일러스트로 보는 **영국의 집**

야마다 가요코 지음 | 이지호 옮김

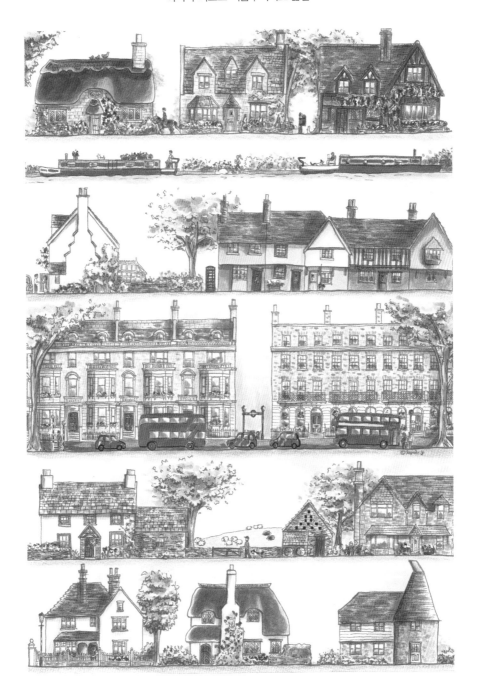

Hans Media

영국 주택의 방 배치의 비밀

집에도 지나온 세월만큼의 이야기가 있다

'집은 성장시켜서 다음 세대로 이어 나가는 것.' 이것은 내가 수많은 영국 주택을 방문하고 갖게 된 생각이다. 영국의 집을 처음 봤을 때, 나는 아름다운 외관에 매료되는 한편으로 그 존재감에 압도당했다. 오랜 세월을 지나온 집일수록 존재감은 더욱 강하게 느껴졌다. 요컨대 그 집의 연륜과 그 집에서 살아온 사람들의 역사가 만들어낸 존재감인 셈이다. 이것은 역사적인 인물이 살았던 집에만 적용되는 이야기가 아니다. 영국에는 평범한 사람들이 살았던 오래된 집이 많이 남아 있는데, 그런 일반인들이 살아온 역사가 깃든 집에 지

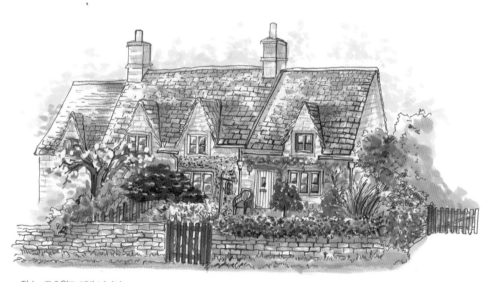

장소: 코츠월드 지방 비버리
시대 배경: 양모 산업 농가의 집으로 1650년에 건축
현재 사는 사람: 정년퇴직 후 이주한 80대의 노부부(2015년 당시)

금도 사람들이 살고 있다. 그곳에 사는 사람들과 함께 역사의 흐름을 헤쳐온 집에는 그 편력이 남아 있으며, 이것이 존재감을 자아내 '멋'을 느끼게 하는 것이라고 생각한다. 나는 많은 일반인의 집을 방문해 그들이 집을 어떻게 생각하는지, 또 그 집에서 어떻게 생활하는지 경험했기에 그 매력을 깨달을 수 있었다.

무엇보다 나는 당연하다는 듯이 그런 집에서 사는 사람들이 있다는 데 감탄했다. 그리고 '집의 내부는 어떻게 되어 있을까?'라는 흥미를 느껴 영국의 집을 순례하는 여행을 계획했다. 다양한 지역의 다양한 연대에 지어진 집 가운데 가족 구성이 각기 다르고 민박이 가능한 곳에서 2주 정도씩 머무르는 여행이었다. 수차례에 걸쳐 영국을 방문한 나는 첫 번째 여행에서 친해진 사람에게 친구의 집을 소개 받는 방식으로 약 70집 정도를 방문하고 내부에서 그 매력을 살폈다.

영국의 집은 '중고' 주택이 대부분이다. 영국에서 집은 지어진 그날부터 '그 땅에 있는 것'이 되며, 애초에 허물고 다시 짓는다는 발상 자체가 없다. 그 집에 사는 사람들은 시대에 맞춰서 집을 멋지게 유지 관리하고, 시간이 지나면 다음 사람이 그 집에서 살게 된다. 그리고 그 지역의 자연에서 얻은 소재로 지어진 외관은 사람들의 보전 노력 속에 세월과 함께 자연 속에 녹아들어 간다. 바로 이 순환이 지금도 오래된 집이 남아 있고 그 집에서 사람들이 살고 있는 요인이다.

영국 주택의 방 배치는 그 집에서 살아온 사람들이 유지 관리를 거듭해 온 결과물이며, 시대에 맞춰 증·개축이 거듭되어 온 까닭에 결코 단순하지 않다. 최근에 지어진 집은 처음 지어진 상태 그대로 남아 있지만, 세월이 흐름에 따라 점점 난해해져서 수많은 비밀이 잠들어 있는 집이 된다. 그에 비해 일본의 집은 시대를 초월해서 다음 세대의 사람에게 계승된다는 개념이 별로 없다는 생각이 든다. 기능적으로 100년 동안 살 수 있는 집이라 해도 다음 세대가 '살고 싶다', '허물고 싶지 않다'고 생각하지 않는다면 결국은 후세로 이어지지 못한다. 시대를 초월해서 사랑 받는 영국 주택의 이야기를 읽고 100년 후에 다음 세대로 이어지는 일본의 집이 조금이라도 더 많아지기를 기원한다.

야마다 가요코

영국 주택의 역사

세대를 초월해 계승되어 온 집에는 역사가 있으며, 그 집이 지어진 시대에는 배경이 있다. 시대를 지나오며 생겨난 어떤 힘과 긴 세월 속에서 쌓아온 연륜 또한 영국 주택의 매력이다. 여기에서는 영국 주택의 역사를 간단한 표로 정리했다.

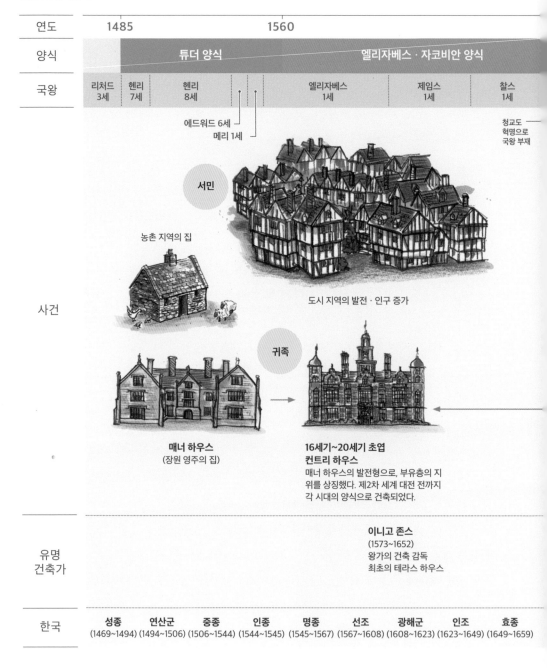

연도	1485					1560			
양식	튜더 양식						엘리자베스 · 자코비안 양식		
국왕	리처드 3세	헨리 7세	헨리 8세			엘리자베스 1세		제임스 1세	찰스 1세

에드워드 6세
메리 1세

청교도 혁명으로 국왕 부재

서민

농촌 지역의 집

도시 지역의 발전 · 인구 증가

귀족

매너 하우스
(장원 영주의 집)

16세기~20세기 초엽
컨트리 하우스
매너 하우스의 발전형으로, 부유층의 지위를 상징했다. 제2차 세계 대전 전까지 각 시대의 양식으로 건축되었다.

유명 건축가

이니고 존스
(1573~1652)
왕가의 건축 감독
최초의 테라스 하우스

한국

성종	연산군	중종	인종	명종	선조	광해군	인조	효종
(1469~1494)	(1494~1506)	(1506~1544)	(1544~1545)	(1545~1567)	(1567~1608)	(1608~1623)	(1623~1649)	(1649~1659)

60		1714			1790		1837
왕정복고		조지 양식				리젠시 양식	
찰스 2세	앤	조지 1세	조지 2세	조지 3세		조지 4세	윌리엄 4세

윌리엄 3세 · 메리 2세
제임스 2세

1666
런던 대화재

1667
재건축법
런던 목조 건축 금지

1774
런던 건축법
테라스 하우스
4단계의 등급
P35

18세기 중엽~
제1차 산업 혁명
농업 중심의
시골 생활에서
공장에서 일하는
도시 생활로

17~18세기
그랜드 투어의 유행
상류 계급 자재의 유럽 관광
건축물에 영향

1760
내로우보트 탄생. 수로의 개발이 시작되다

귀족은 양쪽을 모두 소유

타운하우스
(테라스드 하우스)
도심부에 있는 귀족의 집
사교 목적의 임시 거주

1825
철도 개업(증기 기관차)
철도를 통한 물류 개혁

크리스토퍼 렌
(1632~1723)
왕가의 건축 감독
거리 부흥 계획
르네상스의 보급

로버트 애덤
(1728~1792)
조지 시대 후기에 가장
인기 있었던 건축가
수많은 컨트리 하우스를
건축했다

존 우드
(1728~1791)
로열 크레센트

현종	숙종	경종	영조	정조	순조
(1659~1674)	(1674~1720)	(1720~1724)	(1724~1776)	(1776~1800)	(1800~1834)

빅토리아 양식

빅토리아 여왕

대영 제국의 번영

1880
공영 주택 발족

1851
런던 대박람회

~19세기 후반
제2차 산업 혁명
중산 계급의 증가
노동자 계급의 빈곤화

1895
내셔널 트러스트 협회 발족
회비와 자원봉사로 운영되는
자연 · 문화재 보호 단체. 현재
까지 350개가 넘는 건물과 정
원을 보호했다

도시의 과밀화 ·
슬럼화 ·
비위생 · 전염병

모델 빌리지
경영자가 노동자를
위해서 만든 마을

P42

부를 축적한 경영자들이
'컨트리 하우스'를 건설
(귀족이 아닌 사람도
살게 되다)

1840
세미-디태치드 하우스의 탄생
고딕 복고 양식의 유행

주택의
교외화

철도의 발달과 도시 지역의 공해로,
경제적 여유가 있는 사람들이 교외
로 이주하다. 철도역을 중심으로 주
택 개발

찰스 배리
(1795~1860)
국회의사당

필립 웹
(1831~1915)
레드하우스

윌리엄 모리스
(1834~1896)
텍스타일 디자이너 등

헌종
(1834~1849)

철종
(1849~1863)

고종
(1863~1907)

대한제국
(1897~1910)

1901	1918	1939		현대

에드워드 양식	전간기 양식	모던	

에드워드 7세	조지 5세	에드워드 8세	조지 6세	엘리자베스 2세

1979
주택 소유 제도
카운슬 하우스(공영 주택)를
구입할 권리
내 집 보유율이 상승하다

1914~1918
제1차 세계 대전

1939~1945
제2차 세계 대전

1880~1910
미술 공예 운동
공업화 · 기계화에 대한 경종
수작업의 중요성,
과거 양식의 부활
P30

현대
도시 지역의 주택 가격 상승
해외 투자자의 구입
도시 지역 공동화空洞化
일반인의 주택 부족
도시 지역의 플랫 건물 건설
증가

가든 시티
교외의 거리
조성 계획
P43

조립식 주택
(내구 연수 10~15년)
제2차 세계 대전 이후의 주택 부족

1950~1970
타워 블록
고층 공영 주택

1968
내로우보트 운송법의 제정
수로의 재건 · 용도 다양화

1967
보존 지역
거리의 경관을 지키기 위한 법률

일반층으로 확산되다

찰스 레니 매킨토시
(1868~1928)
힐 하우스

리처드 로저스
(1933~)
밀레니엄 돔
(현재는 The O2 아레나로
명칭을 변경)

노먼 포스터
(1935~)
런던 시청사
30 세인트 메리 액스

순종
(1907~1910)

대한민국 임시정부
(1919~1948)

대한민국
(1948~)

Contents

I

영국에는
어떤 집이 있을까?

Front

Back

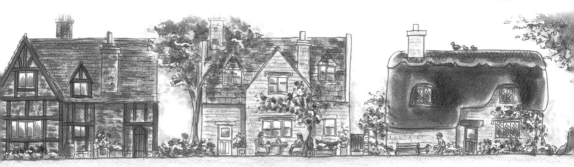

영국에는 어떤 집이 있을까?

지역의 소재를 통해서 살펴보는 집의 특징

영국에서는 그 지역에서 구할 수 있는 재료를 사용해 집을 짓는 경우가 많기 때문에 건물만 봐도 어떤 지역의 집인지 알 수 있다. 유통이 발달하기 전에는 세계 어디에서나 그 지역에서 나오는 재료를 사용한 집을 볼 수 있었다. 그러나 유통이 발달한 뒤로는 모든 지역이 유행하는 소재를 사용하게 되면서 지역성이 희미해져 버렸는데, 오래전에 지어진 건물이 많은 영국에서는 지금도 신축 건물을 지을 때 거리의 경관을 해치지 않도록 배려하는 것이 상식이다. 거리의 경관을 보호하기 위한 규제가 실시되고 있는 집이나 지역(P180)도 있지만, 그 지역의 양식에 녹아드는 집을 선호하는 가치관이 사람들의 머릿속에 뿌리를 내리고 있는 것이다.

지역에서 얻은 소재에는 그 토지의 색채가 담겨 있다. 흙의 색, 배경이 되는 경치와 같은 색의 소재를 사용한 집은 인공적으로 만들어졌음에도 위화감 없이 그곳에 존재할 수 있다. 일본에서는 일반적으로 '집'과 '토지'를 분리해서 평가하지만, 영국에서는 집과 토지를 일체적으로 평가한다. 집은 세월이 흐르면서 그 토지와 하나가 되어간다고 생각하는 것이다. 영국 전역에는 다양한 양식의 집이 있으며, 주택가를 보면 그 집들이 지어질 당시 그 지역에서 어떤 소재를 구할 수 있었는지도 알 수 있다. 그 토지의 소재로 지어진 집은 특유의 색채로 그 거리를 아름답게 장식할 뿐만 아니라 자부심까지도 느끼게 해준다.

런던

영국의 수도. 런던에서 볼 수 있는 주택은 대부분 18세기 이후의 건물이다. 런던 대화재(1666년)로 목조 주택은 거의 소실되었고, 이후에는 벽돌 구조의 연속 주택이 계속 지어져 오늘날의 주택가를 형성하게 되었다.

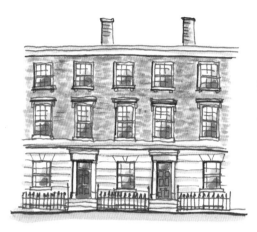

옐로 스톡 브릭

런던 남동부의 노란색 점토로 만든 벽돌. 노란색 속에 검은 반점 모양이 있는 것이 특징이다. 17세기부터 19세기의 건물에서 많이 볼 수 있으며, 런던 브릭이라고 하면 일반적으로 옐로 브릭을 가리킬 때가 많다.

레드 스톡 브릭

19세기 후기에 런던 북부에서 옥스퍼드 점토로 만든 벽돌이 양산 가능해짐에 따라 빅토리아 시대 후기 이후의 건물에 많이 사용되었다. 장식성이 뛰어난 벽돌의 등장으로 각 집마다 다채로운 디자인이 만들어졌다.

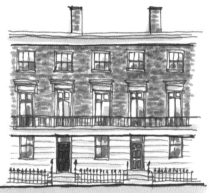

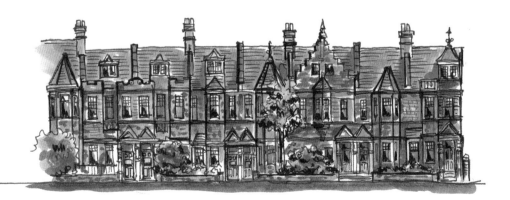

잉글랜드 남동부

휴양지가 많고 해안선이 아름다운 지역. 바람이 강한 지역이기에 벽을 보강하기 위한 아이디어를 엿볼 수 있다. 해안의 돌을 사용하거나 벽돌 또는 회반죽으로 마무리해 희고 밝은 인상을 주는 집이 많다.

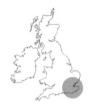

평기와를 벽에 장식한 집

기본 구조가 목조인 까닭에 비바람으로부터 보호하는 역할을 겸해 평기와를 벽에도 붙였다. 2층 부분에 장식적으로 사용하며, 평기와의 디자인도 다양하다.

사이딩을 사용한 집

농업용 건물의 벽체 골조로서 16세기경부터 사용된 수법. 소규모 주택에서 볼 수 있다. 사이딩(외벽에 붙이는 널빤지)을 가로로 붙인다. 사이딩은 흰색 또는 검은색으로 도색한다.

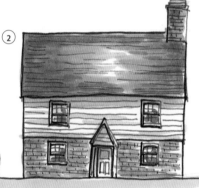

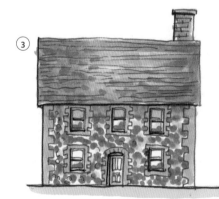

부싯돌을 사용한 집

백악白堊을 형성하는 상층에서 채취할 수 있는 부싯돌(수석). 작은 부싯돌을 반으로 절단하고 절단면이 바깥을 향하도록 박아 넣은 다음 표면을 평평하게 만든다. 절단면은 흑백의 마블 컬러 같은 색을 띤다.

잉글랜드 동부

잉글랜드에서 가장 비옥한 토지로, 채소 등을 키우는 농업의 풍경을 볼 수 있는 지역이다. 해안가에서는 남부와 마찬가지로 작은 돌을 사용한 집을 볼 수 있다. 건물이 지어졌을 당시는 삼림이 풍부했기 때문에 목조 주택도 많이 보인다.

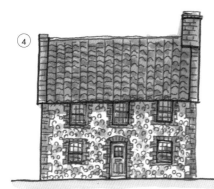

작은 돌을 사용한 집

해안에서 채취한 돌을 그대로 박아 넣은 집. 표면이 울퉁불퉁하다. 집의 모서리에는 벽돌이나 돌을 사용했다.

회반죽의 부조 모양이 있는 집

회반죽으로 마무리한 목조 건물. 마무리재인 회반죽의 요철이 '파게팅Pargeting'이라고 부르는 부조풍의 디자인을 부각시킨다. 다양한 디자인이 있으며, 17세기에 지어진 목조 주택에서 많이 보인다.

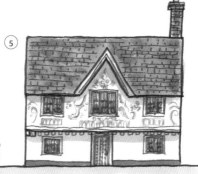

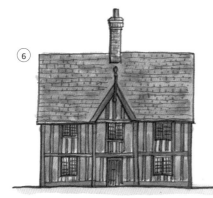

서퍽 핑크색의 집

과거에 서퍽 지방에서는 돼지(소)의 피를 섞어서 만든 독특한 색의 도료로 외벽을 칠했다. 파스텔 핑크와 비슷한 이 색은 '서퍽 핑크'라고 불리며, 이 지역에는 서퍽 핑크색의 집이 많다.

잉글랜드 남서부

서쪽의 최남단인 콘월 지방은 잉글랜드 남부와는 또 다른 분위기가 느껴지는 지역으로 거친 돌집이 많다. 한편 내륙에서는 동그스름한 귀여운 토벽 집을 볼 수 있다.

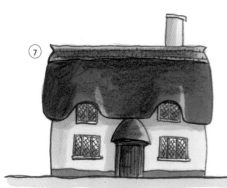

⑦

토벽 집(코브 하우스)

점토, 짚, 물, 작은 돌, 모래를 섞은 것을 몇 겹으로 겹쳐서 만든 집. 모서리가 둥그스름한 것은 이 기법의 특징이다. 통통해 보이는 것이 귀여우며, 초가지붕과 잘 어울린다.

화강암을 사용한 집

콘월 지방 남부에서 볼 수 있으며, 커다란 화강암을 아낌없이 사용한 것이 특징이다. 이 지방에서 채취할 수 있는 화강암은 런던 주택의 내장재로도 사용된다.

⑧

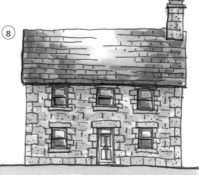

⑨

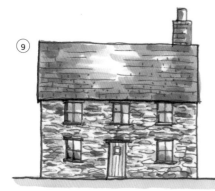

코니시스톤

콘월 지방 북부에서 볼 수 있으며, 회색과 적갈색이 섞여 있는 느낌이다.

코츠월드 지방

석회암 지층이 지나가는 지역이다. 도쿄도와 비슷한 크기에 약 100개의 마을과 도시가 있다. 영국의 전원 풍경을 대표하는 관광지로도 인기가 많은 지역으로, 집과 자연의 융합이라는 측면에서는 독보적이다.

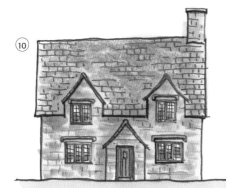
⑩

코츠월드 남부의 석회암

비버리와 캐슬 쿰 등. 윌리엄 모리스가 가장 사랑했던 마을이 있는 지역의 집. 벽도 지붕도 이 지역에서 나오는 회색을 띤 크림색의 석회암으로 만들어졌다.

코츠월드 북부의 석회암

같은 코츠월드 지방이라도 치핑 캠든과 브로드웨이 등의 북부로 가면 노란빛이 강해진다. 이 지역의 석회암은 '허니스톤'이라는 이름에서도 알 수 있듯이 벌꿀색을 띤다. 초가지붕도 많이 볼 수 있다.

⑪

⑫

블루 리아스를 사용한 집

석회암과 이판암으로 구성된 석회암의 일종. 창백한 청회색이다. 스트랫퍼드 어폰에이번 주변에서 볼 수 있다.

잉글랜드 중서부

목재가 풍부했던 지역으로, 목조 주택을 많이 볼 수 있다. 영국에서 가장 긴 강인 세번강을 따라서 펼쳐져 있다. 다채로운 자연과 함께 장식적인 성격이 강한 집을 많이 볼 수 있는 지역이다.

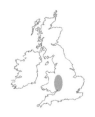

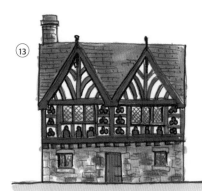

⑬

나무 장식이 아름다운 집

나무 격자 사이에 장식성이 높은 나무 세공이 있는, 디자인성이 풍부한 목조 주택을 많이 볼 수 있다. 하프팀버는 잉글랜드 동부에서도 볼 수 있지만, 서부는 나무 골조가 정사각형이고 장식이 많은 데 비해 동부는 세로로 길며 심플하다.

하프팀버 양식의 집

나무 구조재가 외벽에 노출되어 있어서 빈 공간을 메운 회반죽의 흰색과 대비를 이루기 때문에 '블랙 앤 화이트'라고도 부른다. 빈 공간을 벽돌로 메운 집도 볼 수 있다.

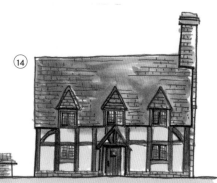

⑭

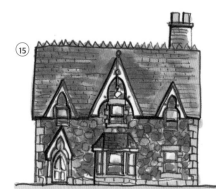

⑮

몰번스톤을 사용한 집

우스터셔주에 있는 몰번 힐의 기슭에서만 볼 수 있다. 그 언덕에서 채취한 돌을 사용한 집. 형태가 일정하지 않고 자줏빛을 띤 돌로, 중후한 느낌을 준다.

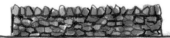

잉글랜드 북부

산업 혁명 당시 발달한 맨체스터와 리즈 등이 있는 지역이다. 그 주변에는 아름다운 전원 풍경이 펼쳐져 있다. 북잉글랜드 서쪽에 위치한 호수 지방은 풍경이 아름다우며, 요양지로도 유명하다.

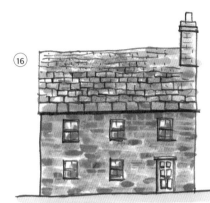

요크셔스톤을 사용한 집

벽과 지붕 모두 황토색의 사암(샌드스톤)이 사용되었다. 산업으로 발달한 마을이 많아서 돌벽의 표면이 그을어 검게 변한 탓에 마을 전체가 어두운 분위기다. 색의 농담濃淡에서 역사가 느껴진다.

컴브리아스톤을 사용한 집

호수 지방에서 채취할 수 있는 점판암(슬레이트)이 벽과 지붕에 사용되었다. 점판암은 에메랄드색에서 회색에 이르기까지 색의 폭이 다양하다. 호수와 녹색 식물과 에메랄드색 집의 조화가 호수 지방의 풍경을 더욱 아름답게 만드는 데 공헌하고 있다.

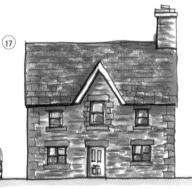

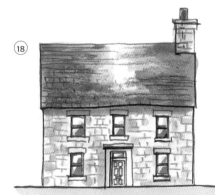

켄달성의 돌을 사용한 집

호수 지방의 입구에 해당하는 켄달에는 과거에 무너진 켄달성에서 사용했던 돌을 재활용해 지은 것으로 알려진 집들이 거리를 형성하고 있다.

웨일스

웨일스는 산악 지대로, 돌산의 풍경을 많이 볼 수 있다. 그런 지역의 돌로 지어진 집은 중후하며 어딘가 어두운 색조가 많다. 탄광이 주된 산업이었던 까닭에 탄광 노동자의 작은 집이 많다.

9색 점판암을 사용한 집

웨일스 북부는 점판암(슬레이트)의 산지다. 점판암은 9색으로 색의 폭이 매우 넓어서, 다양한 색의 돌이 거리를 채색한다. 지붕에는 자주색의 점판암이 사용되었다.

스노도니아의 집

잉글랜드와 웨일스에서 가장 높은 산이 있는 스노도니아 지역에서 채취한 돌을 사용한 집. 크기가 각기 다른 돌로 지은 집은 그 뒤에 있는 높은 산과 비교해도 전혀 떨어지지 않는 존재감을 보인다.

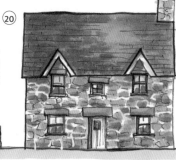

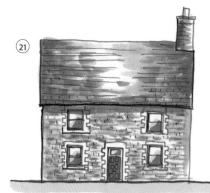

회색 사암을 사용한 집

웨일스 남부는 탄광 노동자가 많이 살았던 지역인 까닭에 작은 테라스 하우스가 많다. 섬세한 회색의 사암이나 돌을 부순 조각을 외벽에 바른 '조약돌' 집을 볼 수 있다.

스코틀랜드

스코틀랜드는 에든버러를 포함하는 남동부의 저지대인 로랜드 지방과 북서부의 산맥 지대인 하이랜드 지방으로 나뉜다. 장대한 자연을 배경으로 그 지역에서 나는 돌로 지은 집들을 볼 수 있다.

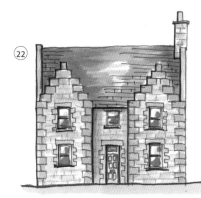

스코치 버프 샌드스톤

농담濃淡이 있는 담황색의 사암. 남부에서 채취되며, 에든버러 시내의 주택가에서 볼 수 있다.

레드 샌드스톤을 사용한 집

붉은빛이 강한 사암은 글래스고와 스털링 주변에서 발견되며, 올드 레드 샌드스톤이라고 불린다.

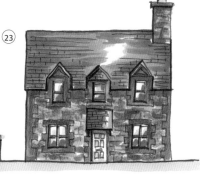

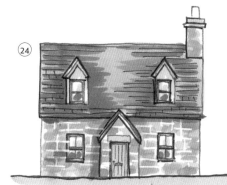

하이랜드 지방의 집

하이랜드 지방은 높은 산맥이 이어져 있는 고지이며, 이 지역의 집은 변성암으로 이루어져 있다. 회색의 거칠고 울퉁불퉁한 돌은 선명한 녹색 언덕과 조화를 이룬다.

각 지역마다 다른 영국의 집

영국에서는 지역마다 각기 다른 다양한 집을 볼수 있다. 차창 너머로 바라보고 있기만 해도 그변화가 뚜렷해 도저히 눈을 뗄 수 없을 정도다.삼림이 있는 지역에서는 목조 주택이 발달했으며, 돌이 많은 지역에서는 그곳에서 채굴할 수있는 돌로 집을 지었다. 과거에 그 지역에서 구할 수 있는 소재로 지었던 집이 지금도 남아 있고 이후에도 지역의 풍토에 어울리는 집이 계속지어진 까닭에 새 집과 오래된 집을 막론하고 그곳의 지역성이 여전히 보존되어 있다. 그래서 영국 각지를 방문하면 거리마다 통일된 아름다움과 각 지역의 재미있는 특징에 감동하게 된다.

▨	돌을 사용한 집
▨	사암·이암을 사용한 집
▨	석회암을 사용한 집
▨	벽돌을 사용한 집(점토지질)
▨	작은 돌·부싯돌을 사용한 집(백악지질)
♣	목재를 사용한 집

스코틀랜드

북아일랜드

호수 지방

요크

리버풀

리즈

맨체스터

잉글랜드

버밍엄

케임브리지

웨일스

코츠월드 지방

옥스퍼드

런던

배스

※ 여기에 소개한 집은 주로 필자가 방문한 지역에서 발췌한것이며, 실제로는 더 다양하게 분류할 수 있다.

① 라이
P14 Rye

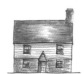

② 라이
P14 Rye

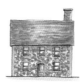

③ 캔터베리
P14 Canterbury

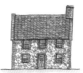

④ 셰링엄
P15 Sheringham

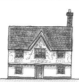

⑤ 새프런 월든
P15 Saffron Walden

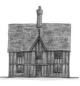

⑥ 캐번디시
P15 Cavendish

⑦ 셀워디
P16 Selworthy

⑧ 펜잰스
P16 Penzance

⑨ 트레거리안
P16 Tregurrian

⑩ 비버리
P17 Bibury

⑪ 치핑 캠든
P17 Chipping Campden

⑫ 비드퍼드온에이번
P17 Bidford-on-Avon

⑬ 스트랫퍼드어폰에이번
P18 Stratford-upon-Avon

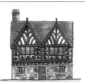

⑭ 체스터
P18 Chester

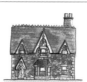

⑮ 그레이트 몰번
P18 Great Malvern

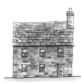

⑯ 스킵톤
P19 Skipton

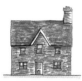

⑰ 윈더미어
P19 Windermere

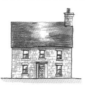

⑱ 켄달
P19 Kendal

⑲ 란베리스
P20 Llanberis

⑳ 돌겔리
P20 Dolgellau

㉑ 카디프
P20 Cardiff

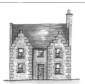

㉒ 에든버러
P21 Edinburgh

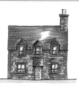

㉓ 글래스고
P21 Glasgow

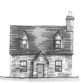

㉔ 피틀로크리
P21 Pitlochry

episode

O2

영국에는 어떤 집이 있을까?

시대별로 살펴보는 집의 특징

영국에는 약 500년 전에 지어진 집부터 최근에 지어진 집까지 다양한 시대의 집이 섞여 있다. 집을 허물고 새로 짓는다는 개념이 없는 영국인에게 긴 역사를 쌓아온 집은 자긍심 그 자체인 것이다. 시대가 바뀌면 집도 다음 주인에게 계승되고 증축·개축되어 간다. 일반 주택으로서 지금도 사용되고 있는 가장 오래된 양식은 튜더 양식이다. 어떤 양식의 주택이든 오늘날까지 살아남은 집에는 아름다움이 있으며, 각각의 양식마다 팬이 존재한다. '집은 새것일수록 좋다.'라는 일본인의 가치관과는 크게 다르다.

실제로 영국인에게 "어떤 시대의 집을 좋아하십니까?"라고 질문했을 때 "새로 지은 집"이라고 대답한 사람은 없었으며, 조지 양식부터 에드워드 양식이 가장 인기가 많았다. 제2차 세계 대전 직후에 양산되었던 조립식 주택 같은 싸구려 집은 도태되어서 이제 거의 찾아볼 수 없다. 1940년대의 집보다 1600년대의 집이 더 많이 남아 있다는 사실에서 새것과 헌것이라는 기준으로는 헤아릴 수 없는 가치관을 느낀다. 공법이나 소재의 내구성에 따라 차이는 있지만, 긴 세월에 걸쳐 사람들이 계속 살아온 '좋은 집'은 어떤 시대에나 높은 평가를 받고 수요가 존재했기에 남은 것이다.

여기에서는 지금도 영국인들에게 사랑받고 있는 각 시대의 주택의 특징을 소개하겠다. 이것을 알아두면 영국에 갔을 때 또 다른 재미를 느낄 수 있을 것이다.

튜더 & 자코비안 양식

Tudor and Jacobean House Styles

헨리 8세가 실시한 종교 개혁으로 수많은 수도원이 파괴된 튜더 왕조부터, 엘리자베스 1세가 여왕으로서 장기간 군림했던 시대의 양식. 도심지의 인구가 증가함에 따라 하프팀버 방식의 목조 주택이 많이 지어졌던 시대다.

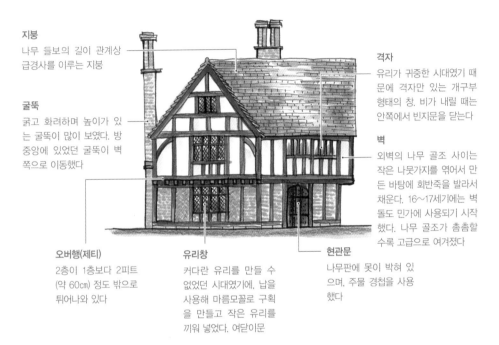

지붕
나무 들보의 길이 관계상 급경사를 이루는 지붕

굴뚝
굵고 화려하며 높이가 있는 굴뚝이 많이 보였다. 방 중앙에 있었던 굴뚝이 벽 쪽으로 이동했다

격자
유리가 귀중한 시대였기 때문에 격자만 있는 개구부 형태의 창. 비가 내릴 때는 안쪽에서 빈지문을 닫는다

벽
외벽의 나무 골조 사이는 작은 나뭇가지를 엮어서 만든 바탕에 회반죽을 발라서 채운다. 16~17세기에는 벽돌도 민가에 사용되기 시작했다. 나무 골조가 촘촘할수록 고급으로 여겨졌다

오버행(제티)
2층이 1층보다 2피트(약 60㎝) 정도 밖으로 튀어나와 있다

유리창
커다란 유리를 만들 수 없었던 시대였기에, 납을 사용해 마름모꼴로 구획을 만들고 작은 유리를 끼워 넣었다. 여닫이문

현관문
나무판에 못이 박혀 있으며, 주물 경첩을 사용했다

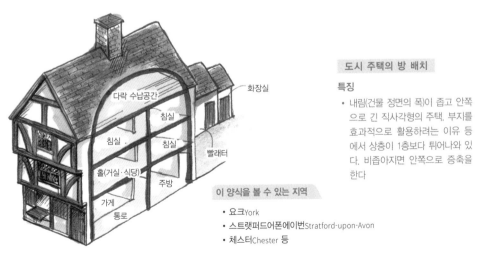

다락 수납공간
침실
침실
침실
홀(거실·식당)
가게
통로
주방
빨래터
화장실

도시 주택의 방 배치

특징
• 내림(건물 정면의 폭)이 좁고 안쪽으로 긴 직사각형의 주택. 부지를 효과적으로 활용하려는 이유 등에서 상층이 1층보다 튀어나와 있다. 비좁아지면 안쪽으로 증축을 한다

이 양식을 볼 수 있는 지역
• 요크York
• 스트랫퍼드어폰에이번Stratford-upon-Avon
• 체스터Chester 등

1714~1790
조지 양식
Georgian House Styles

조지 왕조. 조지 1세부터 3세가 재위한 기간의 양식이다. 18세기에는 상류 계급인 귀족이 이탈리아나 프랑스 등의 유럽을 돌아다니며 견문을 넓히는 그랜드 투어가 유행했는데, 이것이 건축 디자인에 큰 영향을 끼쳤다. 연속해서 주택을 짓는 형식인 '테라스드 하우스'가 많이 지어진 것도 이 시기다.

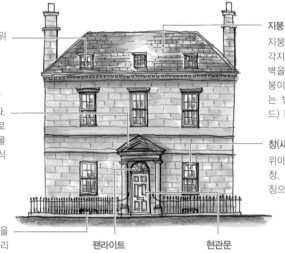

지붕창
다락방의 통풍과 조명을 위해서 만든 창

삼각형의 박공벽과 원기둥
로마 건축 양식을 도입했다. 현관 주변 등의 장식으로 사용된다. 규모가 큰 건물에서는 2층 부분 등의 장식으로도 사용된다

지하
지하층은 하인이 집안일을 하는 장소. 드라이 에어리어를 만들어서 조명을 확보하고, 그 주위를 쇠창살로 둘렀다. 주인은 다른 입구로 출입했다

지붕
지붕의 형식으로는 우진 각지붕, 벽의 연장선상에 벽을 세워서(파라펫) 지붕이 보이지 않도록 가리는 방식, 2중 구배(맨사드) 등이 있다

창(새시 윈도)
위아래로 올리고 내리는 창. 건물에 대해 좌우대칭으로 배치된다

팬라이트
문 위에 있는 부채꼴의 채광창. 사각형도 있다

현관문
6패널이라고 불리는, 6개의 널빤지가 끼워진 문

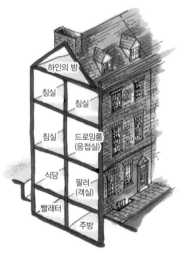

하인의 방 / 침실 / 침실 / 침실 / 드로잉룸(응접실) / 식당 / 팔러(객실) / 빨래터 / 주방

도시 주택 테라스 하우스의 방 배치

특징
• 하인을 고용하는 계급의 주택에는 지하층이 있으며, 하인들은 그곳에서 일한다
• 방 배치는 각 층의 건물 정면 쪽에 방 하나, 후면 쪽에 방 하나를 배치하는 것이 기본이다. 방의 크기나 층수는 테라스 하우스의 계급에 따라 달라진다

이 양식을 볼 수 있는 지역
• 배스Bath
• 런던London 등

리젠시 양식

Regency House Styles

병 때문에 정치를 할 수 없었던 조지 3세를 대신해 조지 4세가 섭정(리젠시) 황태자로서 통치하던 시대의 양식이다. 부유층 계급을 중심으로 인기를 끌었던 것도 있어 휴양지에서 많이 발견된다.

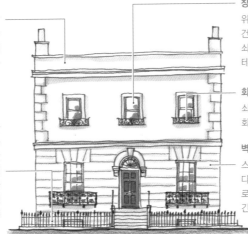

지붕
지붕의 형식으로는 우진각 지붕, 벽의 연장선상에 벽을 세워서(파라펫) 지붕이 보이지 않도록 가리는 방식, 2중 구배(맨사드) 등이 있다

반지하
지하는 하인이 집안일을 하는 장소. 주인이 사용하는 1층 현관으로 가려면 계단을 올라가야 한다. 반지하의 주위에는 드라이 에어리어가 있으며, 주위를 둘러싸고 있는 아름다운 쇠창살이 집의 장식으로 기능한다

창(섀시 윈도)
위아래로 올리고 내리는 창. 큰 건물의 경우는 2층에 아름다운 쇠장식으로 둘러싸인 발코니와 테라스 도어를 설치한다

화대
쇠로 만든 아름다운 디자인의 화대가 창 주위를 장식한다

벽
스투코로 마감한 희고 아름다운 외관. 1층 부분에는 가로로 선 형태의 조각이 지나간다

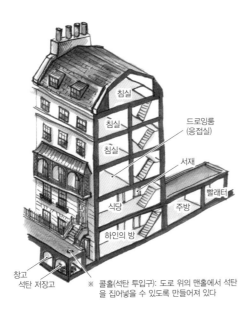

도시 주택 테라스 하우스의 방 배치

- 다락방의 천장을 높여서 일반적인 방으로 사용하게 되었다
- 위층으로 냄새가 올라가는 것을 고려해 주방을 지하에서 안채 밖으로 옮기고, 대신 하인의 방을 지하로 옮겼다

이 양식을 볼 수 있는 지역

- 첼트넘Cheltenham
- 브라이턴Brighton 등

o27

빅토리아 양식

Victorian House Styles

대영제국이라 불리며 번영이 절정에 이르렀던, 빅토리아 여왕이 통치하던 시대의 양식이다. 이 시대에는 산업 혁명이 일어남에 따라 계급별로 주택 사정에 변화가 일어났다. 중산 계급이 늘어나고 철도가 출현하면서 교외에도 주택이 발달했다. 또한 복고 양식으로서 과거의 양식이 부활했는데, 특히 13세기~14세기의 교회 건축인 고딕 양식이 고딕 복고 양식으로서 유행했다. 그리고 동시에 노동자 계급의 주택 사정이 열악해졌다.

용마루 타일
장식성이 풍부한 테라코타 타일을 사용했다

장식 박공널
곡선이 풍부하고 조각이 들어간 박공널이 지붕의 선을 아름답게 장식한다

창(섀시 윈도)
위아래로 올리고 내리는 창. 2연창과 3연창도 있다. 끝이 뾰족한 첨두 아치형을 볼 수 있다. 창 주위의 장식성이 풍부하다

지붕
평기와 지붕에 물고기 비늘 같은 디자인의 기와를 사용해 무늬를 만들고, 기울기를 급하게 만들어 지붕의 아름다움이 잘 보이게 했다

돌출창(베이 윈도)
창문세(1696~1851) 철폐 후, 빛을 더 많이 받아들일 수 있는 돌출창이 보급되었다

현관문
4패널 도어. 후기에는 위쪽의 2장에 널빤지 대신 유리를 끼워 넣은 문도 나타났다

※ 입면도는 빅토리아 시대 중기의 것이다

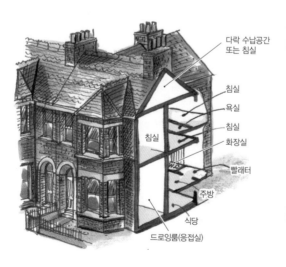

다락 수납공간 또는 침실

침실

욕실

침실

침실

화장실

빨래터

주방

식당

드로잉룸(응접실)

빅토리아 시대 후기

테라스 하우스의 방 배치

특징

- 위생 문제를 고려해 지하를 없앴다
- 1층에 응접실, 식당, 주방을 배치하고 2층 이상은 개인의 방으로 사용하게 되었다
- 1860년 이후 설비가 발전해 중산 계급 이상의 신축 건물에는 욕실이 등장하지만, 본격적으로 보급되기까지는 20년 정도가 걸렸다
- 수세식 화장실도 탄생했다. 안채 뒤쪽에 증축되었지만, 뒤뜰에 화장실이 있는 집도 아직 많았다

이 양식을 볼 수 있는 지역

- 런던London을 비롯한 주요 도시
- 중소 규모의 도시

에드워드 양식

Edwardian House Styles

에드워드 7세가 통치하던 시대의 양식이다. 미술 공예 운동 등의 영향을 받아, 빅토리아 시대의 복잡하고 다양한 복고 양식보다는 단순해졌다. 디자인에서 미술 공예 운동의 영향이 보인다[P30]. 그리고 교외에 주택이 점점 늘어났다.

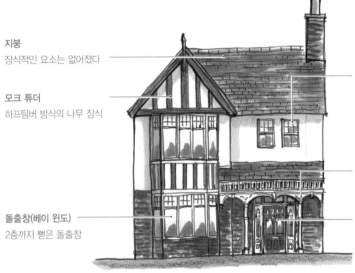

지붕
장식적인 요소는 없어졌다

모크 튜더
하프팀버 방식의 나무 장식

돌출창(베이 윈도)
2층까지 뻗은 돌출창

더블형 창
위쪽과 아래쪽을 전부 움직일 수 있는 창. 위쪽은 6장 유리이고 아래쪽은 1장 또는 2장 유리와 같은 식으로 위아래의 디자인을 달리 했다

포치 장식
나무 세공으로 장식해 현관 주변의 분위기를 밝게 만들었다

문
장식성이 높고 패널의 디자인이 복잡한 문을 볼 수 있다. 스테인드글라스를 끼운 것도 있다

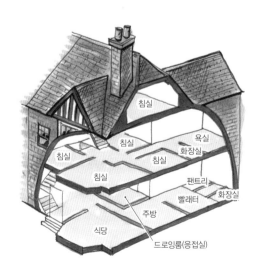

침실
침실
침실
침실
욕실
화장실
침실
팬트리
빨래터
화장실
주방
식당
드로잉룸(응접실)

도시 교외 세미-디태치드 하우스의 방 배치

특징
- 안채의 내부에 주방을 배치하게 되었다
- 가스가 보급되어 욕실에서 샤워를 할 수 있게 되었다. 배수 설비의 발전으로 화장실을 2층에 배치할 수 있게 되었다

이 양식을 볼 수 있는 지역
- 영국 전역의 도시 교외 주택지

1880 ~ 1910
미술 공예 양식
Arts & Crafts House Styles

기계화, 규격화, 표준화, 양산화에 따른 품질 저하 등을 불러온 산업 혁명에 대한 반발에서 인간적인 수작업, 전통적인 기술, 그 지역에서 구할 수 있는 건축 재료를 사용하자는 '미술 공예 운동'이 탄생했다. 윌리엄 모리스 (1834~1896)가 주도한 이 운동은 수많은 건축가에게 영향을 끼쳤다. 빅토리아 시대 종반부터 에드워드 시대에 걸쳐 계속되었으며, 훗날 자연을 모티프로 삼은 곡선적 디자인인 '아르누보'의 선구자가 되었다.

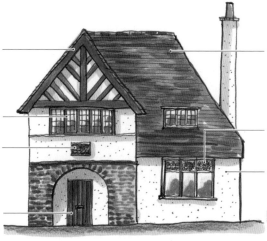

색
녹색이 인기였다

여닫이창(케이스먼트)
세로로 길고 중간 문설주가 있는 연창. 수평으로, 직선적으로 이어져 있다

플레이트
테라코타 스타일의 해바라기가 인기였다

문
패널을 끼우지 않은 단순하고 두꺼운 판을 사용하여 만든 문

지붕
하층까지 이어진 길고 낮은 지붕

스테인드글라스

벽
시멘트에 모래를 섞어 요철이 있는 벽

이 양식을 볼 수 있는 지역
- 레치워스Letchworth [P43]

column

과거의 디자인 양식의 부활(주택 부흥)

영국 고유의 건축 양식이 재평가된다. '영국인의 손으로 만든, 진정으로 아름답다는 생각이 드는 수작업품의 창조'는 미술 공예 운동의 사상이 된다.

튜더 복고 양식

팀버 프레임의 디자인을 복각한 혼합 양식. 벽돌 굴뚝도 당시의 높고 가는 스타일이 채용되었다.

포트 선라이트[P42]

앤 여왕 복고 양식

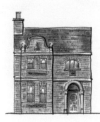

앤 여왕 통치 시대(1702~1714)의 양식이 바탕이다. 곡선이 있는 소박한 벽돌 세공, 네덜란드식 박공널, 돌출창, 테라코타 패널, 백색 도장 프레임이 특징이다.

런던(베드퍼드 파크[P43]등)

전간기의 양식(1920년 양식·1930년 양식)

Inter war House Styles

제1차 세계 대전이 끝나자 주택의 수요가 증가했다. 슬럼화로 인해 집을 갖지 못하는 사람을 위해 카운슬 하우스(시영 주택)가 지어진 시기이기도 하다. 전쟁 중에 병사들의 건강 상태가 좋지 않았던 것에 대한 반성에서, 정부는 전쟁이 끝난 뒤 주거 환경을 재검토하고 많은 집을 건설했다.

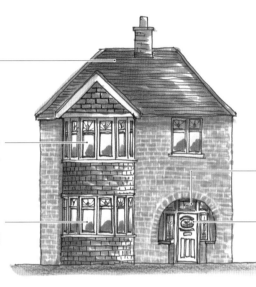

지붕
우진각지붕이 주류였다

창
상하로 나뉘어 있으며, 상부에는 스테인드글라스를 끼웠다

돌출창(베이 윈도)
2층까지 뻗은 원기둥 형태의 돌출창

포치
벽면보다 안쪽으로 들어간 포치

문
상부에 스테인드글라스를 끼운 문. 문의 주위도 유리창이다. 장식성이 풍부한 디자인의 문이 보급되었다

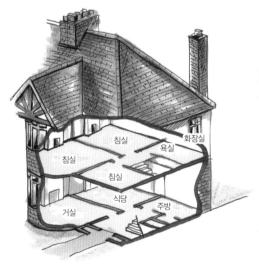

침실 / 침실 / 욕실 / 화장실 / 침실 / 식당 / 주방 / 거실

도시 교외 세미-디태치드 하우스의 방 배치

특징
- 1층은 공동 공간이고 2층이 개인 공간이다. 현대처럼 욕실이 2층에 있다. 이 시대의 기초적인 방 배치가 오늘날까지 이어지고 있다

이 양식을 볼 수 있는 지역
- 영국 전역의 도시 교외 주택지

집의 형식별 명칭

일본의 주택 형식은 크게 '단독 주택'과 '연립 주택·아파트'로 나뉜다.
영국에는 어떤 형식이 있는지 소개한다.

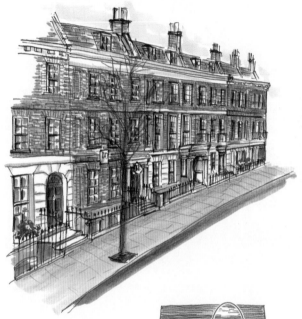

과거처럼 하인을 고용하지 않고 핵가족화가 진행된 현대의 영국 사회에서 테라스 하우스나 디태치드 하우스는 너무 크기 때문에 니즈에 맞지 않다. 게다가 부동산 가격이 급등한 탓에 구입할 엄두를 내지 못한다. 그래서 도심지의 수많은 테라스 하우스와 디태치드 하우스는 각 층별로 분할되어서 사고팔거나 임대되고 있다. 그런 물건은 단층집과 마찬가지로 한 층짜리 집이기 때문에 '플랫'이라고 불린다. 영국에서는 아파트를 아파트먼트 또는 플랫이라고 부른다.

테라스 하우스Terrace House

세로로 구분된 집합 주택. 건물 전체는 '테라스드 하우스Terraced House'라고 부른다

디태치드 하우스Detached House

단독 주택

플랫Flat

각 층별로 분할된 집합 주택. 최근에는 아파트먼트라고도 부른다

방갈로Bungalow

단층짜리 단독 주택. 플랫이라고도 부른다. 고령자가 사는 집이라는 이미지가 있다

세미-디태치드 하우스
Semi-detached House

두 집이 서로 붙어서 하나의 건물을 이룬다. 좌우대칭적인 디자인이 기본이다

영국의 담 '드라이 스톤 월링'

영국의 전통적인 돌담이다. 돌을 채취할 수 있는 지역에서는 광대한 토지에 집의 울타리
혹은 부지의 경계선으로 삼기 위해 쌓은 드라이 스톤 월링을 볼 수 있다.

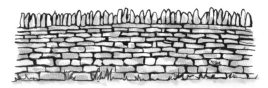 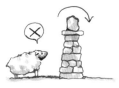

처음에는 큰 돌을 쌓기 시작해, 위로 올라갈수록 서서히 작은 돌을 쌓아나간다. 맨 위에는 책을 세워
놓은 것 같은 모양으로 돌을 올려놓는다. 이것은 돌담 위로 넘어가는 것을 방지하는 의미가 있다. 양
도 뛰어넘을 마음을 먹지 않는다고 한다

LAKE DISTRICT

양들을 키우는 목장
을 구분하는 것도 '드
라이 스톤 월링'이다

집과 함께 주목해야 할 것이 '담'이다. 담은 자신의 부지와 외부의 경계선을 나타내는 것으로, 경관을 구성하는 중요
한 존재다. 이 '담'이 집과 같은 소재로 통일되어 있다는 것도 영국의 거리가 아름다운 이유 중 하나다. 또한 그 지역
에서 채취할 수 있는 것을 담의 소재로 사용하는 경우가 대부분이기 때문에 길가에 굴러다니는 돌과도 조화를 이룬
다. 영국 각지에서 돌로 쌓은 담을 볼 수 있는데, 이것을 '드라이 스톤 월링Dry Stone Walling'이라고 부른다. 일본에
서는 성의 해자 등에 사용되는 '메쌓기(건성쌓기)'라는 기법에 해당한다. 시멘트 등으로 굳히지 않고도 견고하게 돌을
쌓는 방법을 활용해 단단하게 고정시킨다. 영국에서는 수많은 돌 쌓기 전문가가 매일같이 각지의 돌담을 수리한다.
쌓인 돌에는 이끼가 끼고, 돌과 돌의 틈새에서는 작은 꽃이 피며, 곤충들도 모여든다. 이렇게 해서 주위의 자연 속에
녹아들어 하나가 되어가는 것이다.

테라스 하우스에 관해

테라스 하우스에도 등급이 있다

최초의 테라스 하우스는 1631년에 이니고 존스(1573~1652)가 런던에 지은 것으로 알려져 있으며, 런던 대화재(1666) 당시 방화대防火帶로서 효과적으로 기능한 것이 높게 평가받아 건설이 장려되었다. 그 후, 18세기에 들어와 산업 혁명으로 도시화가 진행됨에 따라 1744년경에는 총인구의 25퍼센트를 차지했던 도시 인구가 20세기 초엽에는 80퍼센트까지 증가했다. 충분한 면적을 확보할 수 없는 도시 지역에서는 공간을 효과적으로 활용할 수 있는 길쭉한 형태의 테라스 하우스가 많이 지어졌고, 1774년에 건축법이 개정됨에 따라 테라스 하우스는 4단계로 등급이 매겨졌다.

계급 사회인 영국에서 테라스 하우스의 등급은 직업에 따라 나뉘었다고 한다. 가장 높은 등급의 테라스 하우스에는 어퍼클래스라고 부르는 귀족이 살았는데, 그들은 컨트리 하우스가 거점인 까닭에 집을 비우는 일이 많았다고 한다. 두 번째 등급의 테라스 하우스에는 상인이나 법률가, 고급 관료 등이 살았다. 세 번째 등급의 테라스 하우스에는 사무직이 살았으며, 가장 낮은 등급의 테라스 하우스에는 노동자 계급이 살았다.

아파트먼트처럼 집을 쌓아 올리는 주택 형식보다 정면의 폭이 좁더라도 테라스 하우스처럼 땅에 붙어 있는 집을 선호하는 것은 영국인 특유의 가치관으로 생각된다. 현재도 영국인의 대부분은 아파트먼트보다 땅에 붙어 있는 형태의 집을 더 좋아한다.

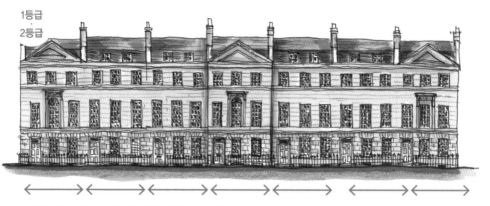

등급이 높은 테라스 하우스는 중앙과 양쪽 끝부분을 특수하게 디자인해서 하나의 거대한 궁전처럼 보이도록 한 곳이 선호되었다. 2등급의 대규모 테라스 하우스는 정면 폭(내림)이 7.2m, 안길이가 11.6m, 높이가 13.7m다. 지하와 다락방이 있고, 각 층에는 3개의 창이 있으며 2층의 창이 가장 크다. 1등급의 초대규모 테라스 하우스는 2등급보다 규모가 큰 것을 가리킨다.

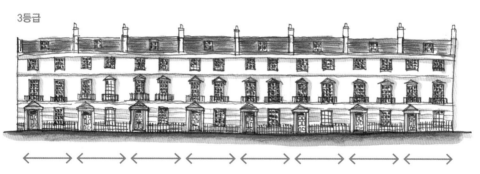

3등급

중규모 테라스 하우스는 각 층에 창이 2개씩 있으며 지하와 작은 다락방이 있다. 정면 폭은 4.9~6.1m, 안길이는 6~8.3m, 높이는 9.3m 정도다.

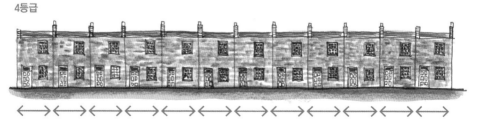

4등급

소규모 테라스 하우스는 천장이 낮고 좁다. 정면 폭은 4.4m, 안길이는 6.25m, 높이는 7.5m 정도다.

테라스 하우스에 관해

런던의 테라스 하우스가
녹색 풍경을 확보하는 방법

런던 시내를 걷다 보면 쇠창살로 둘러싸인 넓은 가든이 있고 그곳을 둘러싸듯이 고급 테라스 하우스가 지어져 있는 모습을 볼 수 있다. 건물의 주 현관은 정원을 향해서 설치되어 있다. 이런 구획을 '가든 스퀘어'라고 부른다. 1630년에 베드퍼드 백작의 의뢰로 건축가인 이니고 존스가 런던의 코번트가든에 만든 것이 시초로 알려져 있다.

당시는 이탈리아풍의 광장으로 계획되었다고 한다. 가든은 울타리로 둘러쳐졌고, 가든을 둘러싼 테라스 하우스에 사는 사람만이 가든의 열쇠를 가질 수 있었으며 이것이 하나의 사회적 지위로 인식되었다. 테라스 하우스에 사는 사람들의 오락장으로서 테니스 코트를 설치하기도 했다. 이런 가든은 전원 지대에 컨트리 하우스를 소유한 귀족이나 부호들 사이에서 유행했다. 도심지에서는 테라스 하우스의 뒤쪽에 넓은 정원을 확보하기 어려운 측면도 있기 때문에, 테라스 하우스에서 사는 사람들만이 공유하는 커다란 광장을 만든 것이 창밖으로 보이는 풍경을 중요하게 여기는 귀족들에게 호평을 받았던 것이다.

지금은 테라스 하우스의 대부분이 아파트먼트 형식으로 바뀌었기 때문에 모두가 출입할 수 있는 개방된 공원처럼 된 장소가 많지만, 한정된 사람만이 이용할 수 있는 가든도 아직 남아 있다.

규모가 큰 건물에는 그 후방에 뮤즈 하우스(마구간)를 설치하고, 뮤즈 하우스를 따라서 통로를 설치했다. 현재는 뮤즈 하우스도 주택으로 개축되어 고급 물건으로 거래되고 있다(사례: P146~149)

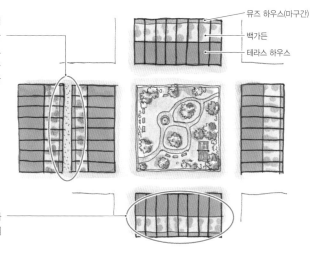

뮤즈 하우스(마구간)
백가든
테라스 하우스

테라스 하우스의 한 블록
건물을 도로변에 짓고 뒤쪽에 백가든 혹은 백야드를 설치하는 것이 테라스 하우스의 배치 방식이다

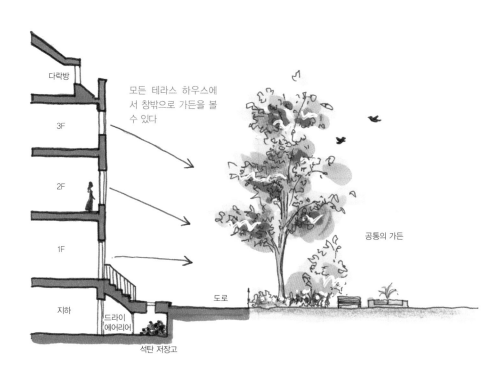

다락방
3F
2F
1F
지하
드라이 에어리어
석탄 저장고

모든 테라스 하우스에서 창밖으로 가든을 볼 수 있다

공통의 가든

도로

테라스 하우스에 관해

집과 집이 등을 맞대고 붙어 있는
테라스 하우스 '백투백스'

'백투백스Back to Backs'는 19세기에 노동자 계급의 사람들이 살았던 집의 형식이다. 도로 변에서 보면 소규모 테라스 하우스처럼 보이지만, 그 뒤쪽에는 벽 하나를 사이에 두고 대칭적으로 집이 지어져 있다. 방은 각 층마다 하나씩 있어서, 1층은 거실 겸 식당 겸 주방이고 2층과 3층은 침실이다. 일정 구획 단위로 그룹을 나누고 공유하는 백야드(공용 광장)를 설치한(코트야드라고 부른다) 다음 그곳에 공동 화장실과 빨래터를 만들었다. 산업 혁명으로 발전한 공업 지대인 북잉글랜드에서 볼 수 있으며, 버밍엄과 맨체스터, 리즈, 리버풀 등지에서 노동자용으로 지어졌다.

버밍엄에서는 1841년부터 1851년에 걸쳐 인구가 22퍼센트나 증가해 주택의 공급이 시급한 과제가 되었기 때문에 이 형태의 주택이 양산되었다. 그 결과 1918년까지 약 4만 3,000호의 백투백스가 존재했으며 약 20만 명이 그곳에서 살았다고 한다. 그러나 등을 맞대고 붙어 있는 연결 주택은 한쪽 벽을 통해서만 빛이 들어오고 통풍도 나쁘기 때문에 19세기에 가장 비위생적인 거주지로 불렸으며, 지금은 이 형식의 주택을 금지하고 있다.

현재 실제로 사람이 살고 있는 '백투백스'는 없으며, 실제 건물에 인테리어부터 가재도구까지 세밀하게 재현한 박물관에서 당시의 생활 모습을 엿볼 수 있다.

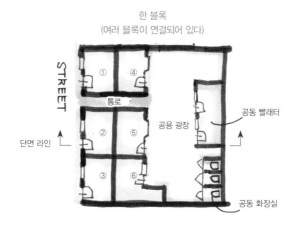

한 블록
(여러 블록이 연결되어 있다)

STREET

① ④

통로

② ⑤

③ ⑥

단면 라인

공용 광장

공동 빨래터

공동 화장실

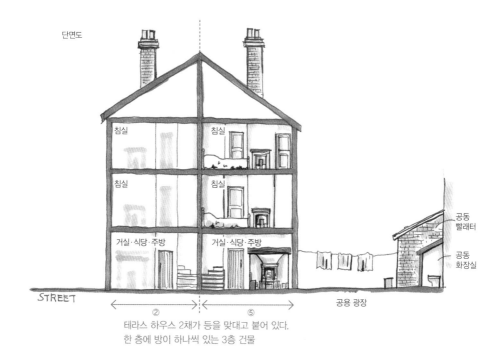

단면도

침실 침실

침실 침실

거실·식당·주방 거실·식당·주방

STREET

② ⑤

공용 광장

공동 빨래터

공동 화장실

테라스 하우스 2채가 등을 맞대고 붙어 있다.
한 층에 방이 하나씩 있는 3층 건물

버밍엄 백투백스Birmingham Back to Backs

소재지: 50-54 Inge Street and 55-63 Hurst Street, Birmingham

episode

03

테라스 하우스에 관해

아파트먼트 형식의
'테너먼트 하우스'

'테너먼트 하우스Tenement House'는 각 층에 하나 또는 복수의 주택이 있는 3층 이상의 석조 건축물을 가리킨다. 잉글랜드에서는 지하부터 상층까지 세로 단위로 집을 나누는 테라스 하우스 방식을 선호하지만, 스코틀랜드에서는 아파트먼트 형식을 채용했다. 또한 재미있는 사실은 빈곤층부터 부유층까지 모두가 같은 테너먼트 하우스에서 살았다는 것이다. 19세기부터 20세기 초엽, 스코틀랜드의 글래스고에서는 대부분의 사람이 테너먼트 하우스에서 살았다고 한다. 스코틀랜드의 중심 도시인 에든버러를 방문하면 같은 연대에 같은 형식으로 지어졌음에도 런던의 테라스 하우스에 비해 높은 건물이 많음을 깨닫게 된다.

테너먼트 하우스는 거주자가 집주인에게 임대료를 내는 임대 방식이었다. 거주자에게는 공동 장소인 공용 현관과 계단을 항상 깨끗하게 관리할 의무가 있었고, 이를 어기면 벌금이 부과되었다. 석탄이 연료였던 그 시대에는 석탄 배달원이 각 층의 부엌까지 석탄을 운반했다고 한다. 노동자 계급의 거주지는 방 하나에 거실과 식당, 주방이 있었고, 백야드에 공동 빨래터가 있었으며, 화장실도 공용이었다.

테너먼트 하우스는 지금도 남아 있다. 당시보다 방의 수가 더 필요해진 현대의 상황에 맞춰 두 집을 하나로 연결해 방의 수를 늘리는 등의 개축을 거듭하며 계속 사용되고 있는 것이다.

각 층마다 2개, 합계 8개의 플랫이 있는 이 테너먼트 하우스는, 박물관으로서 공개되어 있는 집 이외에는 지금도 일반인이 살고 있다.

실제로 살았던 여성의 집이 그대로 남아 있다.
· 기간: 1911년~1965년 /
· 거주자: 여성이 단독 거주
· 직업: 선박 회사의 타자원

베드 리세스
아래에 수납고가 있는
높은 침대

베드 클로짓
침대를 포함하는 찬장. 1900년 이전의 집에서 볼 수 있으며, 1900년에 법으로 금지되었다. 당시는 가족이 많은 집이 침대로 사용하는 것이 일반적이었다

욕실

주방

Bed recess

Bed closet

UP DN

현관 홀

이웃집→

침실

더 테너먼트 하우스The Tenement House

소재지: 145 Buccleuch St, Glasgow

인위적으로 만든 마을

산업 혁명으로 탄생한 '노동자 계급'의 주택 문제를 해결하기 위해 경영자들은 '모델 빌리지'를 만들었다.
거주 공간뿐만 아니라 병원, 교회, 학교 등을 완비해 노동자가 안심하고 일할 수 있는 환경을 만든 것이다.
그 후 모델 빌리지의 발전형으로서 탄생한 것이 '가든 시티(전원 도시)'다. 도시 특유의 공동 활동과
농촌 특유의 풍부한 자연을 계획적으로 양립시킨다는 이념 아래 교외에 만들어졌다.

노동자를 위해서 만든 마을 '모델 빌리지Model Village'

솔테어 Saltaire (1853)

방적 공장의 경영자였던 타이터스 솔트가 바람직한 주거 환경을 노동자에게 제공해 생산성을 높일 목적으로 만든 모델 빌리지. 리즈 근교에 있으며, 지금은 세계 유산으로 등재되어 있다.

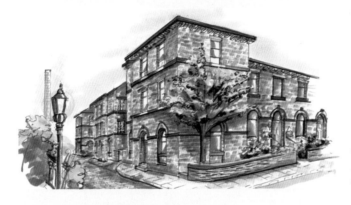

"노동자를 위해 주거 환경이 잘 갖춰진 마을을 만들자." By 경영자: 타이터스 솔트

포트 선라이트 Port Sunlight (1888)

30명이 넘는 건축가가 10종류 이상의 서로 다른 양식의 주택 900호를 디자인했는데, 한 집 한 집의 디자인이 전부 다르다. 언뜻 커다란 집처럼 보이지만 테라스 하우스 형식으로 작게 분할되어 있다. 다양한 디자인의 집을 볼 수 있는 이 마을은 건축을 좋아하는 사람이라면 반드시 찾아가 봐야 할 곳이다.

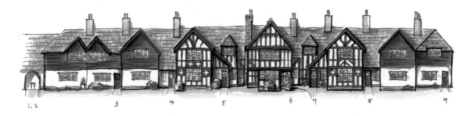

"일을 끝낸 뒤에 느긋하게 쉴 수 있는 주거 환경은 매우 중요하다." By 경영자: 윌리엄 헤스케스 레버

최초의 베드타운

베드퍼드 파크 Bedford Park (1875)

도심을 벗어난 교외에 주택가가 개발되는 데 많은 영향을 끼친 베드퍼드 파크. 미술 공예 운동의 멤버이기도 한 리처드 노먼 쇼(1831~1912)는 조너선 카(1845~1915)로부터 의뢰를 받고 '앤 여왕 복고 양식'의 아름다운 붉은 벽돌 주택가를 계획했다. 풍경화처럼 아름답다는 의미의 '픽처레스크'로 계획된 이 마을은 런던 교외의 주택가로서 중산 계급에 큰 인기를 끌었다. 지금도 아름다운 디자인의 세미-디태치드 하우스를 많이 볼 수 있다.

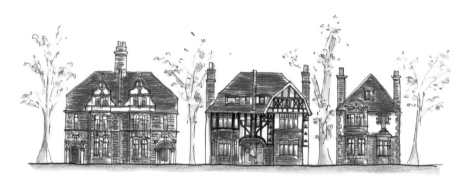

"본래부터 부지 내에서 자라고 있었던 나무는 최대한 건드리지 말고 계획하자." By 개발자: 조너선 카

최초의 가든 시티(전원 도시)

레치워스 Letchworth (1903)

경영자가 아니라 비영리 전원 도시 회사가 만든 최초의 가든 시티. 여유로운 건물 부지, 건축선을 후퇴시킨 주택 배치 등이 채용되었다. 에버니저 하워드(1850~1928)에게 설계를 의뢰받은 레이먼드 언윈(1863~1940)은 윌리엄 모리스에게 영향을 받은 인물이어서, 미술 공예 양식의 특징을 지닌 건물이 많이 보인다. 그는 "지붕의 재료를 통일하면 먼 곳에서 바라봤을 때 더욱 아름답게 보인다."라며 모든 지붕을 벽돌 타일로 통일했다. 지붕 소재의 통일이 마을 전체의 아름다움에 꼭 필요한 요소임을 느끼게 해준다.

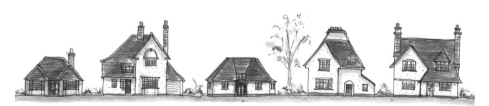

"도시는 무無에서 만들 수 있다. 사람들을 전원 지대로 돌려보내자." By 계획자: 에버니저 하워드

2

영국 주택의
매력 포인트

Front

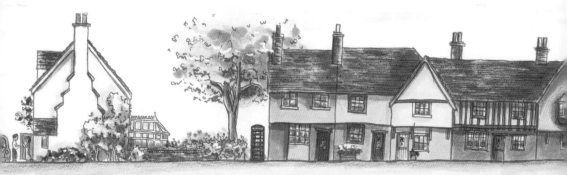

Back

영국 주택의 매력 포인트

현관 주변

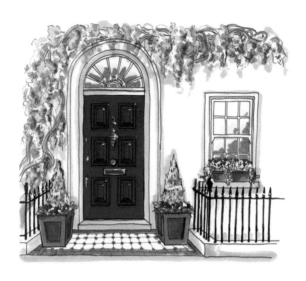

영국의 주택은 대부분이 중고 물건이며, 신축은 기본적으로 분양 주택이다. '이미 완성되어 있는' 주택을 구한 영국인이 외관에서 개성을 드러낼 수 있는 부분은 바로 현관 주변으로, 현관문이나 포치 타일 등의 디자인과 색이 포인트다. 특히 테라스 하우스는 똑같은 형태의 집이 연속되기 때문에 문의 특징이 자신의 집임을 알리는 표지이기도 하다. 그래서 문손잡이나 도어 노커, 우편 투입구의 금속에 멋진 앤티크 제품을 사용하는 사람도 있다. 일본과 달리 문패는 없으며 번지가 문이나 문 주변에 표시되어 있는데, 번지를 적은 금속이나 글꼴에서도 개성이 드러난다. 그리고 주변을 화초로 아름답게 장식해 방문하는 사람의 눈을 즐겁게 한다. 현관 주변은 거주자의 개성을 드러낼 최고의 장소인 것이다.

• 규제가 걸려 있는 집(P180) 중에는 문을 변경하는 것이 금지된 곳도 있다.

실내의 2대 포컬 포인트

'낮의 포컬 포인트인 창' '밤의 포컬 포인트인 난로'

&

'봄여름의 포컬 포인트인 창' '겨울의 포컬 포인트인 난로'

난로의 포인트
① 난로의 선택(장작식·가
 스식·전기식·페이크)
② 맨틀피스(난로 주변을
 둘러싼 장식)의 선택
③ 난로 옆의 움푹 들어간
 공간의 활용법

창의 포인트
① 창 주위의 장식
② 창문턱의 연출

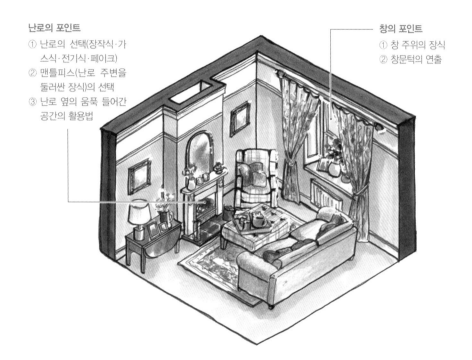

방에는 법칙이 있다. 방의 크기와 상관없이 한쪽 면에 '난로', 다른 한쪽 면에 '창'이 배치된다. '창'은 정원이
나 도로와 접한 벽에 설치되며, 방의 크기에 따라 크기와 수가 달라진다. 도로와 접한 '창'은 외부에서 보이
는 '창'이 되며, 정원과 접한 '창'은 정원의 풍경을 실내로 끌어들이는 '창'이 된다. 창 주위는 자연스럽게 시
선이 향하는 장소이므로 아름답게 장식한다. '난로'는 옛날부터 난방을 위한 필수 아이템이었으며, 지금도 긴
겨울에는 '난로' 주변에서 보내는 시간이 많아진다. 그런 까닭에 '난로'도 필연적으로 아름답게 장식하는 장
소가 된다.

* 포컬 포인트: 들어섰을 때 자연스럽게 시선이 향하는 곳

O2

영국 주택의 매력 포인트

창 주변

영국인은 창 주변의 연출을 매우 중요하게 생각한다. 겨울이 길고 비가 많이 내리는 영국에서 창은 햇빛과 외부의 풍경을 방으로 끌어들이는 데 매우 중요한 아이템이다. 그 창을 더욱 강조하고자 커튼으로 장식하고 창문턱을 아름답게 연출한다. 돌출창이 있는 집도 많아서, 가구를 놓거나 벤치 공간으로 삼는 등 그 공간을 연출하며 즐긴다.

일반 주택에서는 레이스 커튼을 거의 찾아볼 수 없다. 외부에서 보이는 창은 실내가 보여도 상관없도록 연출되어 있다. 또한 모기가 없는 영국에서는 방충망을 설치하지 않기 때문에 안팎의 풍경을 선명하게 볼 수 있다.

일본과 다른 점은 드레이프 커튼이다. 영국에서는 커튼이 방의 분위기를 좌우하는 중요한 아이템이라고 생각한다. "커튼을 바꾸는 것은 방을 바꾸는 것"이라는 말이 있을 정도다. 3중 구조가 기본으로, 겉커튼(실내 쪽)으로는 아름다운 무늬의 천을 사용하며 속커튼(외부 쪽)은 겉커튼의 뒷면을 햇볕으로부터 보호하는 역할을 한다. 그리고 겉커튼과 속커튼 사이에 인터라이닝이라고 부르는 펠트 같은 것을 설치하기 때문에 두께가 상당해진다. 커튼을 3중으로 설치함으로써 실외의 공기를 차단해 보온하는 기능과 외관의 중후함이 강해진다. 장인이 손바느질을 해서 만든 드레이프 커튼은 아름다움이 한층 돋보인다.

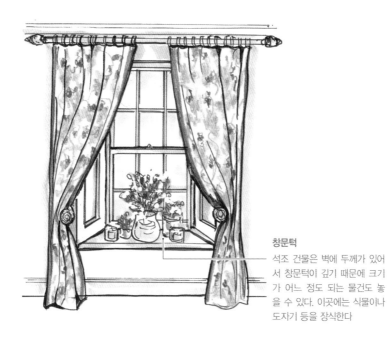

창문턱
석조 건물은 벽에 두께가 있어
서 창문턱이 깊기 때문에 크기
가 어느 정도 되는 물건도 놓
을 수 있다. 이곳에는 식물이나
도자기 등을 장식한다

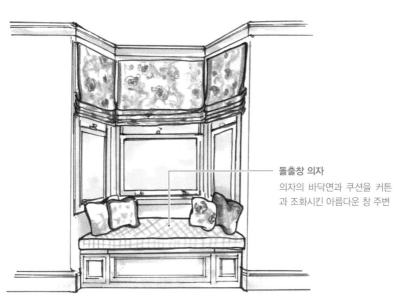

돌출창 의자
의자의 바닥면과 쿠션을 커튼
과 조화시킨 아름다운 창 주변

오리지널 미늘살창문
① 열린 상태

오리지널 미늘살창문
② 닫힌 상태

개폐

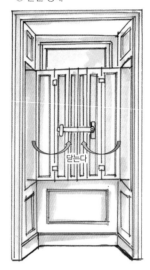

오리지널 미늘살창문

평면 단면도

①·② 개폐 방식. 접이문이 벽에 수납
되어 있어서, 잡아당기면 나온다

추가 부착식 미늘살창문

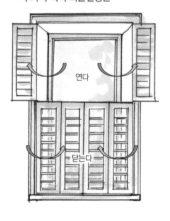

위아래가 따로따로여서 위쪽만 열 수도
있다(샤워실 등에서 유용)

영국의 미늘살창문

영국의 미늘살창문은 실내 쪽에 달려 있다. 옛날에 지어진
집에서는 벽의 두께를 이용해 벽 속에 미늘살창문을 수납
했다. 낮에는 벽 속에 들어가 있기 때문에 미늘살창문의
존재를 알 수가 없다. 그리고 그 앞쪽에 커튼을 달았다. 한
편 최근에 지어진 건물은 옛날만큼 벽이 두껍지 않기 때
문에 기존의 미늘살창문은 달 수 없지만, 커튼 대신 창틀
에 추가로 부착한 집을 종종 볼 수 있다. 미늘살창문을 닫
아 놓더라도 미늘살 부분을 통해서 블라인드처럼 밝기를
조절할 수 있다.

영국 주택의 매력 포인트

난로 주변

난로는 방에서 가장 시선이 가는 장소다. 지금도 대부분의 집에 난로가 존재하며, 거실 등의 난방 설비로 기능하는 경우가 많다. 난로의 크기나 난로가 있는 방의 수는 집이 지어진 연대에 따라 차이가 있다. 그리고 난로 공간을 활용하는 방식은 거주자에 따라 다양하다. 영국의 난방 용구는 과거에 난로가 주류였지만, 현재는 중앙난방이 주류다. 중앙난방은 보일러로 만든 온수를 각 방에 순환시키면서 패널 히터로 방을 따뜻하게 하는 방식이다. 그러나 난로가 난방의 주류가 아니게 된 현재도 난로는 방의 장식으로서 없어서는 안 될 존재다. 난로 본체로는 장작 스토브, 가스식 난로, 전기식 난로를 사용한다. 옛날에는 직접 석탄이나 장작을 태웠지만, 현재는 건강과 위생 문제상 밀폐형 장작 스토브를 난로 공간 안에 설치한다. 겉모습을 중시해서 앤티크 제품을 설치한 집도 있다. 그리고 난로 개구부를 둘러싸듯이 장식하는 맨틀피스를 고른다. 집의 양식에 맞추기도 하고 좋아하는 시대의 디자인을 선택하는 등, 사람마다 취향이 다양하다.

맨틀피스의 윗면에는 거울이나 그림을 장식하고, 난로 위에는 작은 물건이나 사진 등 좋아하는 것을 장식한다. 난로 공간 주변을 어떻게 연출하느냐에 따라서도 방의 인상이 달라진다.

난로 주변의 연출 패턴

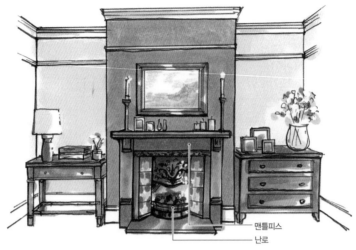

맨틀피스
난로

① 난로 공간+기성품 가구

난로 좌우의 움푹 들어간 공간에 마음에 드는 가구를 배치하고 난로
에 맞춰서 꾸민다. 고전적인 스타일

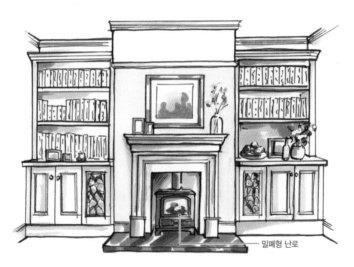

밀폐형 난로

② 난로 공간+주문 제작 가구

난로 좌우의 움푹 들어간 공간에 주문 제작한 가구를 설치해 난로가 있는
벽면을 일체적으로 꾸민다. 공간을 효과적으로 사용할 수 있다. 현대 스타일

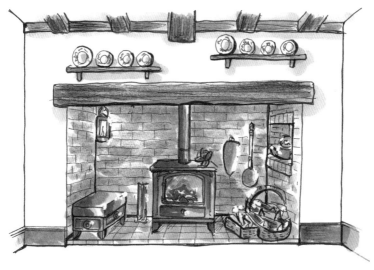

③ 난로 내 공간

튜더 왕조 시대의 집에 남아 있는 난로는 개구부가 매우 크기 때문에, 밀폐형 장작 난로를 중심에 배치하고 주변 공간을 앤티크 제품으로 장식한다

④ 난로를 사용하지 않는다

난로를 사용하지 않고 개구부에 물건을 놓는다

영국 주택의 매력 포인트

조명의 사용법

영국 주택의 조명 밝기는 일본과 비교했을 때 전체적으로 어둡게 느껴지지만, 어딘가 차분한 인상을 받는다. 방 전체의 밝기는 어둡지 않을 정도로만 유지하고, 작업하는 장소에는 별도로 조명을 배치한 다음 필요할 때 켜면 된다는 생각이다. 책을 읽을 때도 읽는 사람의 손 부분만 밝으면 충분하지 전체를 밝게 할 필요는 없다는 것이다.

조명 기구는 밤에는 어둠을 밝히는 역할을 하지만 낮에는 인테리어의 일부로서의 역할도 수행한다. 영국에서는 기능적으로 어둠을 밝히기만 하는 조명 기구를 선호하지 않는다. LED 방식의 다운라이트(천장 매립형 조명)도 일본과 마찬가지로 보급되어 있기는 하지만 필요 이상으로는 설치하지 않는다. 천장도 하나의 디자인 요소로 생각하고 구멍의 수를 최대한 줄인다. 다운라이트의 구멍 크기도 일본에서 사용되는 것보다는 한 사이즈 작은 것이 일반적이다. 여러 개를 사용할 경우도 필요할 때 필요한 곳의 조명만 켤 수 있도록 설계한다.

난롯불을 사랑하는 영국인은 촛대를 놓고 촛불을 켜서 그 불빛을 즐긴다. 말 한마디면 조명 기구를 켤 수 있는 등 기능이 점점 발전하고 있는 세상의 흐름과는 정반대로 양초에 일일이 불을 붙이는 수고를 하면서 "이 순간이 즐거워."라고 말하는 것을 들었을 때, 나는 영국인들의 정신적인 풍요로움을 느꼈다.

조명 계획의 사례

건축가의 아내인 조이의 집의 조명 계획이다. 1960년대에 지어진 집이라 천장이 높지 않기 때문에 천장에 설치하는 조명은 거실의 테이블 위에만 있다. 주방과 통로에는 다운라이트가 있지만, 방에는 스탠드 조명 아니면 촛대밖에 없다. 다운라이트는 작업을 할 때만 켜고 그 밖에는 꺼놓는다. "너무 밝으면 마음이 안정되지 않아."라면서 촛대의 촛불과 난롯불 앞에 앉고는 "여기가 제일 마음이 포근해진다니까."라며 느긋하게 쉬는 것이다.

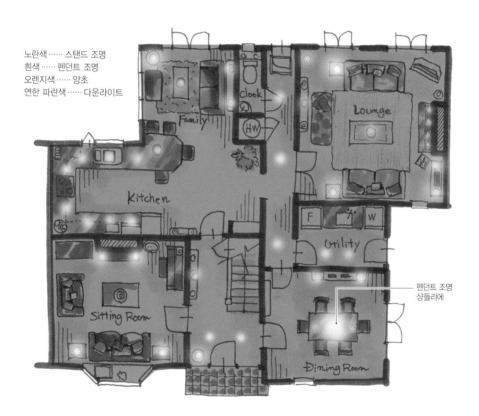

노란색 …… 스탠드 조명
흰색 …… 펜던트 조명
오렌지색 …… 양초
연한 파란색 …… 다운라이트

펜던트 조명
샹들리에

조이의 집의 라운지 — 낮과 밤

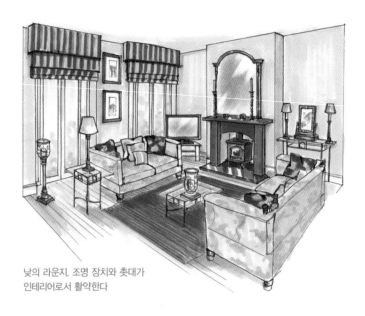

낮의 라운지. 조명 장치와 촛대가
인테리어로서 활약한다

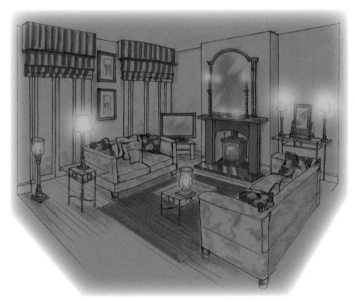

밤의 라운지. 난로를 중심으로 스탠드 조명과 촛대에 불이 들어와 편안한 분위기를 연출한다

05

영국 주택의 매력 포인트

주방

영국에서는 친한 친구끼리 일상적으로 서로를 집에 초대하는 습관이 있다. 이 경우 짧은 시간 동안 편안하게 지내고 싶을 때 사용하는 장소가 식당인데, 식당은 주방과 같은 공간 혹은 인접한 공간에 있는 경우가 많기 때문에 주방은 '사람들의 눈에 보이는 장소'가 된다. 과거에는 주방이 백야드의 일부였지만, 현재는 가족을 포함해 사람들이 모이는 빈도가 높은 장소다. 그래서 주방은 기능적인 동시에 깔끔하게 정돈되어 있어야 한다. 영국 주방의 아름다움은 '보여줄 곳은 보여주고 숨길 곳은 숨긴다'는 데 있다.

캐비닛은 문이 있는 찬장과 개방형 찬장이 모두 있는 유형이 보급되어 있다. 개방형 찬장에는 보이고 싶은 식기나 병, 요리책 등을 놓아서 주방을 장식한다.

또한 카운터 위에 작은 물건들을 올려놓을 때도 약간의 궁리를 한다. 같은 크기의 통조림으로 교체한다든가 멋진 도자기에 주방 도구를 담아 놓음으로써 기능적인 공간이라는 인상을 약하게 만든다. 기존에는 그런 독창성과 생활감이 엿보이는 주방이 주류였는데, 최근에는 일본과 마찬가지로 전부 다 보이지 않게 숨겨서 깔끔하게 보이도록 하는 캐비닛형 디자인도 유행하는 등 취향이 양분되고 있다.

영국식 주방

보여주는 수납을 즐기는 주방

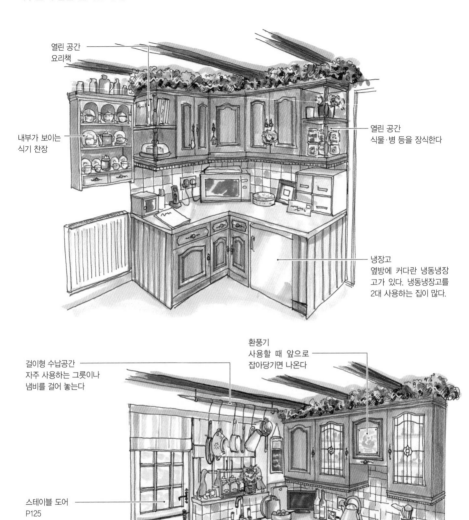

열린 공간
요리책

내부가 보이는
식기 찬장

열린 공간
식물·병 등을 장식한다

냉장고
옆방에 커다란 냉동냉장
고가 있다. 냉동냉장고를
2대 사용하는 집이 많다.

걸이형 수납공간
자주 사용하는 그릇이나
냄비를 걸어 놓는다

환풍기
사용할 때 앞으로
잡아당기면 나온다

스테이블 도어
P125

세탁기
과거에 '빨래터'가 주방과 붙
어 있었던 영향인지, 지금도
주방에 세탁기를 설치한 집
이 많다

식기 세척기

풍로 & 오븐
오븐 요리가 주류. 풍로에는 덮개가 달려
있어서, 사용하지 않을 때는 덮어놓는다

평면도는 P121 참조

기존의 공간을 활용하는 주방

과거의 주방
난로 공간을 활용한다

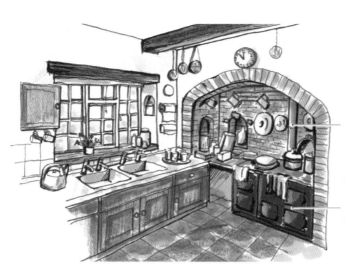

과거의 주방용 난로는
개구부가 컸다

AGA 쿠커
영국인이 사랑하는 주물제 만능
조리 기구. 기본적으로 일단 불을
피우면 1년 내내 끄지 않는다. 오
븐, 풍로, 물 끓이기 기능 등을 갖
추고 있고 난방 기구의 역할도 한
다. 다양한 색상이 있으며, 지금은
인테리어의 요소가 강하다

현대식 주방

완전 수납 방식의
현대적인 아일랜드 키친

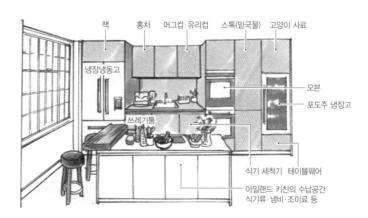

책　홍차　머그컵·유리컵　스톡(밑국물)　고양이 사료

냉장냉동고

오븐

포도주 냉장고

쓰레기통

식기 세척기　테이블웨어

아일랜드 키친의 수납공간
식기류·냄비·조미료 등

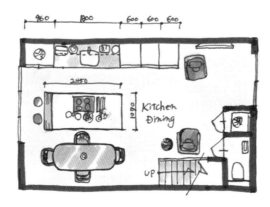

Kitchen
Dining

UP

주방과 식당으로 나뉘어 있었
던 방을 하나의 넓은 공간으
로 개축했다. 지금은 이와 같
은 아일랜드 키친형의 현대적
인 주방이 유행하고 있다

3

라이프스타일별
영국인의 주거 방식

Front

Back

OI

라이프스타일별 영국인의 주거 방식

빈 방을 만들지 않는 집

내가 제일 처음에 홈스테이를 한 곳은 헤더의 집이었다. 남을 잘 돌봐주는 성격이어서 친구가 많았던 그녀는 내게 홈스테이를 할 집을 많이 소개해 준 은인이기도 하다. 집을 구입했을 때는 관리 상태가 너무나도 엉망인 탓에 5년 동안 팔리지 않아서 가격이 많이 내려간 상태였는데, DIY가 취미인 헤더의 남편에게는 오히려 그래서 더 매력적으로 느껴지는 집이었다고 한다. 대학 기숙사에 들어간 큰딸의 빈 방에서 처음 홈스테이를 한 뒤로 1년에 한 번 정도 방문하는 사이가 된 지도 벌써 7년이 흘렀는데, 찾아갈 때마다 거주자의 구성이 바뀌어 있었다.

헤더는 빈 방이 생길 때마다 곧 누군가를 살게 해서 방이 빈 채로 남아 있지 않게 했다. 둘째 아들이 대학에 가서 빈 방이 생기자 사정이 있는 가정의 아이를 일시적으로 데리고 사는 'foster'라는 활동을 시작하고 그런 아이들에게 방을 제공했다. 갈 때마다 데리고 사는 아이가 달랐다. 고령인 헤더의 아버지와 함께 산 적도 있는데, 사람들이 너무 많이 들락날락해서 정신이 없다며 몇 년 만에 집을 나와 조용히 살 수 있는 시골의 노인 시설에 들어갔다.

변화를 즐기는 부부의 집은 방문할 때마다 거주자의 변화와 남편의 DIY를 통한 실내의 변화로 항상 새로운 분위기가 느껴진다.

데이비드와 헤더의 집

지하 1층, 지상 2층인 빅토리아 고딕 양식의 단독 주택. 구입한 지 23년이 지난 지금도 이 집의 DIY는 계속되고 있다. 헤더의 말에 따르면, 이 집은 DIY가 취미인 남편 데이비드에게 그야말로 천국이라고 한다.

비늘 모양의 평기와

장식성이 풍부한 박공널

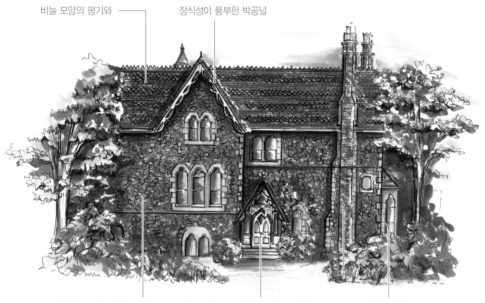

빅토리아 고딕 양식의 특징이 그대로 살아 있는 외관. 근처의 언덕에서 채취할 수 있는 몰번스톤이 외벽에 사용된 것은 이 지역 고유의 특성이다

첨두 아치의 현관문

돌출창(베이 윈도)

준공:　　　 1846년
양식:　　　 빅토리아 양식(고딕 복고)
집의 형태: 디태치드 하우스
장소:　　　 그레이트 몰번
　　　　　　 ※ 보존 지역[P180]
가족 구성: 50대 부부, 자녀 3명(큰딸은 대학 기숙사에서 생활 중). 2013년 당시
구입 시기: 1997년
구입 이유: 남편의 업무 관계·자녀가 늘어났다·집의 가능성
가든:　　　 넓이가 집의 5배 정도인 정원의 중심 부분에 집이 있다
첫 방문:　 2013년

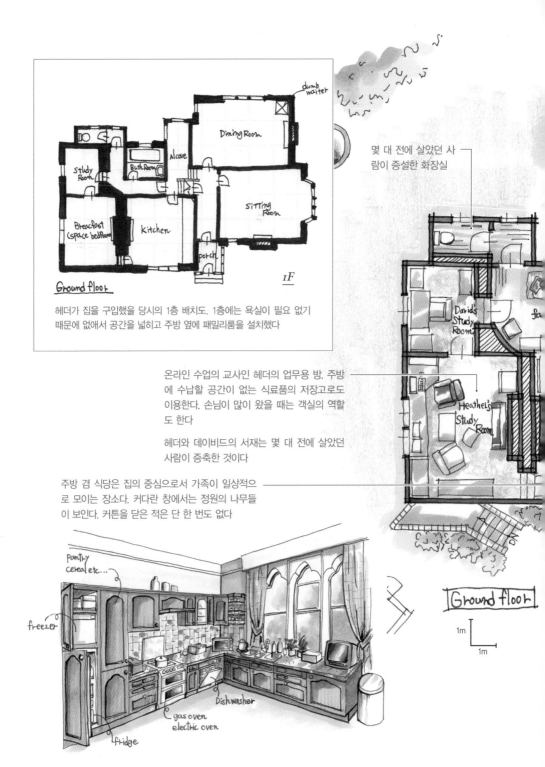

Ground floor

1F

헤더가 집을 구입했을 당시의 1층 배치도. 1층에는 욕실이 필요 없기 때문에 없어서 공간을 넓히고 주방 옆에 패밀리룸을 설치했다

몇 대 전에 살았던 사람이 증설한 화장실

온라인 수업의 교사인 헤더의 업무용 방. 주방에 수납할 공간이 없는 식료품의 저장고로도 이용한다. 손님이 많이 왔을 때는 객실의 역할도 한다

헤더와 데이비드의 서재는 몇 대 전에 살았던 사람이 증축한 것이다

주방 겸 식당은 집의 중심으로서 가족이 일상적으로 모이는 장소다. 커다란 창에서는 정원의 나무들이 보인다. 커튼을 닫은 적은 단 한 번도 없다

Ground floor

1m

1m

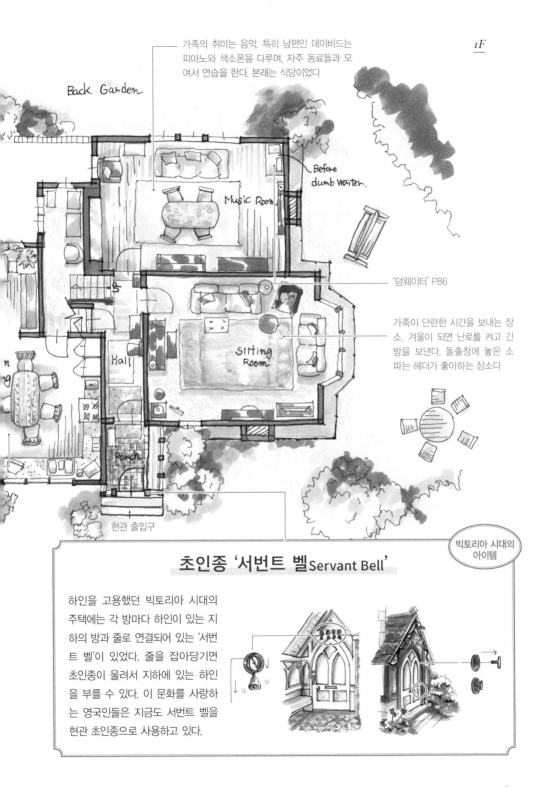

가족의 취미는 음악. 특히 남편인 데이비드는 피아노와 색소폰을 다루며, 자주 동료들과 모여서 연습을 한다. 본래는 식당이었다

Back Garden

Music Room

Before dumb waiter.

'덤웨이터' P86

가족이 단란한 시간을 보내는 장소. 겨울이 되면 난로를 켜고 긴 밤을 보낸다. 돌출창에 놓은 소파는 헤더가 좋아하는 장소다

Hall

Sitting Room

Porch

현관 출입구

초인종 '서번트 벨Servant Bell'

빅토리아 시대의 아이템

하인을 고용했던 빅토리아 시대의 주택에는 각 방마다 하인이 있는 지하의 방과 줄로 연결되어 있는 '서번트 벨'이 있었다. 줄을 잡아당기면 초인종이 울려서 지하에 있는 하인을 부를 수 있다. 이 문화를 사랑하는 영국인들은 지금도 서번트 벨을 현관 초인종으로 사용하고 있다.

끊임없이 활용되는 4개의 침실

2층에는 주 침실과 4개의 침실, 욕실이 있다. 세 자녀가 집에서 살았을 무렵에는 각자에게 방을 주고 나머지 하나는 객실로 사용했다. 그리고 자녀가 집을 떠나서 빈 방이 생긴 뒤로는 나 같은 홈스테이 이용자를 받거나 'foster' 활동을 통해 아이들을 데리고 사는 등 외부에서 사람들을 받아들였다. 물론 대학에 진학한 자녀가 일시적으로 돌아왔을 때는 방을 비운다. 헤더의 아버지가 동거했던 시기도 있는데, 그 무렵에는 내가 방문할 때마다 객실로 비워 놓는 방이 계속 달라졌다.

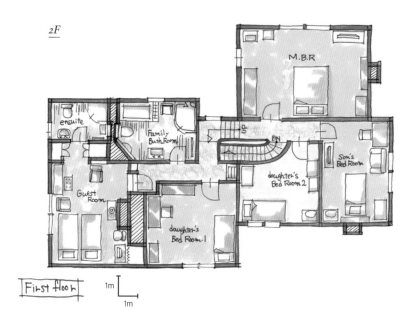

헤더가 구입했을 때의 2층 방배치. 2층에도 주방이 있었던 것을 볼 때, 헤더 이전의 거주자는 2세대 주택처럼 사용했던 것이 아닐까 추측된다. 필요가 없는 주방을 철거하고 욕실과 침실만 있는 단순한 구조의 2층으로 바꿨다.

지하는 임대 물건으로 운영한다

집의 지하층은 본래 그 집의 주인을 모시는 하인이 집안일을 하는 곳이었고, 하인과 주인은 일반적으로 각기 다른 출입구를 사용했기 때문에 지하에는 정면 현관과는 별도의 출입구가 있다. 상층으로 이어지는 계단만 막아놓으면 지하의 동선이 독립되는 것이다. 그래서 영국에서는 지하층을 임대하는 것이 일반적이다. 헤더의 집도 지하층의 3분의 1은 자신들이 다용도실과 창고로 사용하고, 나머지 3분의 2는 다른 사람에게 임대하고 있다.

다용도실은 천장이 높고 남쪽에서 빛이 들어오기 때문에 실내에서 빨래를 말리는 데 최적이다. '쉴라 메이드(아래를 참조)'가 있다. 정원과 연결되어 있어 곧바로 출입할 수 있다.

임대를 준 공간과의 연결 계단은 막아놓았다

임대 공간의 현관

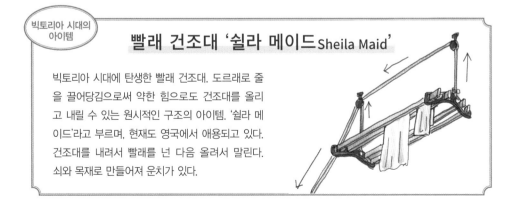

드라이 에어리어가 있어서 창으로 빛이 들어오기 때문에 지하임에도 밝다

데이비드의 DIY용 방과 물건들

※ 노란색으로 칠한 부분이 임대 공간

빨래 건조대 '쉴라 메이드 Sheila Maid'

빅토리아 시대의 아이템

빅토리아 시대에 탄생한 빨래 건조대. 도르래로 줄을 끌어당김으로써 약한 힘으로도 건조대를 올리고 내릴 수 있는 원시적인 구조의 아이템. '쉴라 메이드'라고 부르며, 현재도 영국에서 애용되고 있다. 건조대를 내려서 빨래를 넌 다음 올려서 말린다. 쇠와 목재로 만들어져 운치가 있다.

02

라이프스타일별 영국인의 주거 방식

첫 번째 집·두 번째 집

일본인은 평생 동안 사는 집을 몇 번이나 바꿀까? 구입할 경우는 보통 한 채에서 두 채가 아닐까 싶다. 그래서 어느 정도 미래를 예측하고 방의 수와 배치를 결정한 다음 구입하게 된다.

한편 영국인은 일반적으로 평생에 걸쳐 5채에서 6채 정도를 구입한다. 일단 현 시점의 가족 구성에 맞는 집을 구입하고, 맞지 않게 되면 다른 집으로 이사를 가는 것이다. 여기에는 '집의 가치는 하락하지 않는다', '잘 관리하면서 살면 비싸게 팔 수 있다'라는 자산 평가 기준이 자리하고 있으며, 그래서 집을 사고파는 데 거부감이 없다. 언제 지었느냐가 아니라 어떤 상태인가가 집의 가치를 결정하기 때문에 자신의 집을 열심히 관리하며, DIY를 통해 더 나은 집으로 만들고자 노력한다.

여기에서는 30대의 부부 두 쌍이 결혼하고 처음으로 소유한 집과 자녀가 생김에 따라 이사를 간 두 번째 집을 각각 소개하려 한다.

첫 번째 부부는 신흥 주택지의 신축 단독 주택을 구입했다. 일본인에게는 '신축 단독 주택'이 매력적으로 들리겠지만, 영국에서 '신축'은 딱히 매력적인 조건이 아니다. '새 집인가, 헌 집인가?'가 집의 평가를 좌우하지 않는 것이다. 많은 영국인이 역사가 깊은 집에서 매력을 느끼지만, 젊은이들 중에는 별다른 관리가 필요 없는 새 집을 좋아하는 사람도 있다. 이처럼 사람마다 집에 대한 가치관이 다양하며, '새 집'은 선택지 중 하나에 불과하다.

마커스의 집(첫 번째)

결혼하고 처음으로 소유한 집. 신흥 주택지의 신축 단독 주택을 구입했다.

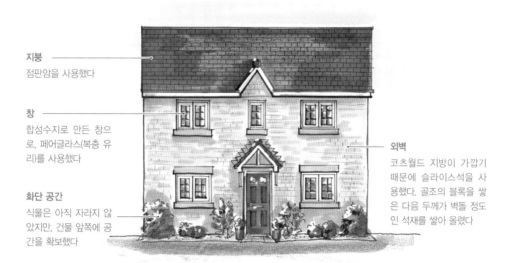

지붕
점판암을 사용했다

창
합성수지로 만든 창으로, 페어글라스(복층 유리)를 사용했다

화단 공간
식물은 아직 자라지 않았지만, 건물 앞쪽에 공간을 확보했다

외벽
코츠월드 지방이 가깝기 때문에 슬라이스석을 사용했다. 골조의 블록을 쌓은 다음 두께가 벽돌 정도인 석재를 쌓아 올렸다

준공: 2011년	구입 시기: 2012년 25만 파운드에 구입
양식: 없음	매각 시기: 2016년 30만 파운드에 매각
집의 형태: 디태치드 하우스	구입 이유: 시댁과 가까워서
장소: 첼트넘	가든: 나무가 자라지 않아 잔디만 있는 정원
가족 구성: 30대 부부, 자녀 1명(1세)	첫 방문: 2013년

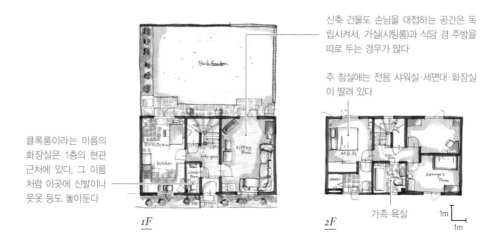

신축 건물도 손님을 대접하는 공간은 독립시켜서, 거실(시팅룸)과 식당 겸 주방을 따로 두는 경우가 많다

주 침실에는 전용 샤워실·세면대·화장실이 딸려 있다

클록룸이라는 이름의 화장실은 1층의 현관 근처에 있다. 그 이름처럼 이곳에 신발이나 옷옷 등도 놓아둔다

가족 욕실

1F

2F

마커스의 집(두 번째)

신축 단독 주택을 구입한 지 4년 뒤, 구입액보다 비싸게 매각하고 지은 지 60년 된 세미-디태치드 하우스로 이사했다. 이사한 이유는 더 많은 방과 넓은 정원을 원해서였다.

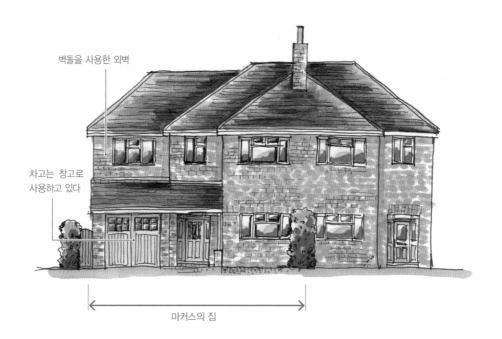

벽돌을 사용한 외벽

차고는 창고로
사용하고 있다

마커스의 집

준공: 1960년
양식: 없음
집의 형태: 세미-디태치드 하우스
장소: 글로스터
가족 구성: 30대 부부, 자녀 2명(4세·1세)
구입 시기: 2016년 29만 파운드에 구입
구입 이유: 자녀가 2명이 되어서 집이 좁아졌다
가든: 넓이가 집의 2배 정도인 넓은 정원
첫 방문: 2016년

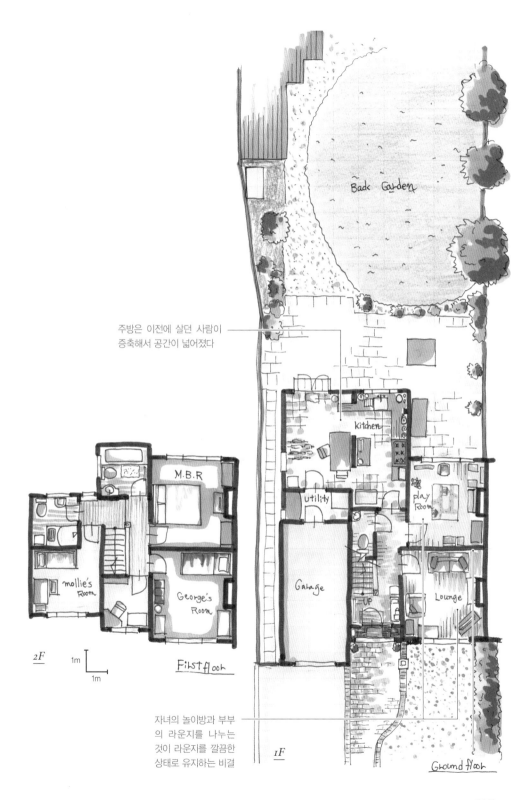

주방은 이전에 살던 사람이
증축해서 공간이 넓어졌다

자녀의 놀이방과 부부
의 라운지를 나누는
것이 라운지를 깔끔한
상태로 유지하는 비결

Back Garden

kitchen

utility

play
Room

Garage

Lounge

UP

M.B.R

mollie's
Room

George's
Room

2F

1m
1m

First floor

1F

Ground floor

나디아의 집(임대)

단독 주택을 리모델링한 '임대 플랫'. 단독 주택의 실내를 분할해 아파트먼트 형식으로 만들었다. 나디아 부부는 1층의 일부를 빌려서 살았다. 고급 주택 지역으로서 입지 조건은 매우 좋았지만, 임대료도 비쌌기 때문에 구입할 주택은 다른 지역에서 고르자고 생각하고 있었다.

외벽
런던 지방의 특징인 옐로 스톡 브릭이 사용되었다

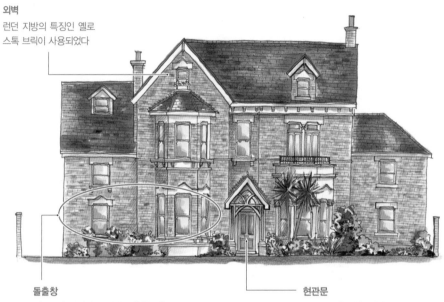

돌출창
빅토리아 양식의 특징인 돌출창. 1층의 돌출창 부분이 나디아가 사는 집의 라운지에 해당한다

현관문
4장의 판을 끼운 패널 도어. 일곱 집의 도어폰이 있다

준공: 1890년경
양식: 빅토리아 양식
집의 형태: 임대 플랫
장소: 런던 리치먼드
가족 구성: 30대 부부, 자녀 1명(1세)
임대 시기: 2017년
임대 이유: 결혼
가든: 없음. 도보 3분 거리에 큐 왕립 식물원이 있음
첫 방문: 2018년

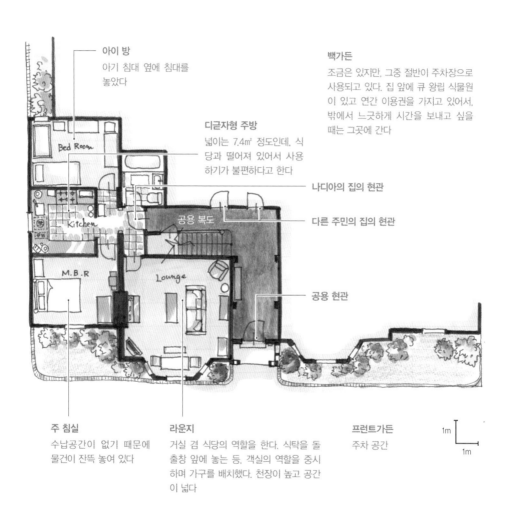

아이 방
아기 침대 옆에 침대를
놓았다

디근자형 주방
넓이는 7.4㎡ 정도인데, 식
당과 떨어져 있어서 사용
하기가 불편하다고 한다

백가든
조금은 있지만, 그중 절반이 주차장으로
사용되고 있다. 집 앞에 큐 왕립 식물원
이 있고 연간 이용권을 가지고 있어서,
밖에서 느긋하게 시간을 보내고 싶을
때는 그곳에 간다

나디아의 집의 현관

다른 주민의 집의 현관

공용 복도

공용 현관

Bed Room

Kitchen

M.B.R

Lounge

주 침실
수납공간이 없기 때문에
물건이 잔뜩 놓여 있다

라운지
거실 겸 식당의 역할을 한다. 식탁을 돌
출창 앞에 놓는 등, 객실의 역할을 중시
하며 가구를 배치했다. 천장이 높고 공간
이 넓다

프런트가든
주차 공간

1m

1m

나디아의 집(첫 번째)

나디아가 구입한 집은 임대로 살던 지역으로부터 역 하나 정도 떨어진 장소의 세미-디태치드 하우스다. 나디아는 이 집을 5년에 걸쳐서 단장해 가치를 높인 다음 매각하고 더 좋은 집으로 이사할 계획이다. 집의 가치를 높이면서 장기적으로는 임대로 살던 큐 왕립 식물원 근처로 돌아가려 생각하고 있다.

지붕은 팬타일(S자 기와)

벽돌에 회반죽을 칠한 외벽

돌출창(베이 윈도)

나디아의 집

준공:　　　1930년
양식:　　　전간기 양식(1930년 양식)
집의 형태: 세미-디태치드 하우스
장소:　　　런던 리치먼드
가족 구성: 30대 주부, 자녀 1명(2세)
구입 시기: 2019년
구입 이유: 결혼 당시부터 최대한 빨리 임대 주택에서 나와 집을 살
　　　　　 생각이었다. 큐 왕립 식물원으로부터 멀지 않은 입지
가든:　　　현재 만드는 중
첫 방문:　 2019년

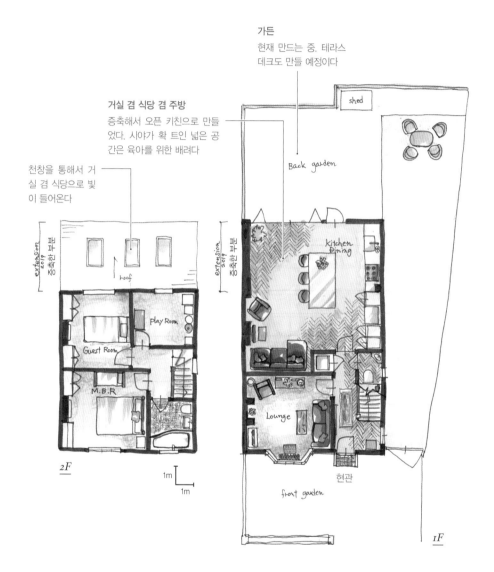

가든
현재 만드는 중. 테라스
데크도 만들 예정이다

거실 겸 식당 겸 주방
증축해서 오픈 키친으로 만들
었다. 시야가 확 트인 넓은 공
간은 육아를 위한 배려다

천창을 통해서 거
실 겸 식당으로 빛
이 들어온다

shed

Back garden

extension
2019
증축한 부분

roof

play Room

Guest Room

M.B.R

kitchen
Dining

extension
2019
증축한 부분

Lounge

현관

front garden

2F

1m
1m

1F

라이프스타일별 영국인의 주거 방식
시간을 초월한 리노베이션

유지 관리가 잘 안 되어서 상태가 좋지 않은 집은 비교적 저렴한 가격에 구입할 수 있다. 그래서 일부러 그런 집을 산 다음 직접 리노베이션을 해서 집의 가치를 높이는 영국인이 많다.

다음에 소개할 곳은 부부가 모두 인테리어 디자이너로 일하는 엘리자베스와 앤드루의 집이다. 관리가 제대로 안 된 집을 되살리는 데 전문가들인 이 부부는 의도적으로 그런 보람을 느낄 수 있는 집을 고른다고 한다.

부부의 이야기에 따르면, 이 집에서 먼저 살고 있었던 사람이 지독한 골초였던 탓에 처음 구입했을 때는 방 전체가 담뱃진에 찌들어 있었다. 여기에 외관은 인기가 많은 빅토리아 양식이지만 내부는 20세기 중반에 선호되었던 직선적이고 단순한 디자인으로 리모델링되었고 모든 방이 당시 유행했던 색으로 도색이 되어 있었기 때문에 따분한 분위기의 집이었다고 한다.

다만 건물 자체는 튼튼하게 만들어졌고 빅토리아 시대의 품격이 느껴진 것이, 내부의 상태가 엉망임에도 구입을 결정하게 된 이유였다. 내장은 리노베이션을 통해 바꿀 수 있으므로 높은 천장, 돌출창과 창의 배치·크기 등 바꿀 수 없는 부분을 확인한 다음 구입했다고 한다. 이처럼 상태가 나빠진 집을 구입해 자신들의 손으로 아름답게 소생시킴으로써 자산 가치를 높인다는 문화가 있기에 영국에서 DIY가 보급·발전하고 영국인의 인테리어 기술이 뛰어난 것이다.

앤드루와 엘리자베스의 집

폐허나 다름없는 주택을 되살리는 것이 특기인 부부. 스켈톤(백지) 상태로 만든 다음 골조 본체를 살린 리노베이션으로 집을 되살렸다.

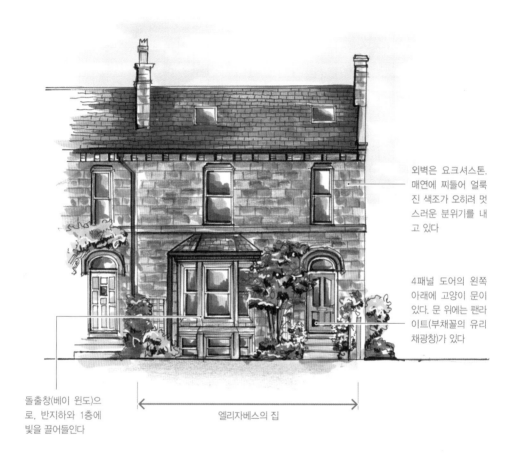

외벽은 요크셔스톤. 매연에 찌들어 얼룩진 색조가 오히려 멋스러운 분위기를 내고 있다

4패널 도어의 왼쪽 아래에 고양이 문이 있다. 문 위에는 팬라이트(부채꼴의 유리 채광창)가 있다

돌출창(베이 윈도)으로, 반지하와 1층에 빛을 끌어들인다

엘리자베스의 집

준공: 1890년
양식: 빅토리아 양식
집의 형태: 테라스 하우스
장소: 리즈
가족 구성: 50대 부부, 반려묘
구입 시기: 1999년
구입 이유: 어머니의 집이 가깝다 / 리노베이션의 보람이 있는 집
가든: 프런트가든, 그리고 사도私道를 사이에 둔 백가든이 있다
첫 방문: 2013년

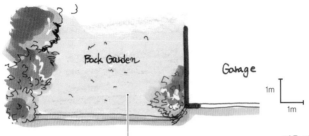

같은 테라스 하우스에 사는 사람이 지나다
니는 사도私道를 사이에 두고 정원이 있다

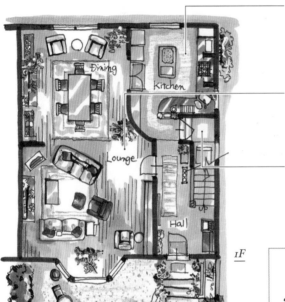

주방을 복도의 공간과 연결해, 난로 공간도
살리면서 사용하기 편하고 쾌적한 공간으로
만들었다

거실과 식당을 연결해서 만든 커다란 공간.
관엽 식물을 많이 배치해 상쾌하고 밝은 분
위기로 만들었다

지하로 이어지는 계단을 도중에 막아서 세
탁기가 있는 다용도실로 사용하고 있다. 지
하는 플랫 임대 물건으로서 다른 사람에게
임대했다

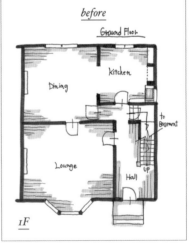

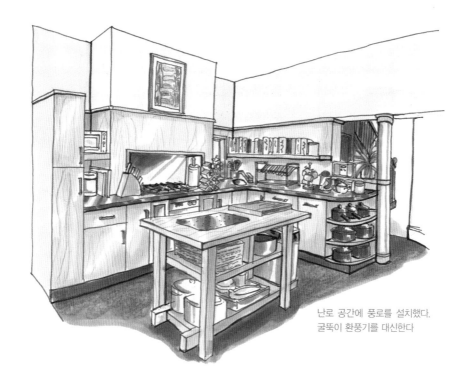

난로 공간에 풍로를 설치했다.
굴뚝이 환풍기를 대신한다

역사 있는 건물 속에 잠들어 있는 유산

리모델링을 위해 계단의 패널을 뜯어내자 빅토리아 시대의 장식이 나오고, 난로의 도장을 벗겨내자 대리석이 모습을 드러냈다고 한다. 시대에 따라 유행하는 인테리어가 다르기 때문에 일어나는 일로, 이런 것도 리노베이션의 즐거움 중 하나다.

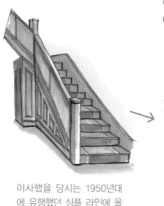

이사했을 당시는 1950년대에 유행했던 심플 라인에 올리브 그린 도색이었다

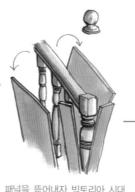

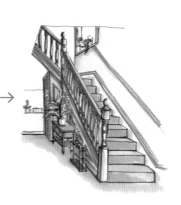

패널을 뜯어내자 빅토리아 시대의 난간이 나왔다. 머리 장식만 새로 사서 부활시켰다

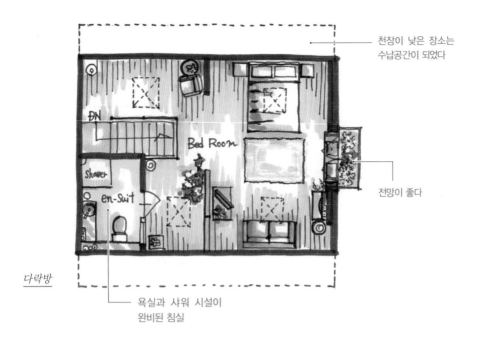

천장이 낮은 장소는
수납공간이 되었다

전망이 좋다

다락방

욕실과 샤워 시설이
완비된 침실

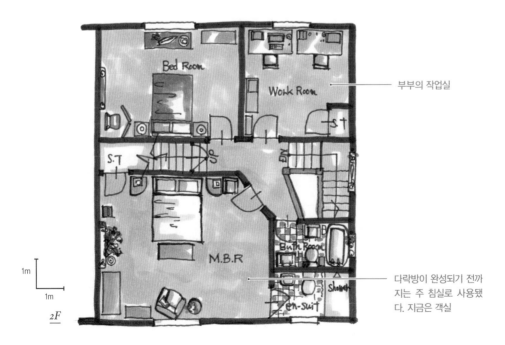

부부의 작업실

다락방이 완성되기 전까
지는 주 침실로 사용됐
다. 지금은 객실

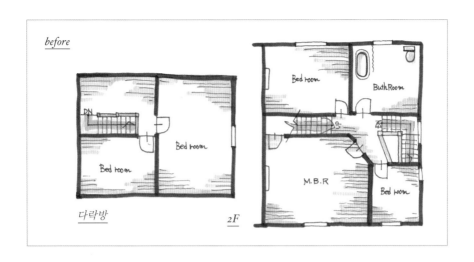

before

다락방 *2F*

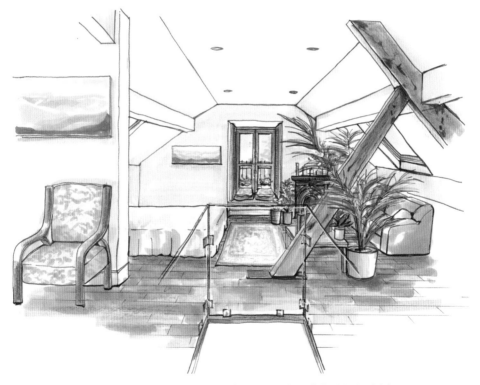

다락은 벽을 전부 터서 하나의 커다란 방으로 만들었다. 1, 2층을 먼저 리모델링하
고 다락방은 느긋하게 작업했기 때문에 이사한 뒤 몇 년이 지난 뒤에야 완성되었다
고 한다. 지금은 부부의 침실로 사용되고 있다

04

라이프스타일별 영국인의 주거 방식

취미를 즐기며 사는 남성의 공간

영국에는 휴일에 정원을 가꾸거나 DIY를 하면서 시간을 보내는 사람이 많다. 여기에서는 영국 특유의 취미에 몰두하는 남성으로서 앤티크 제품을 수집하며 일상을 즐기는 리처드의 집을 소개하려 한다.

교사였던 리처드는 이미 정년퇴직을 하고 제2의 인생을 유유자적 즐기는 사람이었다. 꽤 오래 전에 아내와 사별했고 자녀도 독립했기 때문에 기본적으로는 혼자 살았다. 리처드가 살고 있는 집은 남성 혼자서 사는 곳이라고는 생각하기 어려울 만큼 넓지만, 놀랍게도 소홀하게 관리되는 방이 단 하나도 없었다. 박물관도 아니고 집을 살롱으로 사용하는 것도 아닌데 모든 방이 깔끔하게 정돈되어 있었다.

리처드의 취미는 앤티크 제품 수집, 괘종시계 수집과 관리, 자동차 수집과 관리, 피아노 연주 등 아주 다채롭다. 집 안에 있는 12대나 되는 괘종시계는 12시가 되면 일제히 울리기 시작하는데, 리처드에게는 이것이 성가대의 코러스로 들린다고 한다.

그런 리처드가 결혼을 한다고 해서 찾아갔는데, 집을 방문하니 결혼식에서 연주하기 위해 열심히 피아노 연습을 하고 있었다.

그리고 3년 후, 나는 다시 리처드의 집을 방문했다. 기품이 느껴지는 새 부인이 나를 맞이하고는 차와 손수 구운 과자를 대접했다. 리처드의 완벽했던 방은 부인의 온화함이 더해져 한층 편안한 공간이 되어 있었다.

리처드의 집

에드워드 양식을 좋아하는 리처드는 집과 가구 모두 신경 써서 골랐으며 매일 손질을 했다.

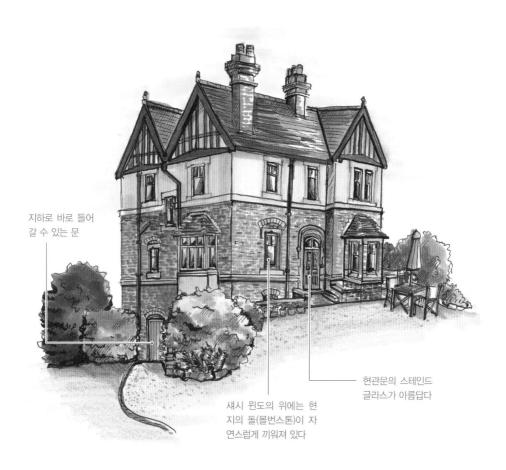

지하로 바로 들어 갈 수 있는 문

현관문의 스테인드 글라스가 아름답다

섀시 윈도의 위에는 현지의 돌(몰번스톤)이 자연스럽게 끼워져 있다

준공:	1904년	구입 시기:	2005년
양식:	에드워드 양식	구입 이유:	에드워드 양식을 좋아해서
집의 형태:	디태치드 하우스	가든:	집을 둘러싸듯이 정원이 있다
장소:	그레이트 몰번	첫 방문:	2015년
가족 구성:	60대 남성 1명, 반려견		

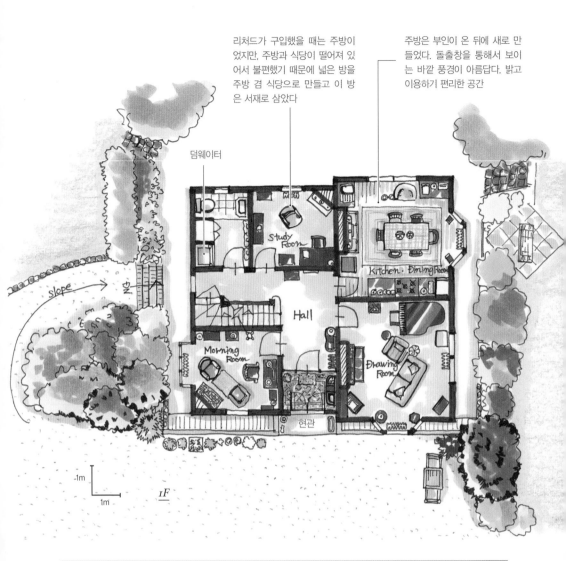

리처드가 구입했을 때는 주방이 었지만, 주방과 식당이 떨어져 있어서 불편했기 때문에 넓은 방을 주방 겸 식당으로 만들고 이 방은 서재로 삼았다

주방은 부인이 온 뒤에 새로 만들었다. 돌출창을 통해서 보이는 바깥 풍경이 아름답다. 밝고 이용하기 편리한 공간

덤웨이터

slope

Study Room

Kitchen · Dining Room

Hall

Morning Room

Drawing Room

현관

-1m

1m

1F

'거실'의 명칭

'드로잉룸Drawing Room'은 단순하게 번역하면 응접실이라는 의미다. 가족이 단란한 시간을 보내는 장소이자, 손님을 대접하는 장소이기도 하다. 거실의 역할도 한다. 영국에서는 이 역할을 하는 방의 명칭이 여러 개가 있는데, 컨트리 하우스 같은 저택에서 사용되었던 '팔러Parlour'를 비롯해, '드로잉룸', '라운지Lounge', '리셉션룸Reception Room', '시팅룸Sitting Room', '리빙룸Living Room' 등 매우 다양하다. 드로잉룸이 귀족 영어였듯이 계급에 따라서도 사용하는 명칭에 차이가 있었으나, 현재는 그 집에 사는 사람이 자유롭게 부르는 경우가 많다.

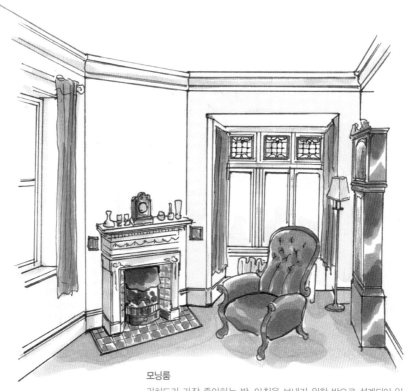

모닝룸
리처드가 가장 좋아하는 방. 아침을 보내기 위한 방으로 설계되어 있어서 동쪽으로부터 아침 햇살이 들어온다. 이곳에도 괘종시계가 있다

정원의 차고에 소중하게 주차되어 있는 앤티크 자동차. 반짝반짝 광택이 나도록 관리하고 있으며, 비가 내리는 날에는 사용하지 않는다

텔레비전은 드로잉룸에만 있으며, 그것도 평소에는 가구 안에 수납되어 있다. 무기질적인 물건은 절대 겉에 드러나지 않게 한다는 것이 리처드의 신조다

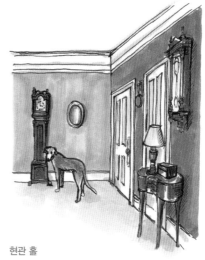

현관 홀
짙은 녹색으로 도색한 벽이 앤티크 가구를 더욱 돋보이게 한다. 홀에도 괘종시계가 2대 있어서 들어오는 사람을 맞이한다

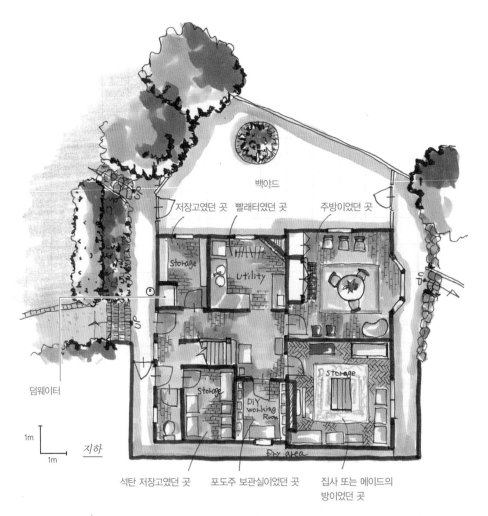

백야드

저장고였던 곳 빨래터였던 곳 주방이었던 곳

Storage WASH utility

Storage Storage

DIY working Room

덤웨이터

Dry area

1m
1m
지하

석탄 저장고였던 곳 포도주 보관실이었던 곳 집사 또는 메이드의
방이었던 곳

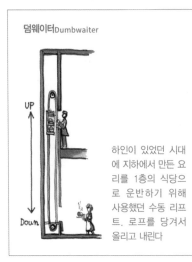

덤웨이터Dumbwaiter

UP

Down

하인이 있었던 시대
에 지하에서 만든 요
리를 1층의 식당으
로 운반하기 위해
사용했던 수동 리프
트. 로프를 당겨서
올리고 내린다

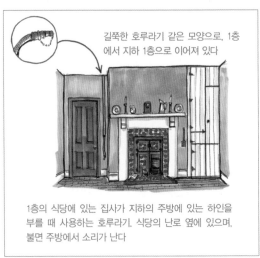

길쭉한 호루라기 같은 모양으로, 1층
에서 지하 1층으로 이어져 있다

1층의 식당에 있는 집사가 지하의 주방에 있는 하인을
부를 때 사용하는 호루라기. 식당의 난로 옆에 있으며,
불면 주방에서 소리가 난다

당시의 흔적을
남겨 놓는다

지하에는 하인이 있었던 시대에 집안일을 했던 장소와 하인들이 살았던 방이 당시의 흔적을 품은 채 남아 있다. 현재는 리처드의 작업 공간으로 사용되고 있으며, 수리 중인 시계나 가구, 직접 만든 물건들이 놓여 있어 공장 같은 분위기를 풍긴다. 1, 2층의 아름다운 공간과 지하의 살풍경한 공간의 대비는 '주인층Above Stairs', '하인층Below Stairs'이라고 불렸던 계급 시대를 방불케 한다.

2F

1m
1m

침실
2010년에 샤워 시설과
화장실을 새로 설치했다

아들이 왔을 때를 위해
준비해 놓은 방

아들의 방에는 아들이 어렸을 때 사용했던 목마를 인테리어로 놓아서 귀여운 이미지를 남겼다. 그리고 여기에 새 부인이 만든 패치워크 침대보가 더해져 새로운 분위기를 내고 있었다

데이비드와 린의 집

런던 교외의 한적한 주택지에 있는 4인 가족의 집이다. 2년 동안이나 찾아다닌 끝에 이 집을 발견했다는 남편 데이비드. 보드 게임의 피규어를 수집해서 도색한 다음 진열해 놓는 것이 취미인 그는 가족에게 방해받지 않고 취미를 즐길 수 있는 자신만의 공간을 원했는데, 이 집의 다락방은 취미 생활을 하기에 충분히 넓은 데다가 화장실까지 딸려 있었다. 낮은 천장에서는 오히려 안락함이 느껴졌고, 천창에서 보이는 하늘은 마음을 재충전시켜 줬다. 이 방을 보자마자 한눈에 반한 데이비드는 그 자리에서 구입을 결정했다고 한다.

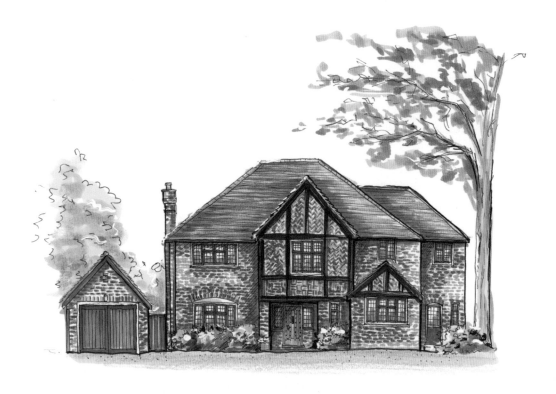

준공: 1930년
양식: 전간기 양식(1930년 양식)
집의 형태: 디태치드 하우스
장소: 런던 서비튼
가족 구성: 50대 부부, 딸(14세), 아들(10세)
구입 시기: 2012년
구입 이유: 취미 생활용 방으로 사용할 수 있을 것 같은 다락방에 매료되었다
가든: 넓이가 집의 3배 정도인 넓은 백가든
첫 방문: 2015년

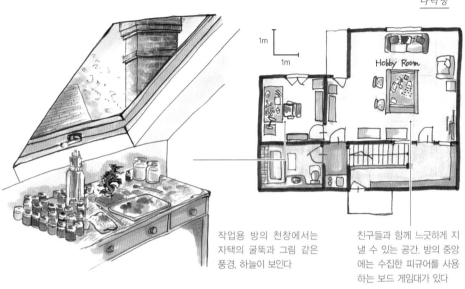

다락방

Hobby Room

작업용 방의 천창에서는
자택의 굴뚝과 그림 같은
풍경, 하늘이 보인다

친구들과 함께 느긋하게 지
낼 수 있는 공간. 방의 중앙
에는 수집한 피규어를 사용
하는 보드 게임대가 있다

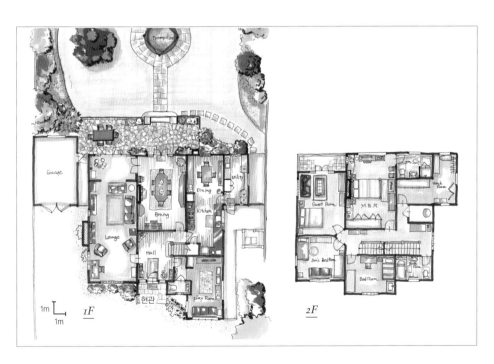

Garage

Lounge

Dining

Dining

Kitchen

Utility

Hall

현관

play Room

1m
1m
1F

Guest Room

M.B.R

En-Suit

Walk
Room

Sm's Bedroom

Bed Room

2F

라이프스타일별 영국인의 주거 방식

1년 중 집 안이 가장
화려하게 빛나는 크리스마스

집 밖의 모습이 가장 아름다운 시기가 꽃과 풀이 화려하게 자라는 봄이라면, 집 안의 모습이 가장 아름답게 빛나는 시기는 크리스마스다. 12월에 들어서면 모든 집이 크리스마스트리를 장식해 창가에 배치한다. 영국인은 커튼을 거의 닫지 않기 때문에 창문 너머로 반짝거리는 각 집의 크리스마스트리가 거리를 오가는 사람들의 눈을 즐겁게 한다. 크리스마스트리를 장식하는 습관은 1840년대에 빅토리아 여왕의 부군인 독일 출신의 앨버트 공이 영국에 퍼트렸으며, 그 후 상류 계급에서 서민층으로 보급되어 갔다.

크리스마스카드를 주고받는 문화가 뿌리 깊은 영국에서는 만날 수 있는 사람에게는 크리스마스카드를 직접 건네고, 만나지 못하는 사람에게는 우편으로 보낸다. 크리스마스 전에 도착한 수십 통의 카드가 난로 주위부터 찬장 위, 벽 등 실내 전체에 장식되어 간다. 다양한 디자인의 카드가 장식되는 풍경은 어떤 고급 인테리어 제품보다도 따뜻하고 행복한 분위기를 만들어낸다.

12월의 집에는 사람들도 모인다. 크리스마스가 다가옴에 따라 주말마다 어딘가의 집에서 파티가 열려 친구와 지인들이 모인다. 24일의 크리스마스이브, 25일의 크리스마스, 26일의 박싱데이에는 대부분의 가게가 쉬기 때문에 거리가 조용해진다. 크리스마스에는 외출을 하지 않고 집에서 가족과 함께 시간을 보내는 것이 일반적이다.

존과 캐럴의 집

지상 3층의 단독 주택. 2층의 절반과 3층은 임대를 줬다. 평소에는 그럼에도 방이 남아돌지만, 크리스마스에는 가족과 지인들이 묵기 때문에 빈 방이 없어진다.

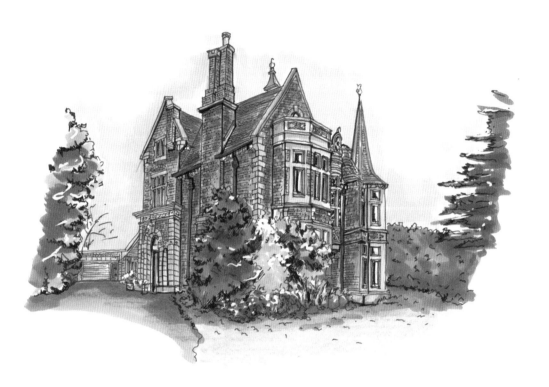

준공: 1950년
양식: 지어진 시대에 맞는 양식은 아니다. 주위의 건물이 빅토리아
 양식이어서 그에 맞춘 것으로 생각된다
집의 형태: 디태치드 하우스
장소: 그레이트 몰번
가족 구성: 50대 부부, 어머니, 반려견 2마리
구입 시기: 2003년
구입 이유: 동생 부부가 이웃에 살고 있다
가든: 넓이가 집의 3배 정도인 넓은 백가든
첫 방문: 2014년

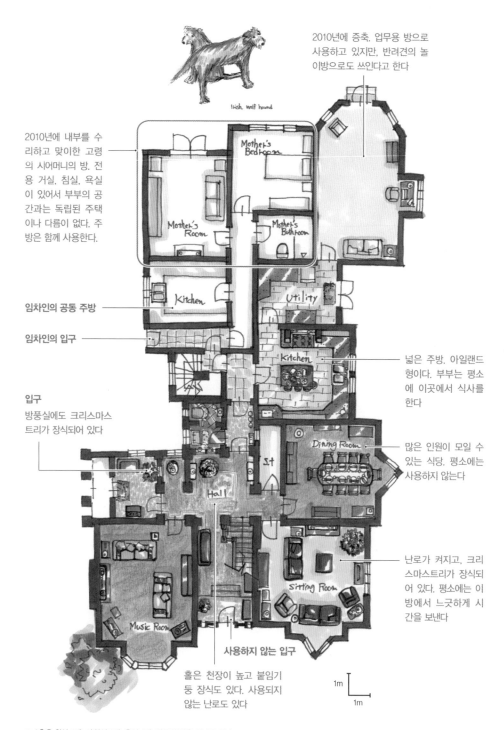

2010년에 증축. 업무용 방으로 사용하고 있지만, 반려견의 놀이방으로도 쓰인다고 한다

Irish wolf hound

2010년에 내부를 수리하고 맞이한 고령의 시어머니의 방. 전용 거실, 침실, 욕실이 있어서 부부의 공간과는 독립된 주택이나 다름이 없다. 주방은 함께 사용한다.

Mother's Bedroom

Mother's Room

Mother's Bathroom

임차인의 공동 주방

Kitchen

Utility

임차인의 입구

Kitchen

넓은 주방. 아일랜드형이다. 부부는 평소에 이곳에서 식사를 한다

입구

방풍실에도 크리스마스트리가 장식되어 있다

Dining Room

많은 인원이 모일 수 있는 식당. 평소에는 사용하지 않는다

Hall

난로가 켜지고, 크리스마스트리가 장식되어 있다. 평소에는 이 방에서 느긋하게 시간을 보낸다

Music Room

Sitting Room

사용하지 않는 입구

홀은 천장이 높고 붙임기둥 장식도 있다. 사용되지 않는 난로도 있다

1m

1m

※ 2층은 침실 4개, 샤워실 2개, 욕실 1개. 안쪽의 방은 임대를 줬다.

크리스마스의 풍경

크리스마스의 저녁, 이웃집에 묵고 있었던 나는 그 집의 가족과 함께 존의 집을 찾아갔다. 입구의 크리스마스 트리와 홀의 계단에 장식된 크리스마스 장식을 보자 나도 모르게 가슴이 두근거렸다. '시팅룸'에서는 이미 모여 있었던 가족들이 난로와 크리스마스트리가 있는 방에서 샴페인 등을 손에 들고 스타터(전채)를 먹으며 담소를 나누고 있었다. 크리스마스트리 아래에 가져온 선물을 놓았다. 잠시 후 존의 아내인 캐럴이 오더니 저녁 준비가 다 되었다고 알렸다. 우리는 주방의 중앙 테이블에 놓인 뷔페 형식의 크리스마스 요리를 그릇에 담아서 식당으로 가져가 앉았다. 식당의 테이블에는 이미 세팅이 되어 있었고, 크래커(P97)도 놓여 있었다. 식사와 대화를 즐긴 뒤, 다시 시팅룸으로 돌아와 선물을 교환했다. 크리스마스트리 아래에 놓았던 선물을 개봉하고 내용물을 모두가 함께 구경하면서 즐겁게 대화를 나눴다. 그 후 옆에 있는 음악실로 이동해 노래를 부르고 게임을 하는 등 다 함께 즐거운 한때를 보냈다. 한 가족의 사례이기는 하지만, 이처럼 크리스마스에는 평소에 사용되지 않았던 방도 전부 활용된다.

※ 크리스마스트리 아래에 놓은 선물은 보통 크리스마스 아침에 개봉한다

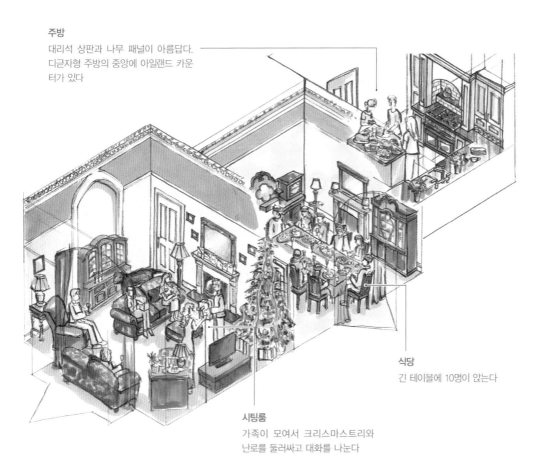

주방
대리석 상판과 나무 패널이 아름답다.
디귿자형 주방의 중앙에 아일랜드 카운터가 있다

식당
긴 테이블에 10명이 앉는다

시팅룸
가족이 모여서 크리스마스트리와
난로를 둘러싸고 대화를 나눈다

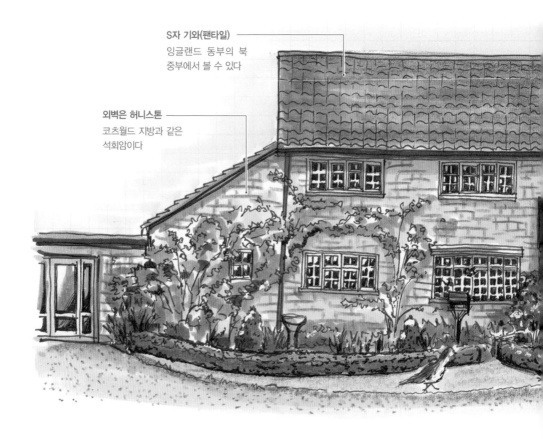

S자 기와(팬타일)
잉글랜드 동부의 북
중부에서 볼 수 있다

외벽은 허니스톤
코츠월드 지방과 같은
석회암이다

닐과 퍼트리샤의 집

내가 영국에서 처음으로 크리스마스를 경험했던 집이다. 영국의 총리였던 마거릿 대처가 태어난 곳으로도 유명한 그랜덤 근처의 스킬링턴이라는 작은 마을에 위치한 집인데, 부부가 8년 동안 일본에서 산 적이 있고 홈스테이도 받고 있어서 크리스마스의 시기에 일주일 동안 신세를 졌다. 227년 전에 지어진 집으로 본래는 대장장이가 살았다고 하며, 현재의 집은 증축된 것이다.

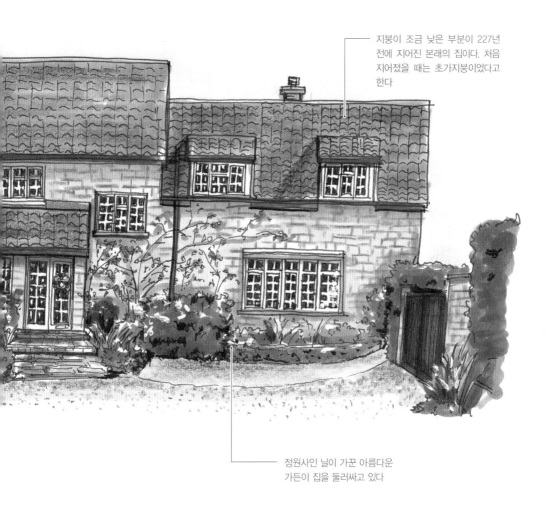

지붕이 조금 낮은 부분이 227년
전에 지어진 본래의 집이다. 처음
지어졌을 때는 초가지붕이었다고
한다

정원사인 닐이 가꾼 아름다운
가든이 집을 둘러싸고 있다

준공: 1793년
양식: 농촌의 집
집의 형태: 디태치드 하우스
장소: 그랜덤
가족 구성: 부부 2명
구입 이유: 시골
가든: 프런트가든
첫 방문: 2013년

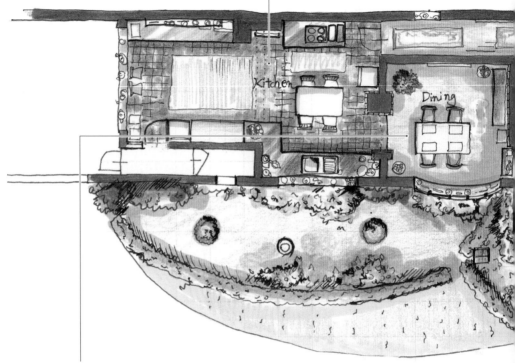

2층에는 침실이 4개 있는데, 그중 3개는 손님용 방으로 사용하고 있다

넓은 주방에는 앤티크 딜러이기도 한 퍼트리샤가 자랑스럽게 여기는 식기가 진열되어 있다

식당에도 작은 크리스마스트리가 장식되어 있다. 돌출창 너머로 널이 정성 들여 가꾼 정원이 보인다

크래커란?

영국에서는 크리스마스의 저녁 식사 때 반드시 '크래커'를 한다. 이웃한 사람과 크래커의 양 끝을 잡아당기는 놀이인데, 이때 본체가 붙어 있는 쪽이 이긴다. 본체에는 종이로 만든 왕관과 퀴즈가 들어 있어서, 승리한 사람은 그 왕관을 머리에 쓰고 퀴즈를 읽는다. 영국 가정의 크리스마스 테이블에는 반드시 이 크래커가 놓여 있다.

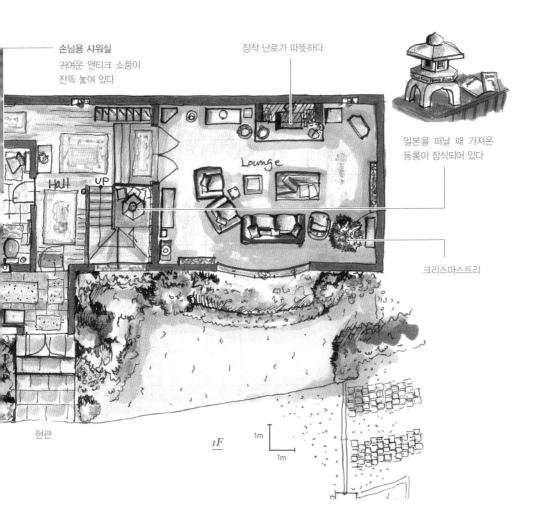

손님용 샤워실
귀여운 앤티크 소품이
잔뜩 놓여 있다

장작 난로가 따뜻하다

일본을 떠날 때 가져온
등롱이 장식되어 있다

Lounge

Hall

UP

크리스마스트리

현관

1F

1m

1m

메모리 트리

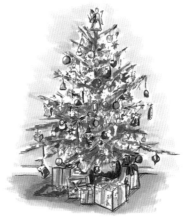

퍼트리샤가 전나무 숲에 가서 직접 베어온 진짜 나무에 그
녀와 함께 장식물을 장식했다. 장식할 때의 포인트는 색을
통일하는 것도, 최대한 아름답게 장식하는 것도 아니었다.
"이건 할머니께서 주신 거야……", "이건 여행을 갔을 때
사온 거야……", "이건 어렸을 때……"와 같이 추억이 가득
담긴 물건들을 장식하는 것이었다. 장식이라기보다 추억을
트리에 거는 시간은 너무나도 포근하게 느껴졌으며, 그렇
게 해서 완성된 크리스마스트리는 그 어떤 크리스마스트리
도 대신할 수 없는 메모리 트리가 되었다.

06

라이프스타일별 영국인의 주거 방식

서로 이웃한 두 부부가 끊임없이
성장시키고 있는 집

세미-디태치드 하우스는 보통 좌우 대칭으로 디자인된다. 그러나 이 집의 외관은 좌우 대
칭이 아니다. 세월이 흐르는 가운데 어떤 이유가 있지 않았을까 하는 상상이 샘솟는다. 그
런 위화감을 느끼고 해결하는 것도 역사가 있는 집을 감상하는 즐거움 중 하나다.

나는 정면에서 봤을 때 왼쪽에 있는 메리의 집에서 2주 동안 홈스테이를 했는데, 메리에게
이 집을 보고 느낀 위화감을 이야기하자 집의 역사가 적힌 종이를 가져와 설명해 줬다. 그
녀도 역사의 편린이 느껴지는 이 집을 사랑하는 것이다.

그 집은 1820년에 본래 디태치드 하우스로 건축되었다. 역시 단독 주택이었다. 처음에는
이웃집의 현관을 중심으로 한 좌우대칭의 디자인이었다. 그 집에 제일 처음 살았던 사람
은 도박에서 승리해 이 집을 손에 넣었다고 한다. 어떤 사람이 어떤 식으로 집을 샀는지까
지 기록되어 있다는 데는 나도 깜짝 놀랐다. 그리고 1900년에 이 집을 팔려고 했는데, 좀처
럼 팔리지를 않아서 세미-디태치드 하우스로 리모델링했다는 것이다.

그때 한 채는 지금의 현관을 사용하고 다른 한 채는 측면에 현관을 설치했으며, 복도와 주
방을 확장했다고 한다. 이후 거주자가 두 번 바뀐 뒤 1987년에 왼쪽 집을 메리 부부가 구
입했고, 그로부터 3년 후에 오른쪽 집을 수 부부가 구입해 지금에 이르렀다.

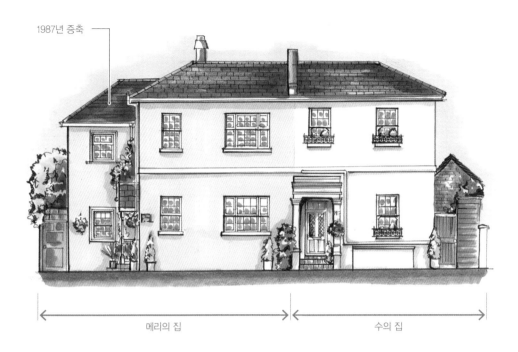

1987년 증축

메리의 집

수의 집

준공:	1820년	준공:	1820년
양식:	리젠시 양식	양식:	리젠시 양식
집의 형태:	디태치드 하우스	집의 형태:	디태치드 하우스
가족 구성:	50대 부부, 반려묘	가족 구성:	50대 부부
구입 시기:	1987년	구입 시기:	1990년
구입 이유:	아들이 3명이 되어서 집이 좁아졌다	구입 이유:	아이가 생겨서
가든:	매년 공을 들여서 진화시키고 있다	가든:	메리의 집의 약 3배
첫 방문:	2013년	첫 방문:	2013년

original. image

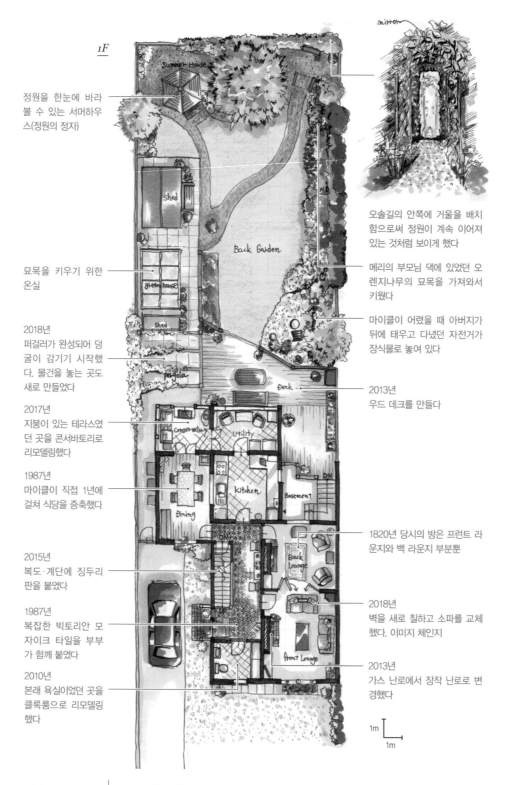

1F

정원을 한눈에 바라볼 수 있는 서머하우스(정원의 정자)

묘목을 키우기 위한 온실

2018년
퍼걸러가 완성되어 덩굴이 감기기 시작했다. 물건을 놓는 곳도 새로 만들었다

2017년
지붕이 있는 테라스였던 곳을 콘서바토리로 리모델링했다

1987년
마이클이 직접 1년에 걸쳐 식당을 증축했다

2015년
복도·계단에 징두리판을 붙였다

1987년
복잡한 빅토리안 모자이크 타일을 부부가 함께 붙였다

2010년
본래 욕실이었던 곳을 클록룸으로 리모델링했다

오솔길의 안쪽에 거울을 배치함으로써 정원이 계속 이어져 있는 것처럼 보이게 했다

메리의 부모님 댁에 있었던 오렌지나무의 묘목을 가져와서 키웠다

마이클이 어렸을 때 아버지가 뒤에 태우고 다녔던 자전거가 장식물로 놓여 있다

2013년
우드 데크를 만들다

1820년 당시의 방은 프런트 라운지와 백 라운지 부분뿐

2018년
벽을 새로 칠하고 소파를 교체했다. 이미지 체인지

2013년
가스 난로에서 장작 난로로 변경했다

1m
1m

메리와 마이클의 집

목수인 남편 마이클이 리모델링을 거듭해 왔다. 이 집에는 지하도 있어서, 목공 도구와 현장에서 사용하고 남은 건축 자재 또는 소재가 산더미처럼 보관되어 있다. 아내 메리의 취미는 정원 가꾸기와 요리로, 봄부터 여름에 걸쳐서는 매일 몇 시간씩 정원 가꾸기에 몰두한다. 정원이 넓어 보이도록 오솔길의 안쪽에 거울을 설치하는 등 다양한 방법으로 꾸민 결과, 변화가 풍부한 아름다운 영국식 정원을 만들어냈다. 실내에 장식되어 있는 그림이나 물건은 전부 두 사람의 추억이 담긴 물품들이다. 라운지의 난로 위에 장식된 첼트넘 시가지의 그림은 지극히 평범해 보이지만, 사실은 두 사람이 만난 장소라고 한다. 두 사람이 여유롭게 시간을 보내는 방의 중앙에 장식된 이 그림은 난로 이상으로 방 안의 분위기를 따뜻하게 만들어준다.

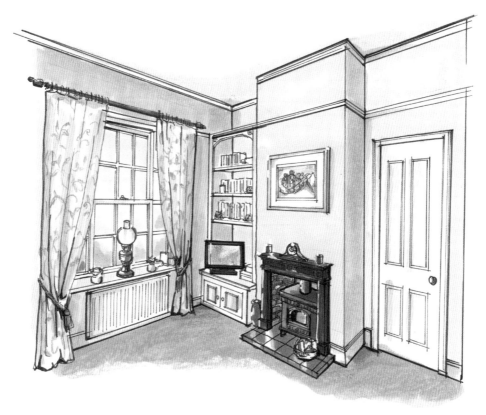

난로 위에는 추억의 그림이 장식되어 있다. 난로 옆의 컵보드는 마이클이 손수 만든 것이다

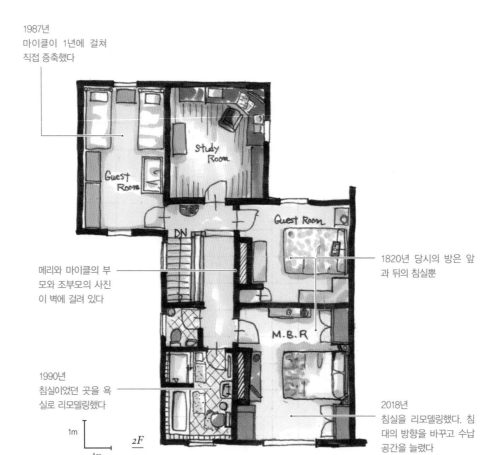

1987년
마이클이 1년에 걸쳐
직접 증축했다

메리와 마이클의 부
모와 조부모의 사진
이 벽에 걸려 있다

1990년
침실이었던 곳을 욕
실로 리모델링했다

1820년 당시의 방은 앞
과 뒤의 침실뿐

2018년
침실을 리모델링했다. 침
대의 방향을 바꾸고 수납
공간을 늘렸다

Guest Room

Study Room

DN

Guest Room

M.B.R

1m

1m

2F

메리와 마이클의 집(2층)

2층은 세 아들의 방이었지만, 지금은 모두 집을 떠나 독립했다. 그러나 장남 부부는 집이 가까워서 손자를 데
리고 자주 놀러 온다. 메리는 집에 대해 '다음에는 이 부분을 이렇게 해보면 어떨까?'라는 아이디어를 끊임없이
생각해 내고 그것을 마이클에게 전한다. 내가 메리 부부를 알게 된 때는 2013년인데, 그 뒤로 7년 동안 부부의
집을 찾아갈 때마다 메리가 말했던 '이렇게 해보면 어떨까?'가 실현된 모습을 볼 수 있었다. 일 때문에 좀처럼
추진하지 못했던 리모델링 계획도 몇 년 전에 부부가 정년퇴직한 뒤로는 빠르게 진행되고 있는 듯했다.

수와 크리스의 집

벽을 사이에 둔 오른쪽 집에는 메리 부부와 연령도 비슷한 수와 크리스 부부가 산다. 역시 아들이 2명 있으며, 독립해서 근처에 살고 있다. 부부는 이 집을 경매로 손에 넣었다. 처음 구입했을 때는 쓸 만한 방이 2개 정도밖에 없었을 만큼 상태가 엉망이었다고 하는데, 그랬던 방들을 자신들의 손으로 하나하나 리모델링해 나갔다. 1층의 시팅룸과 게스트룸은 본래 하나로 연결된 방이었는데 구입 전에 살았던 사람이 두 방으로 분리했다고 한다. 왜 이곳에 게스트룸을 만들었는지는 알 수 없지만, 수 부부는 그대로 사용하고 있다. 또한 시팅룸 1과 2는 질리지 않도록 5년 간격으로 가구를 서로 바꿔 배치해 분위기에 변화를 주며, 취미인 재봉 실력을 살려서 커튼과 쿠션 등을 만들어 방의 분위기를 포근하게 만들고 있다.

가족이 모여서 시간을 보내는 장소. 백가든이 잘 보인다

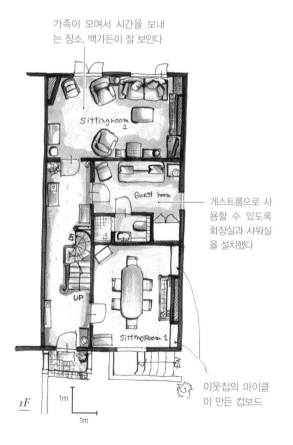

게스트룸으로 사용할 수 있도록 화장실과 샤워실을 설치했다

이웃집의 마이클이 만든 컵보드

1F

1m

1m

두 아들의 방이었다

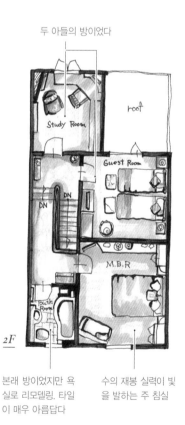

2F

본래 방이었지만 욕실로 리모델링. 타일이 매우 아름답다

수의 재봉 실력이 빛을 발하는 주 침실

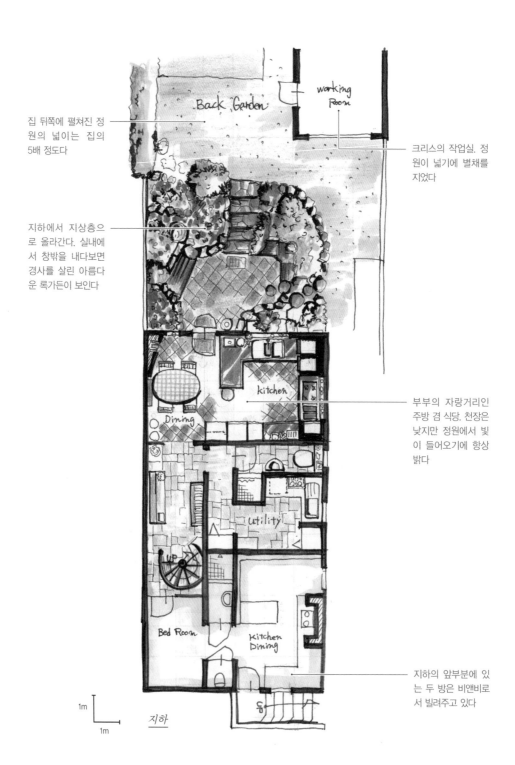

집 뒤쪽에 펼쳐진 정원의 넓이는 집의 5배 정도다

크리스의 작업실. 정원이 넓기에 별채를 지었다

지하에서 지상층으로 올라간다. 실내에서 창밖을 내다보면 경사를 살린 아름다운 록가든이 보인다

부부의 자랑거리인 주방 겸 식당. 천장은 낮지만 정원에서 빛이 들어오기에 항상 밝다

지하의 앞부분에 있는 두 방은 비앤비로서 빌려주고 있다

Back Garden

working Room

kitchen

Dining

Utility

UP

Bed Room

Kitchen Dining

1m

1m

지하

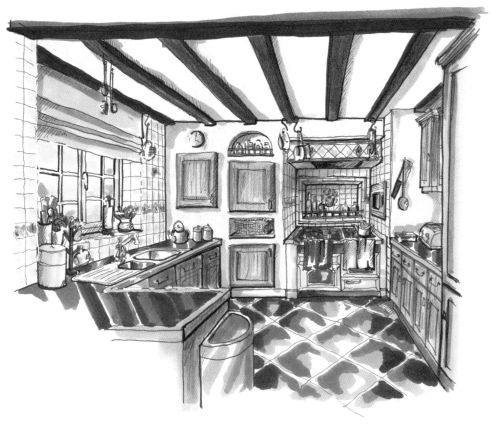

풍로와 싱크대 앞에는 해바라기가 포인트인 귀여운 타일이 붙어 있다

수와 크리스의 집(지하)

이웃집의 마이클은 지하를 일상생활과 분리시켜 오로지 작업용 창고로만 사용하는 데 비해, 수 부부는 지하도 가족의 생활공간으로 사용하고 있으며 일부는 비앤비(Bed and Breakfast라는 이름의 민박 서비스)로서 운영하고 있다. 특히 주방은 타일 전문가인 남편 크리스가 4개월이나 걸려서 정성 들여 만든 곳이다. 백가든으로는 지하의 식당을 통해서 나갈 수 있는데, 록가든을 올라가면 지상의 가든으로 이어진다. 록가든의 돌은 크리스가 직접 운반해서 쌓은 것이다. 이처럼 정원으로 나가는 방식이 조금 독특한데, 덕분에 주방 겸 식당에서 보이는 풍경이 더욱 인상적이 되었다. 본래 하나였지만 둘로 나뉜 집. 지금은 두 부부가 매일 같이 소중히 가꾸며 성장시키고 있다.

07

라이프스타일별 영국인의 주거 방식
400년 전에 지어진 집에서 산다

영국에서는 지어진 지 몇백 년이 된 집을 어렵지 않게 볼 수 있으며, 사람들도 당연하다는 듯이 그 집에서 생활한다. 오랜 세월을 거치며 계승되어 온 집에서 사는 사람은 어떤 사람들이며, 그들은 어떻게 살고 있을까?

초가지붕은 영국 전역의 오래된 민가에서 자주 볼 수 있다. 옛날부터 존재해 온 이 공법에는 잉글랜드의 노퍽 지방에서 나는 짚이 사용되었는데, 최근에는 동유럽에서 수입한 짚이 많이 사용된다고 한다. 지붕의 꼭대기인 마룻대는 2중이며, 작은 나뭇가지를 사용해 장식 모양을 만든다. 그 디자인을 보면 누가 만들었는지 알 수 있다는 말이 있을 만큼 만든 사람의 특색과 솜씨가 드러나는 부분이기도 하다. 또한 마룻대에 짚으로 만든 원숭이, 새, 여우, 올빼미 등의 동물이 장식되어 있는 것을 볼 수 있는데, 이런 짚 인형은 본래 초가지붕의 제작 대금을 아직 치르지 않았다는 표시였지만 현재는 관상용으로서 보는 사람의 눈을 즐겁게 하고 있다.

여기에서는 초가지붕 집에 사는 수의 가족을 소개하려 한다. 2015년에 처음 만났을 때, 그녀는 5년 후에는 지붕의 짚을 바꾸려 한다고 말했다. 짚을 바꾼 지 40년 정도가 흘러서 썩은 짚이 상당 부분 있었던 것이다.

그리고 결국 2019년 여름에 약 6개월이라는 기간을 들여서 지붕의 짚을 전부 교체했다. 금색으로 빛나는 새로운 초가지붕은 다음 세대로 계승될 것이다.

수의 집

하프팀버 방식의 코티지. 천장이 낮지만, 키가 작은 그녀에게는 딱 적당한 높이라고. 외벽은 바둑판 모양으로 도색이 되어 있어서 작업하기가 수월한 까닭에 직접 관리해 아름답게 유지하고 있다고 한다.

2019년 여름에 지붕을 교체했다. 좀 더 튼튼한 종류의 짚으로 바꿨는데, 완성된 지붕의 두께가 달라졌기 때문에 허가를 신청해야 했다

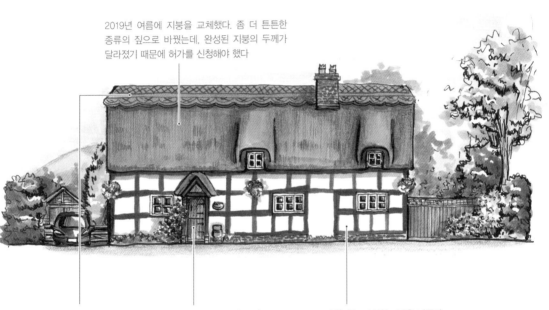

초가지붕. 마룻대는 2중으로, 방수 능력이 강화되었다. 장식성도 풍부하다

스테이블 도어(P125)

나무 골조 사이는 작은 나뭇가지를 엮어서 만든 바탕에 진흙을 바른 다음 회반죽을 칠했다

준공:　　　1624년
양식:　　　엘리자베스·자코비안 양식
집의 형태: 코티지(등록 문화재 2급)
장소:　　　그레이트 몰번
가족 구성: 어머니, 딸, 반려견 2마리
구입 시기: 1993년
구입 이유: 업무 관계상
가든:　　　집과 나이가 같은 커다란 나무가 많은 정원
첫 방문:　 2015년

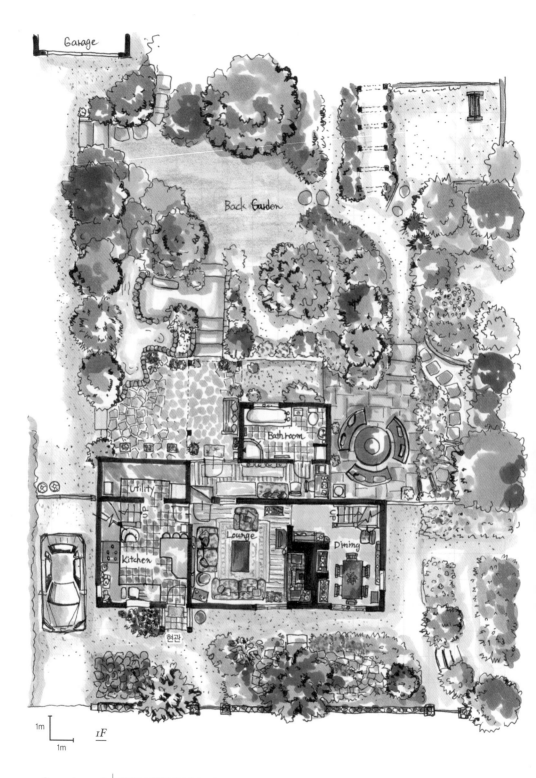

Garage

Back Garden

Bathroom

Utility

Kitchen

Lourge

CP

Dining

현관

1m
1m
1F

역사가 깊은 집을 계승한다는 것

처음 지어질 때부터 있었던 부분은 1층의 방 3개와 2층으로, 작은 집임에도 계단이 좌우로 2개가 있는 신기한 집이다. 본래는 두 가족이 살면서 좌우를 나눠 사용했기 때문에 계단이 2개 있는 것이라고 한다. 라운지에서 이어지는 복도와 욕실은 나중에 증축한 것이다. 백가든으로 나오자 지금까지 봤던 정원과는 전혀 다른 풍경이 펼쳐졌다. 커다란 나무가 굉장히 많았던 것이다. 한눈에 다 들어오지도 않을 만큼 넓고 울창한 정원을 반려견 들이 신나게 달리고 있었다. 그런 만큼 정원의 관리가 매우 힘들어서, 집에 있을 때는 거의 정원 가꾸기에 매달 린다고 한다. 처음 집이 지어졌을 때 이 집에 살던 사람은 영주의 사냥개를 관리하는 일을 했던 모양이어서, 현 재도 코티지에는 '클럼버 스파니엘의 집'이라는 이름이 붙어 있다. 그리고 이 집을 자랑스럽게 여기는 수 역시 같은 견종의 반려견을 키우고 있다.

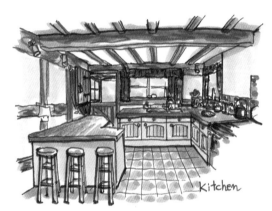

현관으로 들어가면 곧바로 주방이 나온다. 설비들이
귀여우면서도 멋지다

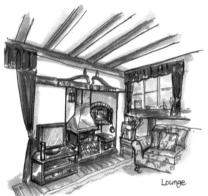

라운지에는 커다란 난로가 있으며, 귀여운 앤티크
소품과 잡화가 잔뜩 장식되어 있다

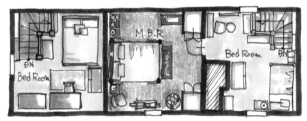

2층의 천장은 지붕의 경사가 그대로 드러난 경사 천장이다. 좁고, 멀미가 날
만큼 바닥이 기울어 있다. 복도는 없으며 세 방이 이어져 있다

우노의 집

도시에서 살면서도 시골 생활을 동경하고 있었던 우노 부부. 바이올리니스트인 아내 우노는 주위를 신경 쓰지 않고 바이올린을 연주할 수 있는 환경을 원했다. 게다가 멀지 않은 곳에 펍Pub도 있어서, 부부는 인생의 마지막 순간까지 살 집으로 생각할 만큼 집과 주변 환경 모두 마음에 들어 하고 있다.

May. 2015.

나무 골조의 사이를 벽돌로
채우고 도색했다

1960년에 증축된 현관

준공:	1500년대
양식:	튜더 양식
집의 형태:	코티지
장소:	그레이트 몰번
가족 구성:	50대 부부
구입 시기:	2005년
구입 이유:	주변에 집이 없는 교외·근처에 펍이 있음
가든:	자연 속에 집이 있는 분위기
첫 방문:	2015년

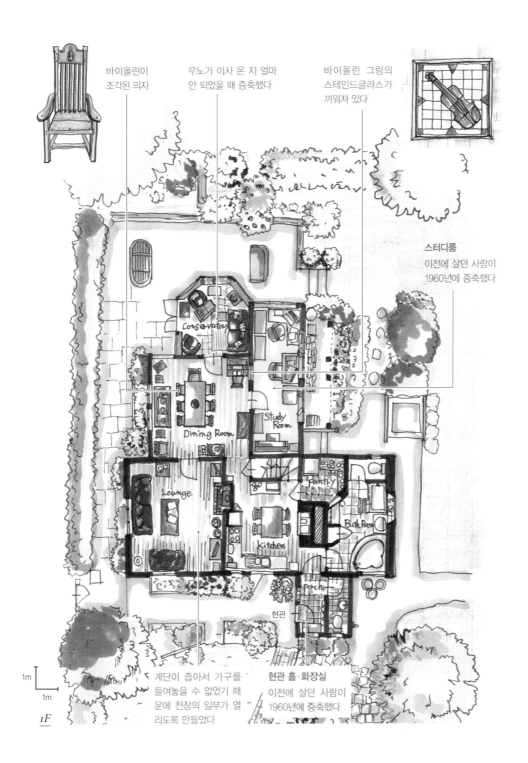

바이올린이
조각된 의자

우노가 이사 온 지 얼마
안 되었을 때 증축했다

바이올린 그림의
스테인드글라스가
끼워져 있다

스터디룸
이전에 살던 사람이
1960년에 증축했다

Conservatory

Study
Room

Dining Room

Lounge

Pantry

Bath Room

Kitchen

Porch

현관

1m
1m

1F

계단이 좁아서 가구를
들여놓을 수 없었기 때
문에 천장의 일부가 열
리도록 만들었다

현관 홀·화장실
이전에 살던 사람이
1960년에 증축했다

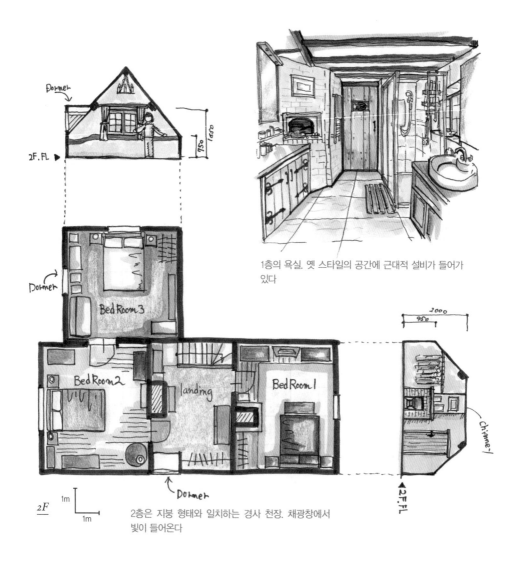

1층의 욕실. 옛 스타일의 공간에 근대적 설비가 들어가
있다

2층은 지붕 형태와 일치하는 경사 천장. 채광창에서
빛이 들어온다

우노의 집

지어졌을 때부터 있었던 부분은 라운지, 주방, 욕실과 그 위에 있는 2층의 방 3개다. 본래의 방 배치는 107페이
지에서 소개한 수의 집과 어딘가 유사한 측면이 있다. 그 후에 살았던 사람이 식당을 증축했고, 1960년에는 서
재를 증축했다. 우노 부부가 증축한 부분은 유리로 둘러싸인 콘서바토리뿐이다. 콘서바토리는 우노가 좋아하
는 장소로서, 유리 지붕 너머로 아름다운 하늘이 보인다. 또한 바이올린을 모티프로 삼은 장식과 가구가 곳곳
에 배치된 집안도 마음이 편안해지는 공간이다.

제니의 집

읍내에서 조금 떨어진 시골. 의사인 제니는 자연에 둘러싸인 심플한 생활이 마음 편하다고 한다. 부지의 중앙에는 지어진 지 500년이 된 집이 있다. 이 집은 그 후 크게 세 차례에 걸쳐 증축되었는데, 이처럼 오래된 집은 계속해서 증축되기 때문에 건물의 시대를 분류하기가 어렵다.

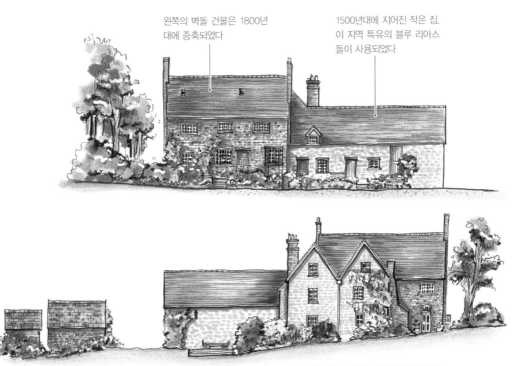

왼쪽의 벽돌 건물은 1800년대에 증축되었다

1500년대에 지어진 작은 집. 이 지역 특유의 블루 리아스 돌이 사용되었다

뒤쪽에서 본 건물. 복잡하게 증축되어 있음을 알 수 있다

준공:　　　1500년대
양식:　　　튜더(오리지널 부분)
집의 형태:　디태치드 하우스
장소:　　　비드퍼드온에이번
가족 구성:　어머니, 큰딸(대학생), 큰아들(대학생), 둘째딸(학생)
구입 시기:　1994년
구입 이유:　직장이 가깝다·자연이 풍부한 넓은 정원
가든:　　　넓이가 집의 10배는 되는 것으로 생각된다
　　　　　　채소밭, 커다란 그린하우스와 트리하우스도 있다
첫 방문:　　2015년

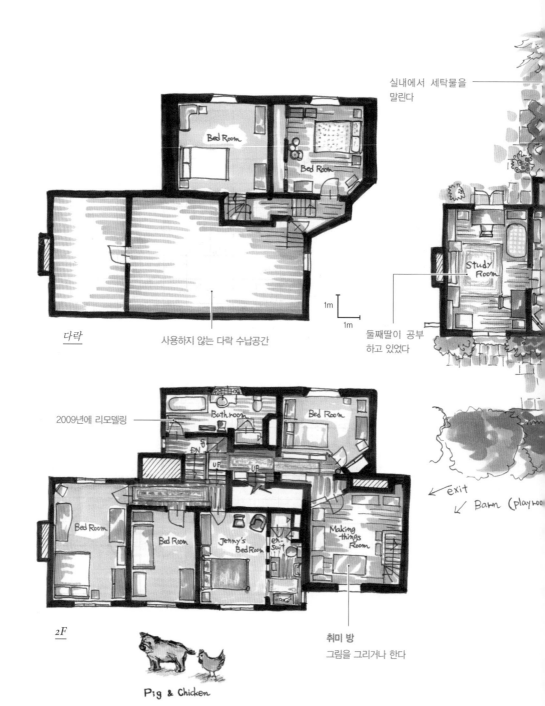

실내에서 세탁물을
말린다

Study
Room

1m

1m

다락

사용하지 않는 다락 수납공간

둘째딸이 공부
하고 있었다

2009년에 리모델링

Bathroom

Bed Room

DN

UP UP

Bed Room

Bed Room

Jenny's
Bed Room

en-
suit

Making
things
Room

↙exit

↙ Barn (playroo

2F

취미 방

그림을 그리거나 한다

Pig & Chicken

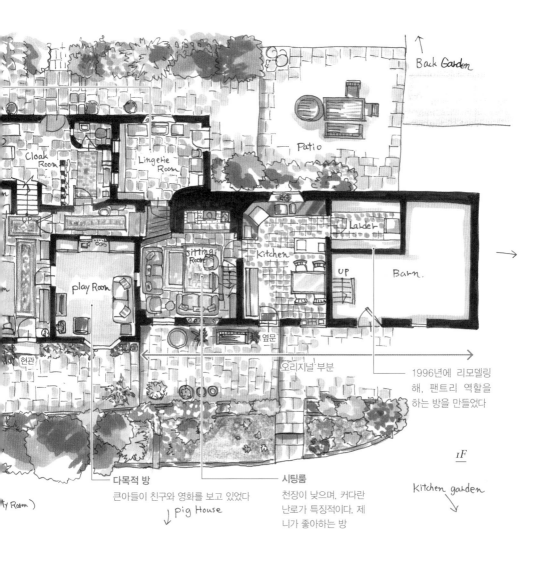

Back Garden

Patio

Cloak Room

Lingerie Room

Larder

sitting Room

Kitchen

play Room

UP

Barn.

현관

옆문

오리지널 부분

1996년에 리모델링
해, 팬트리 역할을
하는 방을 만들었다

1F

Kitchen garden

다목적 방
큰아들이 친구와 영화를 보고 있었다

Pig House

시팅룸
천장이 낮으며, 커다란
난로가 특징적이다. 제
니가 좋아하는 방

(ly Room)

방 배치 자체가 역사

증축을 거듭한 집의 방 배치는 복잡하지만, 그 자체로 선인들이 무엇을 생각하며 증축을 했는지 유추할 수 있
어 즐겁다. 제니가 손을 댄 것은 주방의 천장을 높이고 팬트리를 만든 것뿐이다. 주방 위의 다락은 사용하지 않
기 때문에 허물어서 천장을 높일 수 있었다. 높아진 벽에는 제니가 만든 공판화(스텐실)를 장식해 공간을 더욱
돋보이게 했다. 다른 방은 제니와 세 자녀가 자유롭게 용도를 정하고 나눠서 사용하고 있다. 넓은 부지의 한가
운데에 집이 있고, 넓은 잔디 정원, 그린하우스와 트리하우스, 밭이 있으며, 이곳에서 돼지와 닭도 키우고 있다.
정원이 넓다 보니 관리하기가 쉽지 않아 해가 떨어진 뒤에도 회중전등을 머리에 달고 작업할 때도 있지만, 괴
롭다는 생각은 해본 적이 없다고 한다.

08

라이프스타일별 영국인의 주거 방식

집과 정원의 연결

영국의 정원이라고 하면 '잉글리시 가든'을 떠올리는 사람이 많을 것이다. 잉글리시 가든은 규칙에 따라 단정하게 정비하는 것이 아니라 변화해 가는 자연의 아름다움을 염두에 두고 풍경 속에 녹아들도록 설계한 정원을 의미한다.

크기와 규모는 다양하지만, 영국의 정원에는 프런트가든과 백가든이 존재한다. 프런트가든은 집의 정면을 장식해, 집 앞의 길을 오가는 사람들이나 방문자의 눈을 즐겁게 한다. 한편 백가든은 외부에서 보이지 않는 사적인 정원으로, 깜짝 요소가 있다.

영국인에게 집을 이사한 이유를 물어보면 "이전의 집은 정원이 좁아서 정원이 넓은 집으로 이사하고 싶었습니다."와 같이 정원에 대한 요망을 이유로 드는 경우가 많다. 휴일에 무엇을 하느냐는 질문에도 "가드닝(정원 가꾸기)"이라는 대답이 많아서, 영국인에게는 정원도 집과 같은 수준으로 소중한 장소임을 느끼게 된다.

가드닝 시즌인 봄부터 가을은 해가 길며, 특히 6월에는 아침 4시경에 해가 떠서 밤 10시경은 되어야 해가 진다. 일을 하러 가기 전이나 일을 마친 뒤에 원예 작업을 할 수 있는 환경이 갖춰져 있는 것이다. 비가 많이 내리고 겨울도 긴 영국에서는 실외에서 정원을 즐길 수 있는 기간이 한정되어 있다. 그래서 어떻게 실내에서 정원을 즐기느냐가 중요하기 때문에 실내와 실외를 연결하는 데도 크게 신경을 쓴다.

이비의 집

이비는 정원 가꾸기를 즐기는 생활을 하고 싶어서 이 집으로 이사했다. 햇볕의 움직임과 함께 이동할 수 있도록 앉아 있을 곳을 만들고, 밖으로 나갈 수 없는 날에도 정원을 감상할 수 있도록 실내도 리모델링했다.

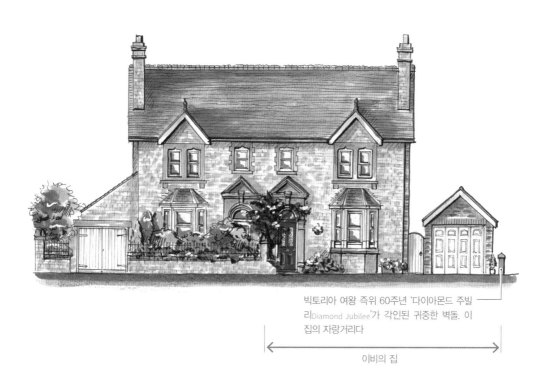

빅토리아 여왕 즉위 60주년 '다이아몬드 주빌리Diamond Jubilee'가 각인된 귀중한 벽돌. 이 집의 자랑거리다

이비의 집

준공: 1897년(빅토리아 여왕 즉위 60주년의 해)
양식: 빅토리아 양식
집의 형태: 세미-디태치드 하우스
장소: 그레이트 몰번
가족 구성: 50대 부부, 자녀 2명은 독립, 반려견 2마리
구입 시기: 1993년
구입 이유: 원했던 집과 가든의 크기
가든: 몰번 언덕이 보인다
첫 방문: 2015년

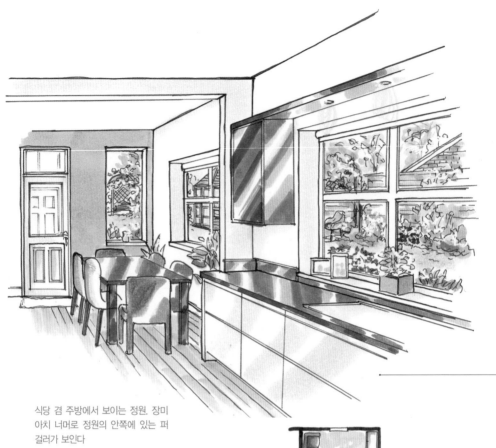

식당 겸 주방에서 보이는 정원. 장미
아치 너머로 정원의 안쪽에 있는 퍼
걸러가 보인다

정원을 방 안으로 끌어들인다

2015년에 이 집을 처음 방문했을 때는 식당과 주방이 별개
의 방으로 분리되어 있었다. 그 후 식당과 주방이 하나의 공
간이 되었지만, 이비가 가장 좋아하는 장소인 식탁의 위치
는 그때와 같다. 이 집으로 이사한 이비는 벽이었던 장소에
정원을 안쪽까지 볼 수 있도록 창(P119의 ①)을 설치했다. 그
리고 2018년에 정원의 넓이가 더 잘 느껴지도록 식당과 주
방 사이의 벽을 헐고 넓은 현대적 공간으로 리모델링했다.
정원의 풍경을 집 안으로 어떻게 끌어들이느냐는 매우 중요
한 문제인 것이다.

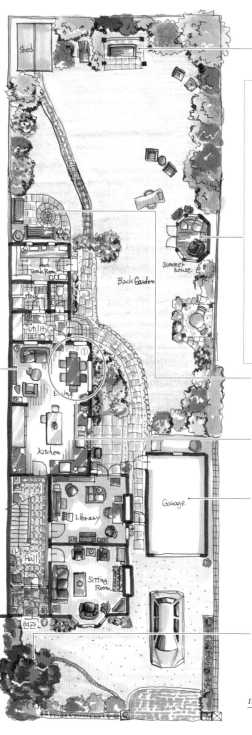

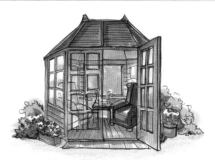

퍼걸러
낮에 정원을 감상하기에 최적의 장소

서머 하우스
정원에 설치된 작은 나무집. 영국은 더운 날에도 습
도가 낮기 때문에 그늘 안으로 들어가면 서늘하다.
집에서 떨어진 다른 공간에서 정원을 감상할 수 있
다. 영국에서는 정원의 크기가 어느 정도 되면 높은
확률로 서머 하우스를 볼 수 있다. 디자인과 크기는
다종다양하다. 이비는 이곳에서 차와 독서를 즐긴다

테라스
아침에 정원을 감상하기에 최적의 장소. 아침해
를 받아서 아름다운 '몰번 언덕'이 보인다

집 안에서 정원을 감상하기에 최적의 장소
집을 구입하자마자 설치한 창① 덕분에 실내에
서 보이는 정원의 모습이 크게 바뀌었다

차고
정원 풍경의 일부를 담당하는 차고는 2012년에
정원의 경관과 어울리도록 벽돌 구조로 리모델
링되었다

현관
프런트가든에 있는 상징목인 단풍나무. 이비가
매우 좋아하는 나무다

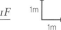

1F

1m

1m

라이프스타일별 영국인의 주거 방식

콘서바토리

집과 정원을 연결하는 공간으로서 영국인이 가장 중요하게 여기는 것이 '콘서바토리 Conservatory'다. '콘서바토리'는 유리벽과 유리천장으로 둘러싸인 일광욕실 같은 방이다. 18세기경에 남유럽에서 가지고 돌아온 진기한 식물을 보존할 목적으로 만든 온실에서 유래했다. 그 후 영국 귀족들 사이에서 지위의 상징으로 유행했으며, 이윽고 서민들도 주거 공간에 콘서바토리를 설치하게 되었다. 비가 내리거나 흐린 날이 많은 영국에서는 햇볕이 매우 귀중하다. 그래서 영국인들은 실내에 있으면서 유리 너머로 햇빛을 받을 수 있는 공간을 매력적으로 느낀다. 게다가 가든 라이프를 즐기는 영국인에게는 실내에서 정원을 마음껏 감상할 수 있는 공간이 동경의 대상일 수밖에 없는 것이다.

콘서바토리는 증축 신청을 할 필요가 없다. 그래서 백가든에 콘서바토리를 증축하는 집을 많이 볼 수 있다. 콘서바토리의 역할은 제2의 거실, 식당, 다용도실 등 다양하다. 그 집의 상황에 맞춰서 형태나 디자인을 자유롭게 설계할 수 있다. 그리고 이런 콘서바토리가 있음으로써 주거 공간은 더욱 만족도 높은 공간이 된다. 다만 여름에 덥고 겨울에 추운 콘서바토리는 열효율이 나쁘기 때문에, '친환경'이 요구되는 최근에는 지붕에 유리 이외의 소재를 사용할 것이 권장되고 있다.

니키와 폴의 집

1797년부터 살아온 사람들이 증축을 거듭해, 가든을 둘러싸듯 L자 형태의 집으로 성장한 코티지. 2002년에는 현재 살고 있는 니키와 폴이 콘서바토리를 증축했다. 이 집이 위치한 곳은 정원사가 직업인 남편 폴이 손질한 가든 너머로 이웃 농원의 양들이 여유롭게 풀을 뜯는 풍경이 펼쳐지는 자연이 풍부한 환경이다. 부부는 그런 아름다운 풍경을 마음껏 감상하기 위해 콘서바토리를 주방 옆에 배치하고 식당으로 활용하고 있다. 가든을 바라보면서 가정 채원에서 채취한 식재료로 만든 음식을 먹으면 마음이 풍요로워진다고 한다.

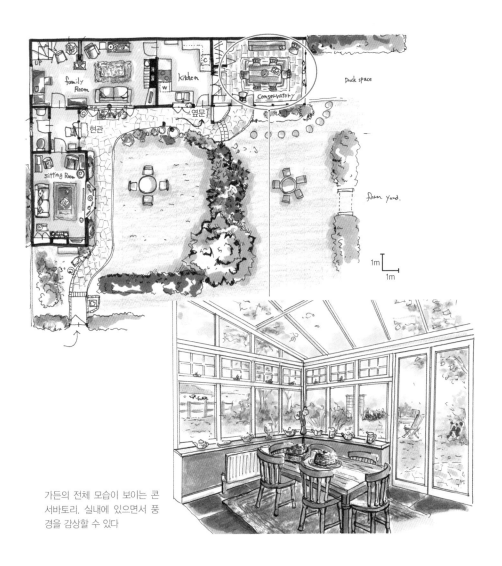

가든의 전체 모습이 보이는 콘서바토리. 실내에 있으면서 풍경을 감상할 수 있다

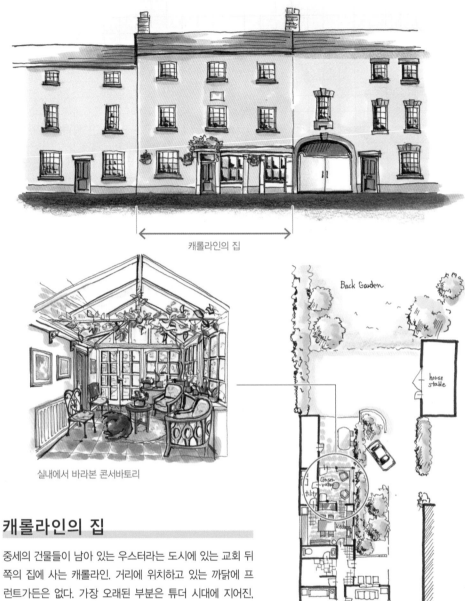

캐롤라인의 집

실내에서 바라본 콘서바토리

캐롤라인의 집

중세의 건물들이 남아 있는 우스터라는 도시에 있는 교회 뒤쪽의 집에 사는 캐롤라인. 거리에 위치하고 있는 까닭에 프런트가든은 없다. 가장 오래된 부분은 튜더 시대에 지어진, 약 400년의 역사를 자랑하는 건물이다. 그동안 살아온 사람들이 건물의 앞뒤에 테라스를 증축했는데, 이 부분의 외관은 조지 양식이다. 주방에서 콘서바토리를 통해 백가든으로 나갈 수 있으며, 백가든은 폭이 집과 같고 안쪽으로 강가까지 이어져 있다. 좁고 긴 집과 백가든을 콘서바토리가 연결하고 있는 것이다. 이 집에 사는 캐롤라인 노부부는 주로 주방과 콘서바토리에서 많은 시간을 보낸다고 한다.

백가든에서 바라본 콘서바토리

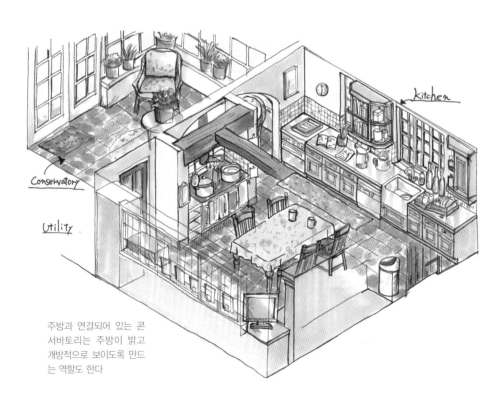

주방과 연결되어 있는 콘
서바토리는 주방이 밝고
개방적으로 보이도록 만드
는 역할도 한다

백가든의 아이템들

영국의 가든에서 일상적으로 사용되는 아이템들을 소개한다.
가든은 풀과 꽃을 즐기는 역할뿐만 아니라 빨래를 널거나 가족과 시간을 보내는 장소로도 활약한다.
그리고 가든에는 다양한 생물이 놀러 온다.

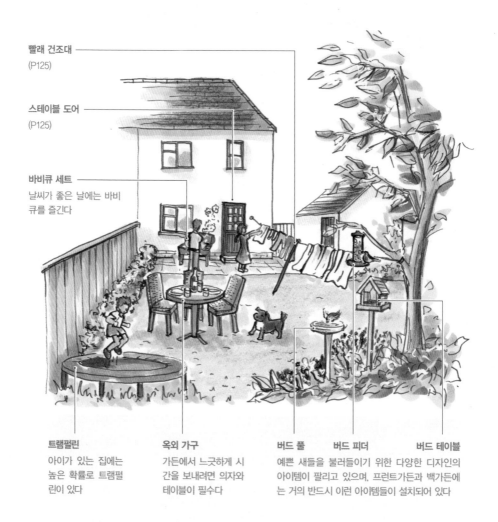

빨래 건조대
(P125)

스테이블 도어
(P125)

바비큐 세트
날씨가 좋은 날에는 바비
큐를 즐긴다

트램펄린
아이가 있는 집에는
높은 확률로 트램펄
린이 있다

옥외 가구
가든에서 느긋하게 시
간을 보내려면 의자와
테이블이 필수다

버드 풀 버드 피더 버드 테이블
예쁜 새들을 불러들이기 위한 다양한 디자인의
아이템이 팔리고 있으며, 프런트가든과 백가든에
는 거의 반드시 이런 아이템들이 설치되어 있다

스테이블 도어 Stable Door

과거에 마구간에서 사용되었던 문으로, 현재는 옆문이나 코티지에서 사용된 것을 종종 볼 수 있다. 문이 위아래로 나뉘어 있어서, 위쪽만 열고 닫을 수도 있다. 아이나 애완 동물이 있는 가정에서는 매우 편리한 문이다.

빨래 건조대 Rotary Airer

야외에서 빨래를 널 때는 벽이나 울타리에 빨랫줄을 걸고 널거나 정사각형의 골조에 빨랫줄을 두른 접이식 빨래 건조대를 지면에 꽂아서 고정시키는 유형을 주로 사용한다. 양쪽 모두 빨래를 널 때 이외에는 치울 수 있으므로 가든의 경관을 해치지 않는다.

가든에 불러들이고 싶은 생물들

가든에는 다양한 생물들이 놀러 오는데, 그중에서도 특히 사랑받는 친구들을 소개한다

유럽울새Robin

크리스마스의 상징으로, 영국에서 가장 사랑받는 새다. 영국인들은 선조의 혼이 울새에 깃든다고 여긴다

대륙검은지빠귀Blackbird

울음소리가 아름다워서 인기가 많다

박새Tits

생김새가 예뻐서 인기가 많다

고슴도치Hedgehog

겉모습이 사랑스러운 데다가 해충을 잡아먹기 때문에 옛날부터 인기가 많다

청설모Squirrel

회색 청설모는 자주 볼 수 있지만, 붉은 청설모는 희귀하다

호박벌Bumblebee

동글동글한 체형에 성격이 온순하고 꽃가루를 운반해 주기 때문에 인기가 많다

라이프스타일별 영국인의 주거 방식

고령자가 사는 집

영국인들은 평생 동안 여러 차례에 걸쳐 이사를 다니는데, 고령이 되어서 부부끼리 혹은 혼자 생활하게 되었을 때는 어떤 집에서 살까?

자동차를 타고 거리를 달리다 보면 방갈로(단층 주택)가 늘어서 있는 지역을 볼 수 있다. 방갈로는 고령자 중 다수가 선택하는 주택 형태다. 오래 전에 지어진 집이 많이 남아 있는 영국에서는 계단이 있는 복층 주택이 많기 때문에 단층인 방갈로를 선호하는 것이다.

물론 정이 든 집에서 가족이나 외부의 도움을 받으며 계속 생활하는 사람도 있다. 또 자녀와 함께 산다는 선택지도 있다. 그러나 사람들의 자립심이 강한 영국에서 이런 선택은 일반적이지 않다. 동거는 주로 방의 수가 많고 서로의 생활공간을 분리할 수 있는 큰 집에서 볼 수 있다.

오래된 집에서 계속 살 경우에는 개수改修가 필요하다. 영국에서는 물을 사용하는 시설이 주로 2층에 있기 때문에, 계단을 오르내리는 데 불편을 느끼게 되면 조치가 필요해진다. 계단 승강기를 설치한다거나 정원에 여유 공간이 있을 경우 1층에 욕실을 증축하는 등, 1층에서만 생활이 가능하도록 환경을 갖춘다. 가족이 가까이 있어서 도움을 받을 수 있는 환경이 아닐 때는 시설에 입소하거나 돌봐주는 사람이 있는 주택을 선택하기도 한다.

폴린의 집

90세의 고령이지만 혼자서 살고 있다. 딸인 카렌의 집(P134)이 자동차로 10분 거리에 있어서, 일주일에 두 번 정도 장보기와 정원 관리 등을 도와준다. 외출을 하지 않는 날도 매일 몸단장을 단정히 하고 멋을 내는 습관이 있는 멋쟁이 할머니다.

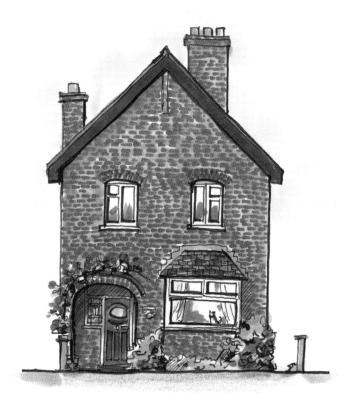

준공: 1928년
양식: 전간기 양식
집의 형태: 디태치드 하우스(카운슬 하우스)
장소: 첼트넘
가족 구성: 노부인(90세)
구입 시기: 1970년
구입 이유: 이혼
가든: 프런트가든과 백가든
첫 방문: 2015년

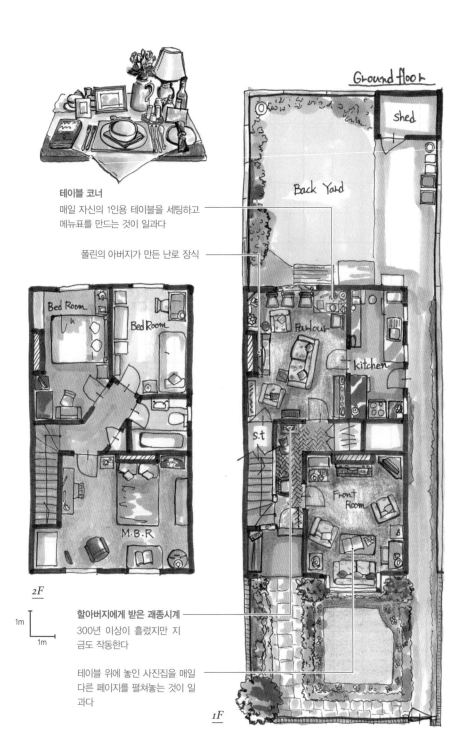

테이블 코너

매일 자신의 1인용 테이블을 세팅하고
메뉴표를 만드는 것이 일과다

폴린의 아버지가 만든 난로 장식

Ground floor

shed

Back Yard

Parlour

kitchen

s.t

Front
Room

Bed Room

Bed Room

M.B.R

2F

1m

1m

할아버지에게 받은 괘종시계

300년 이상이 흘렀지만 지
금도 작동한다

테이블 위에 놓인 사진집을 매일
다른 페이지를 펼쳐놓는 것이 일
과다

1F

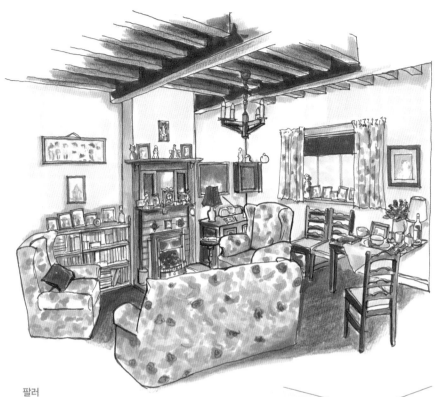

팔러
천장의 들보는 장식용으로, 근처의 철도 선로에서 필요가 없어진 것을 가져와 사용했다. 난로의 나무 장식은 폴린의 아버지가 만든 것이다. 하루의 대부분을 이 방에서 보낸다

폴린의 뒷이야기

2015년에 처음 폴린의 집을 방문하고 2년 후에 딸인 카렌을 다시 찾아갔을 때, 폴린은 92세를 일기로 세상을 떠난 뒤였다. 침대 생활을 하면서도 항상 예쁜 옷과 재킷을 입고 귀걸이를 끼는 등 마지막 순간까지 자신답게 살다가 떠났다고 한다. 집에 있었던 가구들은 세 자녀가 나눠 가졌는데, 폴린이 할아버지에게 받은 괘종시계와 바다 사진집은 카렌의 집에 있었다. 집은 카운슬 하우스(시영 주택)였기 때문에 시에 반환했다고 한다.

프런트룸
테이블 위에 놓여 있는 사진집은 매일 다른 페이지가 펼쳐져 있다. 배에서 일하는 딸을 생각하며 이 책을 본다고 한다

미리엘의 집

80세가 넘은 고령의 미리엘은 수년 전에 남편을 떠나보내고 혼자 살게 되었다. 이웃에 사는 아들 부부가 장보기 등을 돕고 있다. 앞쪽과 뒤쪽에 방이 하나씩 있는 가장 단순한 형태의 테라스 하우스다.

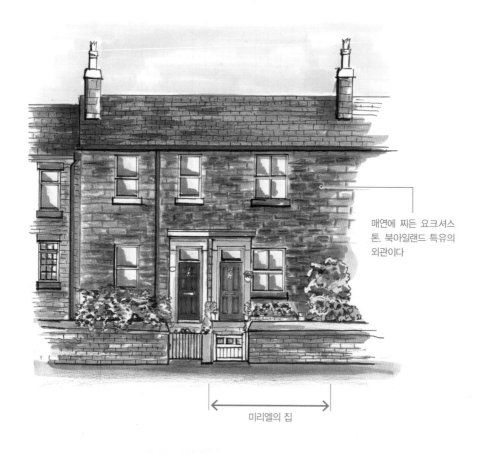

매연에 찌든 요크셔스톤. 북아일랜드 특유의 외관이다

미리엘의 집

준공: 1870년
양식: 빅토리아 양식
집의 형태: 테라스 하우스
장소: 기즐리(리즈 교외)
가족 구성: 노부인(80세)
구입 시기: 1993년
구입 이유: 부부가 살기 좋은 집
가든: 프런트가든과 사도私道변의 화단
첫 방문: 2013년

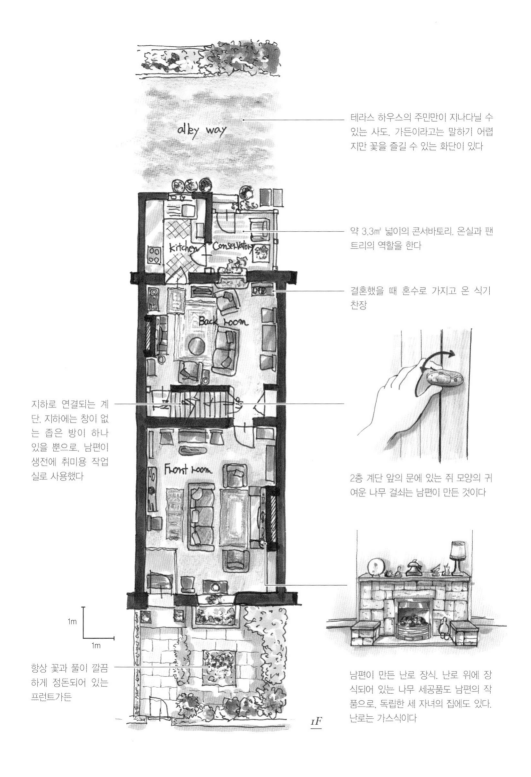

테라스 하우스의 주민만이 지나다닐 수 있는 사도. 가든이라고는 말하기 어렵지만 꽃을 즐길 수 있는 화단이 있다

약 3.3㎡ 넓이의 콘서바토리. 온실과 팬트리의 역할을 한다

결혼했을 때 혼수로 가지고 온 식기 찬장

지하로 연결되는 계단. 지하에는 창이 없는 좁은 방이 하나 있을 뿐으로, 남편이 생전에 취미용 작업실로 사용했다

2층 계단 앞의 문에 있는 쥐 모양의 귀여운 나무 걸쇠는 남편이 만든 것이다

항상 꽃과 풀이 깔끔하게 정돈되어 있는 프런트가든

남편이 만든 난로 장식. 난로 위에 장식되어 있는 나무 세공품도 남편의 작품으로, 독립한 세 자녀의 집에도 있다. 난로는 가스식이다

alley way

kitchen Conservatory

Back room

Front room

1m
1m

1F

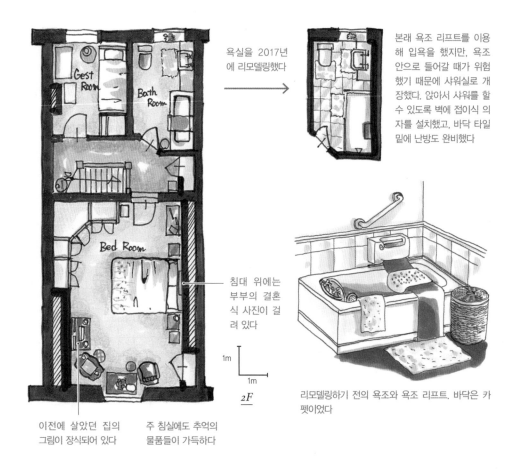

욕실을 2017년에 리모델링했다 →

본래 욕조 리프트를 이용해 입욕을 했지만, 욕조 안으로 들어갈 때가 위험했기 때문에 샤워실로 개장했다. 앉아서 샤워를 할 수 있도록 벽에 접이식 의자를 설치했고, 바닥 타일 밑에 난방도 완비했다

Gest Room

Bath Room

Bed Room

침대 위에는 부부의 결혼식 사진이 걸려 있다

1m

1m

2F

이전에 살았던 집의 그림이 장식되어 있다

주 침실에도 추억의 물품들이 가득하다

리모델링하기 전의 욕조와 욕조 리프트. 바닥은 카펫이었다

미리엘의 집

잉글랜드에 갈 때마다 항상 신세를 졌던 친구 메구미 씨의 시어머니의 집이다. 단순한 옛 스타일의 방 배치와 난로를 중심으로 한 앤티크 가구의 배치에서는 영국의 전통적인 이미지가 그대로 느껴지며, 집안 곳곳에 먼저 세상을 떠난 남편이 취미로 만든 나무 세공품과 추억이 남아 있다. 최근에는 욕실의 욕조를 샤워 시설로 리모델링하는 등 좀 더 안전하게 생활할 수 있도록 환경을 정비했다. 꽃을 좋아하는 미리엘은 작은 프런트가든에서 다채로운 꽃을 키울 뿐만 아니라 실내에도 항상 꽃을 장식한다.

꿈의 집

과거에는 영주가 사는 매너 하우스로서 이 지역의 상징이었던 역사 깊은 건물이다. 현재의 소유자는 과거에 시장이었던 인물로, 80세를 넘긴 지금은 재혼한 부인 그리고 달마티안 2마리와 함께 살고 있다. 본래는 빅토리아 시대에 지어진 집에서 살았는데, 그의 아버지가 줄곧 동경해 왔던 이 집이 매물로 나왔다는 사실을 알고 구입을 결정했다. "저 집에서 살아 봤으면……"이라고 중얼거리던 아버지의 소원을 이뤄드릴 마지막 기회라는 생각이 들었다고 한다. 오래된 집에 시대를 초월해서 사람들이 산다는 것은 사람들의 마음도 시대를 초월해 계승된다는 의미다. 그 만남에는 꿈이 있다.

original thatch roof

튜더 시대의 오리지널 부분. 이전에는 초가지붕이었다

조지 시대에 증축된 부분

도로와 인접한 정면. 임대를 줬다

준공: 1550년
양식: 튜더·조지 양식
집의 형태: 디태치드 하우스(등록 문화재 2급)
장소: 케임브리지
가족 구성: 80대 노부부, 반려견 2마리
구입 시기: 1980년
구입 이유: 돌아가신 아버지가 동경했던 집
가든: 과거에는 주변 일대가 전부 이 집의 부지였던
 까닭에 매우 넓다
첫 방문: 2013년

라이프스타일별 영국인의 주거 방식

1930년대에 지어진 시영 주택에서 산다

카렌의 집

이 지역의 집들은 1930년에 준공될 당시 시영市營 주택으로 계획된 까닭에 디자인이 전부 똑같다. 또한 정원의 면적이 넓은데, 이것은 당시의 계획에서 '자급자족'이 주제였기 때문에 가정 채원 등을 만들 수 있도록 정원을 넓게 만든 것이다. 현재는 개인의 소유가 된 집과 여전히 시영 주택으로서 임대된 집이 섞여 있다. 이곳에 사는 카렌 부부도 정부의 '내 집 보유 정책'으로 시영 주택의 구입이 장려되었던 시기에 집을 구입했다. 당시는 내 집 보유가 권장되었던 까닭에 이런 시영 주택을 저렴한 가격에 구입할 수 있었다고. 전직 요리사인 카렌은 가정 채원을 만들 수 있는 넓은 정원이 특히 마음에 들었다고 한다.

카렌의 집

부부는 과거에 선장과 배의 요리사였다. 요리를 좋아하는 아내 카렌은 매일 가정 채원의 신선한 채소를 사용해 요리를 만든다.

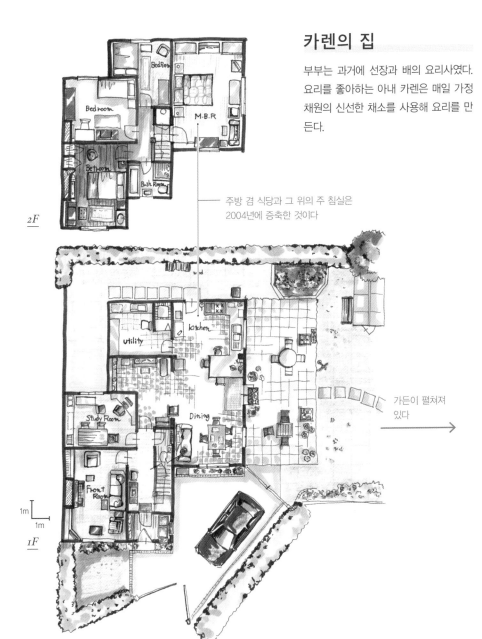

주방 겸 식당과 그 위의 주 침실은 2004년에 증축한 것이다

가든이 펼쳐져 있다

2F

1F

1m
1m

준공:	1930년	구입 시기:	1987년
양식:	전간기 양식	구입 이유:	넓은 가든을 원했다
집의 형태:	세미-디태치드 하우스(보존 지역)	가든:	처음부터 가정 채원을 만들 수 있도록
장소:	첼트넘		계획적으로 넓게 확보되어 있었다
가족 구성:	부부. 딸 3명은 독립	첫 방문:	2015년

라이프스타일별 영국인의 주거 방식

내로우보트에서 산다

영국 각지에서 볼 수 있는 풍경 중 하나로 운하가 있다. 아름다운 전원부터 도심에 이르기까지 각지를 흐르는 운하는 영국의 매력 중 하나가 되었다.

18세기부터 19세기에 걸쳐 물류의 중심은 운하를 통한 운반이었는데, 이때 사용된 운송수단은 '내로우보트Narrowboats'라고 부르는 가로 폭이 약 2m인 길쭉한 보트였다. 내로우보트의 역사는 산업혁명과 함께 한다. 산업이 발달한 북잉글랜드의 도시와 강을 연결하는 운하를 건설하면서 그 역사가 시작되었고, 지역이 점점 확대되면서 1805년에는 버밍엄과 런던이 연결되었다. 과거에는 말이 밧줄로 보트를 끌어서 이동하는 방식이었다. 요컨대 사람이 걷는 속도로 움직였던 것이다. 이 일을 하는 보트맨이라고 불리는 사람들은 임금이 낮았던 탓도 있어 보트에서 생활하기 시작했다. 전성기에는 4만 명이 넘는 사람이 보트맨으로 일하면서 보트에서 생활했다고 한다.

그러나 철도가 보급됨에 따라 보트를 이용한 운송은 점점 쇠퇴했는데, 1968년에 운송법이 제정되면서 레저 수단으로서 운하를 부활시키려는 움직임이 일어나 각지의 운하가 재건되기 시작했다. 현재는 내로우보트를 타고 여행을 할 수 있는 환경이 영국 전역에 조성되었고, 주거 형태의 하나로서 보트를 거주지로 삼는 사람들이 생겨났다.

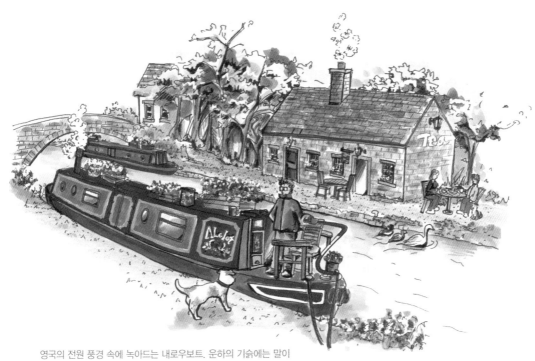

영국의 전원 풍경 속에 녹아드는 내로우보트. 운하의 기슭에는 말이 보트를 끌었던 시대의 흔적으로서 '예선로Towpath'라고 부르는 길이 있으며, 이 길은 현재 산책로로 이용되고 있다. 운하 기슭에 펍이 많은 것도 과거에 보트맨들이 많이 이용했기 때문이다

화물을 운반하던 시절의 내로우보트

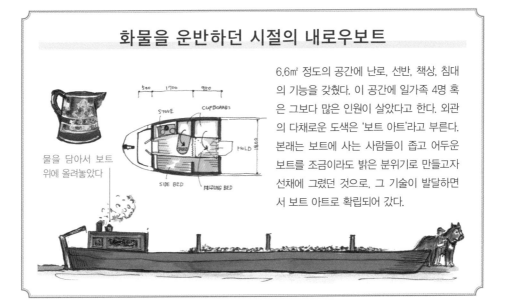

물을 담아서 보트 위에 올려놓았다

6.6㎡ 정도의 공간에 난로, 선반, 책상, 침대의 기능을 갖췄다. 이 공간에 일가족 4명 혹은 그보다 많은 인원이 살았다고 한다. 외관의 다채로운 도색은 '보트 아트'라고 부른다. 본래는 보트에 사는 사람들이 좁고 어두운 보트를 조금이라도 밝은 분위기로 만들고자 선채에 그렸던 것으로, 그 기술이 발달하면서 보트 아트로 확립되어 갔다.

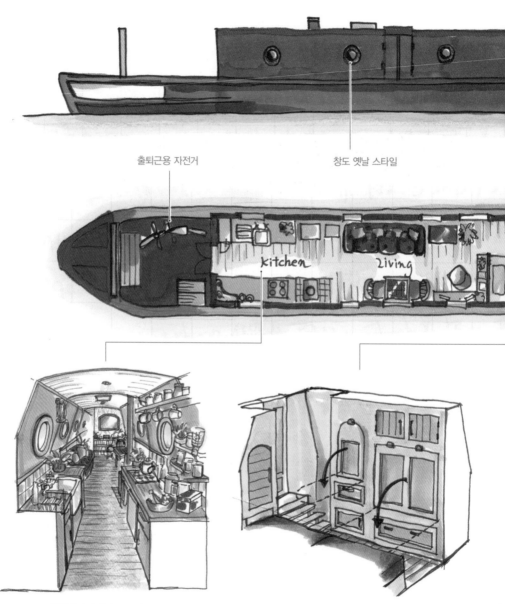

출퇴근용 자전거

창도 옛날 스타일

kitchen

living

주방에서 바라본 보트 내부

옛 보트맨의 집을 연상시키는 컵보드. 일부를 내리면 의자
와 연결되어 침대가 된다. 가족이 왔을 때 사용한다고 한다

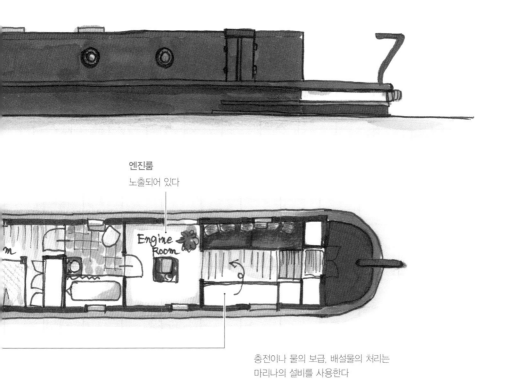

엔진룸
노출되어 있다

충전이나 물의 보급, 배설물의 처리는
마리나의 설비를 사용한다

내로우보트에 매료된 여성의 보트 생활

20대 초반부터 줄곧 보트에서 생활하는 것이 꿈이었던 30대의 여성으로, 보트에서 생활한 지 12년이 되었다고 한다. 왜 보트 생활을 선택했는지 묻자, "그냥 보트에서 살고 싶었을 뿐, 특별한 이유는 없어요."라는 대답이 돌아왔다. 직장에는 자전거를 타고 출퇴근한다. 주 5일 근무라서 보트를 몰고 다닐 시간이 좀처럼 나지 않는 것이 안타깝다고 한다. 보트는 중고로 구입했으며, 벽의 나무 패널과 주방은 그대로 사용 중이고 내장은 직접 만들었다. 내로우보트의 역사를 좋아하는 그녀는 곳곳에 당시의 스타일을 도입했다. 지금은 감추는 것이 일반적인 엔진룸이 노출되어 있는 것도 과거의 스타일이라고. 보트에서 생활하려면 한정된 공간을 최대한 활용하기 위해 궁리해야 하지만, 그녀는 이런저런 아이디어를 짜내서 쾌적하게 살고 있었다.

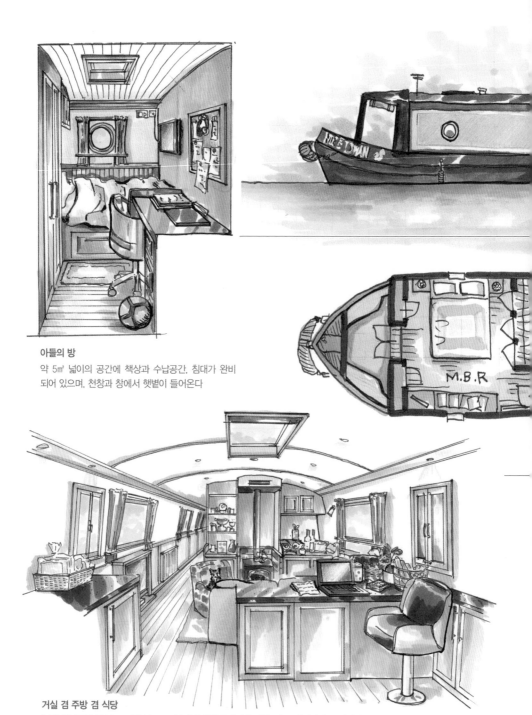

아들의 방

약 5㎡ 넓이의 공간에 책상과 수납공간, 침대가 완비되어 있으며, 천창과 창에서 햇볕이 들어온다

거실 겸 주방 겸 식당

주방과 난로를 중심으로 한 약 20㎡ 넓이의 생활공간이다. 매우 넓고 쾌적하게 느껴진다

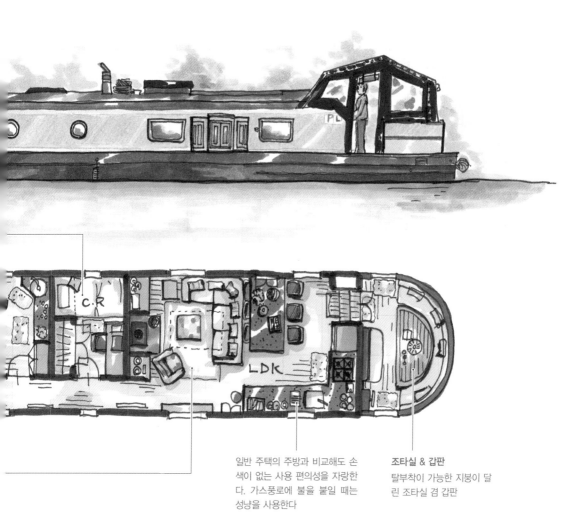

일반 주택의 주방과 비교해도 손
색이 없는 사용 편의성을 자랑한
다. 가스풍로에 불을 붙일 때는
성냥을 사용한다

조타실 & 갑판
탈부착이 가능한 지붕이 달
린 조타실 겸 갑판

보트 생활을 선택한 가족

잉글랜드 서부에 위치한 우스터의 마리나에서, 내로우보트보다 가로 폭이 넓은 와이드보트에서 사는 3인 가족
을 만났다. 이 유형은 가로 폭이 넓기 때문에 운하에는 들어가지 못하고 하천에서만 운행이 가능하지만, 이곳
은 영국에서 가장 긴 강인 세번강과 인접한 지역이라 충분히 보트 운전을 즐길 수 있다고 한다. 남편이 내장을
계획한 이 새로운 보트 하우스에서 살기 시작한 것은 1년 전으로, 본래 테라스 하우스에서 살며 휴가 때 내로
우보트로 여행을 해왔지만 완전히 수상생활로 전환하고 싶어졌다고 한다. 수상생활의 가장 큰 매력은 짐을 꾸
리지 않고도 가족 전체가 여행을 떠날 수 있다는 점이라고. 생계는 임대 물건을 운영해서 꾸리고 있으며, 13세
인 외동아들은 정박한 마리나에서 학교에 등하교한다. 와이드보트는 내로우보트에 비해 크기가 큰 까닭에 안
정적이어서 살기에 더 쾌적하고 안락하게 느껴진다.

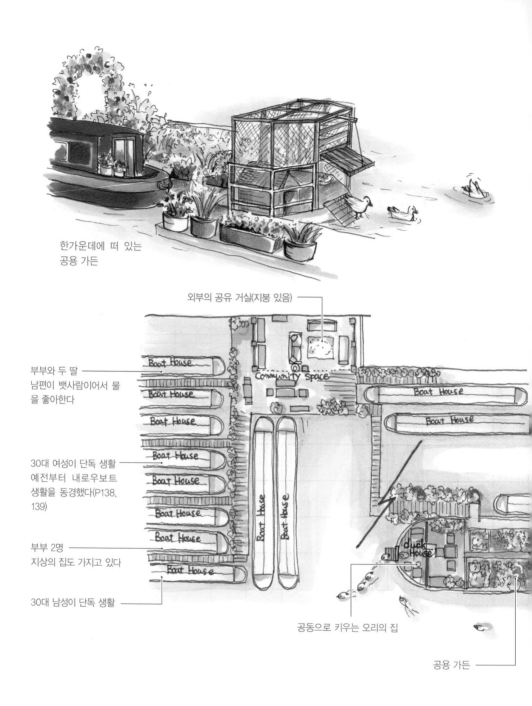

한가운데에 떠 있는
공용 가든

외부의 공유 거실(지붕 있음)

부부와 두 딸
남편이 뱃사람이어서 물
을 좋아한다

30대 여성이 단독 생활
예전부터 내로우보트
생활을 동경했다(P138,
139)

부부 2명
지상의 집도 가지고 있다

30대 남성이 단독 생활

공동으로 키우는 오리의 집

공용 가든

※ 전체를 간략하게 그렸다. 실제로는 좀 더 넓으며, 보트의 수도 더 많다

하우스 보트의 커뮤니티

보트의 정박장으로서 곳곳에 마리나가 있다. 대개는 정박 기능과 충전 등 설비를 보충하는 기능을 하는 공간이지만, 정박한 사람들이 커뮤니티를 만들어 '단지'와 유사한 관계성을 구축하고 있는 보기 드문 장소가 있다. 런던의 리젠트 운하 기슭에 있는 킹슬랜드 정박소. 그 시작은 1820년으로 거슬러 올라가는데, 한때 쇠퇴했지만 1980년에 지방 자치 단체가 부활시켰고 21세기에 들어와 이 주변 일대가 재개발되면서 다시 정비되었다고 한다. 그래서 킹슬랜드는 근대적인 아파트먼트 빌딩에 둘러싸여 있다. 23척이 정박할 수 있는 공간에 주거용 보트와 여행용 보트가 섞여 있으며, 거주자는 40명이다. 정박 장소도 딱히 정해져 있지 않아서, 가끔은 정박 위치가 달라진다고 한다. 킹슬랜드는 커뮤니티의 유대가 긴밀한 것이 특징이다. 물 위에 떠 있는 공용 가든과 밭, 공유 세탁 공간과 외부 거실 등 커뮤니케이션을 할 수 있는 장소가 준비되어 있어 그곳에서 정보를 공유한다. 모임도 있고 거주자에게는 각자 맡은 역할이 있다고 하지만, 기본적으로는 하고 싶은 사람 혹은 필요한 기술을 가진 사람이 한다고 한다.

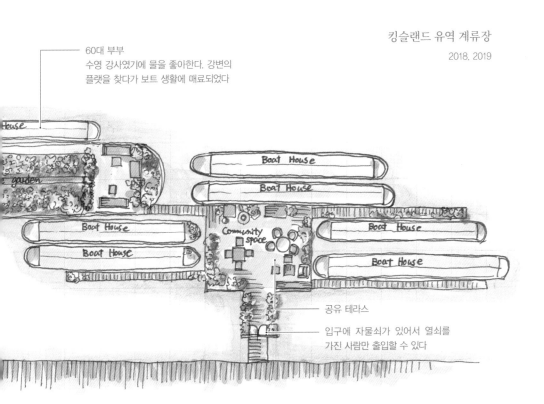

킹슬랜드 유역 계류장

2018, 2019

60대 부부
수영 강사였기에 물을 좋아한다. 강변의
플랫을 찾다가 보트 생활에 매료되었다

공유 테라스

입구에 자물쇠가 있어서 열쇠를
가진 사람만 출입할 수 있다

내로우보트에서 묵다

보트에서 생활하는 것이 어떤 느낌인지 직접 경험해 보고자 'Airbnb'(※참조)에서 보트를 숙박 시설로 빌려주는 사람을 검색했다. 그리고 다수의 보트 가운데 오너가 여성이고 접근성이 좋은 장소에 정박한 내로우보트를 선택했다. 숙박료는 2박 3일에 약 5만 5,000엔이었는데, 장소가 런던 시내의 패딩턴 역 뒤쪽에 위치한 리틀 베니스라는 최고의 입지이며 보트 한 척을 전부 빌려준다는 점과 런던 호텔의 숙박비를 생각했을 때 타당한 가격으로 생각되었다. 운하 기슭에 정박한 보트에서 숙박만 했을 뿐 배를 몰고 다니지는 않았다. 보트로 이동하면서 아름다운 풍경을 즐기는 것이 운하 생활의 참맛이기는 하지만, 보트에서 생활하는 감각을 느끼기에는 부족함이 없었다.

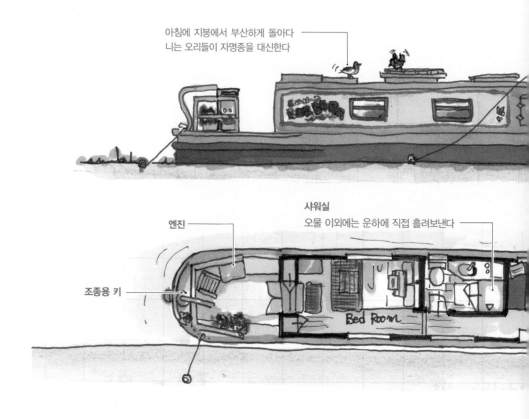

아침에 지붕에서 부산하게 돌아다니는 오리들이 자명종을 대신한다

샤워실
오물 이외에는 운하에 직접 흘려보낸다

엔진

조종용 키

Bed Room

숙박 당일, 오너인 여성이 배의 열쇠를 주면서 선내에 대해 설명했다. 그녀는 육상에도 집을 소유하고 있으며, 보트는 사용하지 않는 시기에만 사람들에게 빌려준다고 한다. 배의 안팎이 영국의 유명한 페인트인 'FARROW & BALL'로 아름답게 도색되어 있었다. 주방의 가스풍로는 성냥으로 불을 붙이는 방식이었다. 아직 쌀쌀한 4월이었지만, 난로에 불을 붙이자 매우 따뜻하고 쾌적했다. 물을 낭비할 수 없기 때문에 샤워 시설과 화장실을 이용할 때 신경이 쓰이기는 했지만 불편할 정도는 아니었다. 아침에 보트 위에서 오리들이 부산하게 돌아다니는 소리에 눈을 뜬 것도 신선한 경험이었다. 창문 너머로 보이는 수면의 풍경이 도심에 있으면서도 자연과 하나가 된 것 같은 신기한 기분을 불러일으켰다. 이 배를 몰고 영국 전역을 느긋하게 돌아다니면서 생활할 수 있다면 틀림없이 우아한 하루하루를 만끽할 수 있을 것이다.

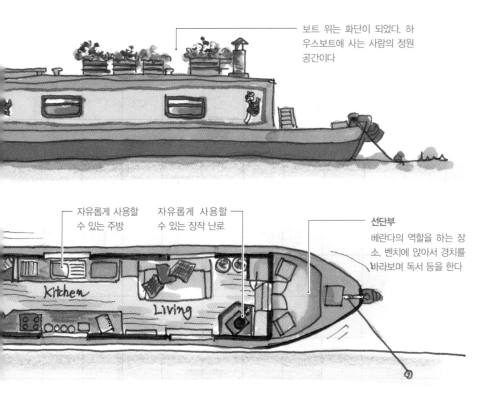

보트 위는 화단이 되었다. 하우스보트에 사는 사람의 정원 공간이다

자유롭게 사용할 수 있는 주방

자유롭게 사용할 수 있는 장작 난로

선단부
베란다의 역할을 하는 장소. 벤치에 앉아서 경치를 바라보며 독서 등을 한다

Kitchen

Living

※ 'Airbnb'는 '에어비앤비'라고 읽으며, 'bnb'는 'B&B'에서 유래했다. 'B&B'는 'Bed and Breakfast'의 줄임말로, 숙박과 아침식사를 제공하는 영국의 가족 경영 민박 시스템이다. 다만 'Airbnb'는 아침 식사가 제공되지 않는 경우도 많다. 전 세계에 수많은 제공자가 존재하며, 이용자는 '저렴한 가격에 묵을 수 있다', '특이한 집에 묵을 수 있다' 등 다양한 목적으로 이용한다. 제공자도 빈 방을 이용해 수익을 올릴 수 있다

episode

I3

라이프스타일별 영국인의 주거 방식

뮤즈 하우스(마구간)에서 산다

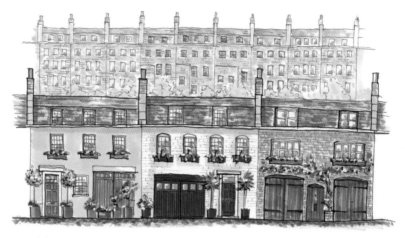

테라스 하우스의 백가든 너머에 있는 뮤즈 하우스. 지금도 마구간이었던 시절의 흔적으로서 현관문 옆에 가로 폭이 넓은 문이 있는 것이 특징이다. 장식성이 풍부한 문을 보면 지금까지 살아온 사람들이 훌륭하게 계승해 왔음을 알 수 있다

런던 시내를 방문하면 멋진 테라스 하우스 뒤쪽에 '뮤즈 하우스Mews House'라고 부르는, 과거에 마구간이었던 건물이 있는 것을 볼 수 있다. 이것은 본래 테라스 하우스의 주인이 사용하는 마차와 말을 수납하기 위한 건물이었다. 당시는 1층이 말과 마차의 수납공간이 었고 2층에는 하인이 잠을 자는 방과 말먹이를 보관하는 장소가 있었다. 아직 자동차가 발명되지 않아 마차가 주된 교통수단이었던 시절, 뮤즈 하우스는 반드시 필요한 건물이었 다. 17세기에 지어지기 시작해 19세기에 정점을 찍었으며, 지금도 상층에 증축을 하거나 실 내를 리모델링한 뮤즈 하우스에서 사람들이 살고 있다. 도심에 있는 뮤즈 하우스는 이제 고급 건물이 되었다.

로버트의 집

집을 뒤덮고 있는 담쟁이덩굴은 옥상의 가든으로 이어진다. 1층에는 부부가 경영하는 건축 사무소가 있으며, 외부에서 봤을 때 개방적으로 보이도록 뮤즈 하우스 특유의 커다란 개구부에 유리벽을 설치했다.

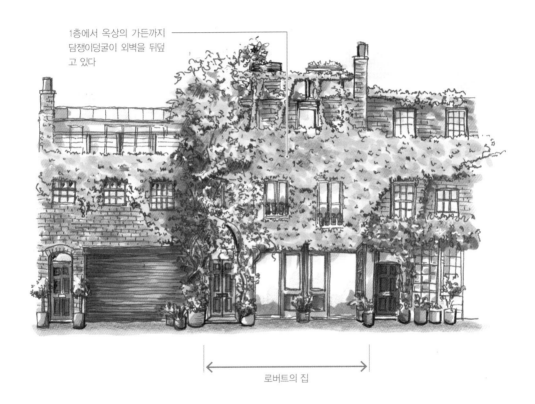

1층에서 옥상의 가든까지 담쟁이덩굴이 외벽을 뒤덮고 있다

로버트의 집

준공:	1800년대 초엽
양식:	없음
집의 형태:	뮤즈 하우스
장소:	런던 시내
가족 구성:	부부, 자녀 2명(독립했다)
구입 시기:	1982년
구입 이유:	입지 조건이 좋다. 집에서 가능성을 느꼈다
가든:	옥상 가든
첫 방문:	2018년

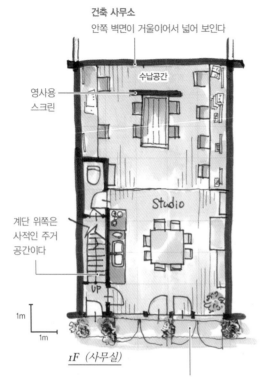

건축 사무소
안쪽 벽면이 거울이어서 넓어 보인다

영사용
스크린

수납공간

계단 위쪽은
사적인 주거
공간이다

Studio

UP

1m
1m

1F (사무실)

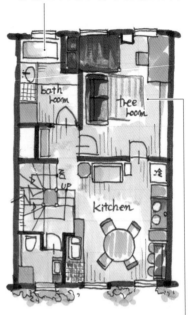

욕실은 천장이 거울로 되어 있다. 공간을 시각적
으로 넓히는 효과가 있다고는 하지만 정말 멋지다

bathroom

tree room

UP

kitchen

2F

뮤즈 하우스의 특징인
커다란 개구부에서 개
방감이 느껴진다

'나무의 방'이라고 이름을 붙
인 방. 그 이름대로 침대 오른
쪽 아래의 기둥이 나무처럼
생겼다. 지금은 게스트룸이지
만, 자녀가 어렸을 때는 놀이
방으로 사용했다. 사무실로
사용했던 시기도 있었다

38년에 걸쳐 사무실·주거지로 개장되어 온 공간

이 부부의 집은 매년 개최되는 건물 공개 이벤트인 '오픈 하우스 런던'을 통해서 방문한 곳이다. 건축 디자이너
부부가 자신들의 아이디어가 담긴 집을 공개하고 있었다. 37년 전에 부부가 이사했을 당시, 이 집은 평평한 지
붕의 2층 건물이었다. 본래 1800년대 전반에 지어진 건물로, 20세기 초엽의 전쟁으로 피해를 입은 뒤 수리된
이력이 남아 있다고 한다. 1층은 작업실로 사용되고 있었고 2층은 창고였으며 주방도 욕실도 없었는데, 그런
곳을 건축사인 부부가 자신들의 용도에 맞춰서 조금씩 개장해 나갔다. 1층은 부부의 건축 사무실로 사용하고
있으며 2층부터가 주거 공간이다. 3층과 루프 가든은 부부가 직접 증축한 것으로, 본래 가든이 없는 뮤즈 하
우스에 루프 가든을 만듦으로써 충분한 공간감이 느껴지게 했다. 창 주위를 뒤덮고 있는 담쟁이덩굴이 자연의
가든 역할을 하며 새들도 불러들이고 있다고 한다.

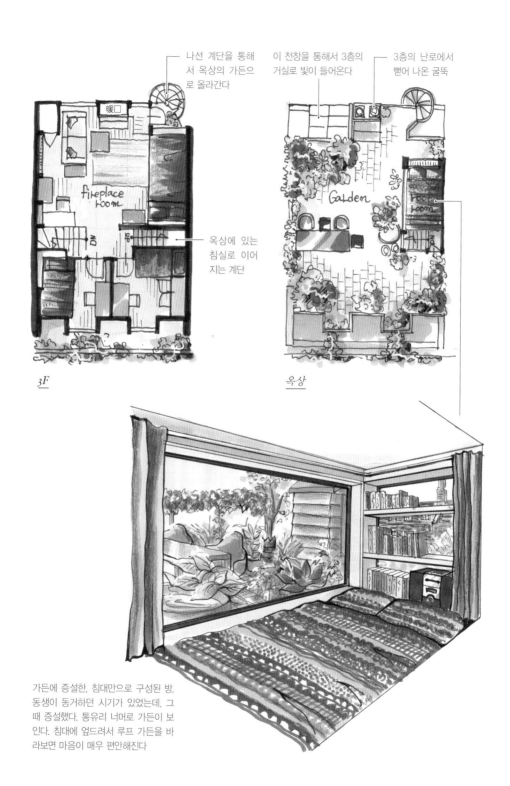

나선 계단을 통해
서 옥상의 가든으
로 올라간다

暖□

fireplace
room

DN

UP

3F

이 천창을 통해서 3층의
거실로 빛이 들어온다

3층의 난로에서
뻗어 나온 굴뚝

Garden

room

옥상에 있는
침실로 이어
지는 계단

옥상

가든에 증설한. 침대만으로 구성된 방.
동생이 동거하던 시기가 있었는데, 그
때 증설했다. 통유리 너머로 가든이 보
인다. 침대에 엎드려서 루프 가든을 바
라보면 마음이 매우 편안해진다

라이프스타일별 영국인의 주거 방식

매너 하우스에서 산다

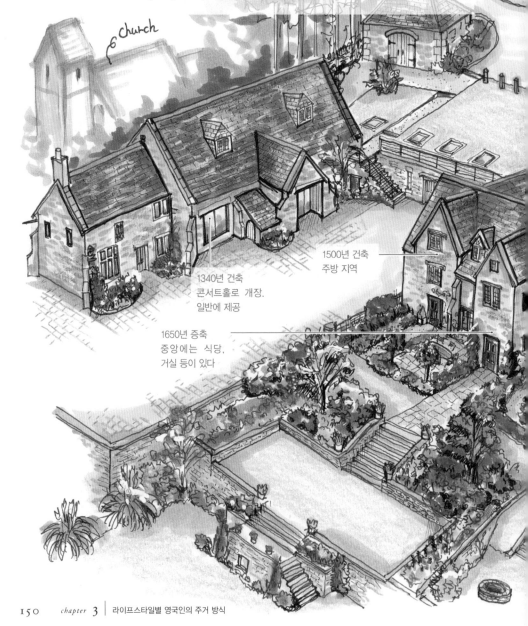

church

1340년 건축
콘서트홀로 개장.
일반에 제공

1500년 건축
주방 지역

1650년 증축
중앙에는 식당,
거실 등이 있다

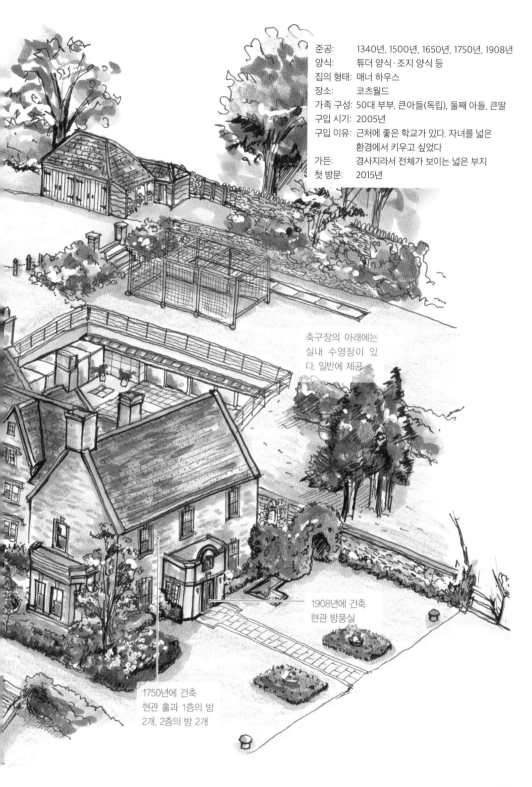

준공: 1340년, 1500년, 1650년, 1750년, 1908년
양식: 튜더 양식·조지 양식 등
집의 형태: 매너 하우스
장소: 코츠월드
가족 구성: 50대 부부, 큰아들(독립), 둘째 아들, 큰딸
구입 시기: 2005년
구입 이유: 근처에 좋은 학교가 있다. 자녀를 넓은
환경에서 키우고 싶었다
가든: 경사지라서 전체가 보이는 넓은 부지
첫 방문: 2015년

축구장의 아래에는
실내 수영장이 있
다. 일반에 제공

1908년에 건축
현관 방풍실

1750년에 건축
현관 홀과 1층의 방
2개, 2층의 방 2개

매너 하우스는 중세에 장원(매너)의 영주의 집으로 사용되었던 건물이다. 단순한 방 배치의 넓은 직사각형 공간에서 주인과 하인이 함께 살았다고 한다. 이후 튜더 왕조 시대에 탄생한 신흥 귀족인 젠트리는 분배 받은 토지에 더욱 쾌적한 주거 공간을 지었는데, 이것은 컨트리 하우스라고 부른다. 현재도 교외의 전원 지대에 남아 있는 아름다운 저택을 가리키며, 20세기 초엽까지 다양한 양식으로 건축되었다.

나는 친구의 친구가 매너 하우스에 살고 있다는 이야기를 듣고 친구와 함께 그 집을 방문했다. 코츠월드의 언덕에 자리해 멋진 전망을 자랑하는 매너 하우스로, 그 넓이와 경치에는 압도당할 수밖에 없었다. 드라마에서나 봤던 그런 분위기의 저택이었는데, 우리를 맞이한 사람은 편해 보이는 바지와 운동복을 입은 상냥한 부인이었다. 방의 구조는 공개하지 말아달라는 부탁을 받았기에 언급하지 않겠지만, 현관 홀에서 집의 제일 안쪽에 있는 주방까지 방문이 전부 직선적으로 배치되어 있었다. 그래서 방문을 전부 열면 어디에 있든 기분 좋은 바람이 들어왔는데, 이것이 부인을 매료시킨 포인트 중 하나였다고 한다.

광대한 토지와 가장 오래된 건물을 활용하기 위해 부부는 그 건물을 최신 공공시설로 리모델링했다. 1340년에 건축된 건물 안으로 들어가니 최신 설비를 갖춘 콘서트홀이 있었는데, 그 콘서트홀을 임대식으로 운영하고 있다고 한다. 그 밖에 집 뒤쪽의 토지를 파내서 만든 실내 수영장 시설도 인근의 주민들에게 제공하고 있었다. 근처에 있는 도시인 첼트넘의 사람들이 이용하러 온다고 한다. 실내 수영장을 만들기 위해 언덕을 파냈을 때 나온 대량의 코츠월드스톤은 정원의 돌담으로 재이용했다. 매너 하우스 등의 거대한 저택은 그대로 살기에는 너무 크기 때문에 분할해서 맨션처럼 운영하거나 호텔 또는 레스토랑으로 사용하는 등 다양한 방식으로 유지되는데, 이 집처럼 일반에 공개해 지역에 공헌하는 사례도 있다.

이 부지에서 가장 오래된, 1340년에
건축된 건물은 보강 공사를 마치고 최
신 시설이 완비된 콘서트홀로 탈바꿈
했다. 약 100명을 수용 가능한 규모
로, 미니 콘서트 정도는 열 수 있다

언덕의 경사면을 파내서 만든 수영장.
탈의실과 샤워실이 완비된 25m 수영장을 지역 사람들에게 빌려주고 있다

라이프스타일별 영국인의 주거 방식

대학생들의 셰어하우스

대학교가 있는 마을에서는 대학생을 대상으로 한 주거 시설이 주택 수요의 대부분을 차지한다. 그래서 지역의 중심이 대학교인 곳에 있는 수많은 오래된 건물은 학생용 주거 시설로 활용되고 있다. 옥스퍼드 대학교(1167년 설립)나 케임브리지 대학교(1209년 설립) 같은 역사와 실적을 겸비한 대학교는 마을과 함께 발전해 왔다.

헤더(P63)의 딸인 안나의 학생 기숙사를 방문했다. 안나는 웨일스 남부에 위치한 카디프 대학교의 2학년생이다. 카디프 대학교는 석탄 수출을 통해서 발전한 웨일스의 수도 카디프에서 1883년에 설립되었으며, 세계 각지에서 온 약 3만 명의 학생이 다니고 있다. 주변에는 테라스 하우스가 밀집해 있는데, 이곳은 본래 노동자들이 사는 집이었지만 현재는 대부분이 학생 기숙사로 사용되고 있다.

안나는 그런 테라스 하우스 가운데 여학생만 있는 셰어하우스에서 살고 있다. 학생들이 사는 기숙사는 대학 측이 추천하는 후보 중에서 선택한다고 한다. 기본적으로는 1년 단위로 집을 바꿀 수 있어서, 안나도 1학년이었을 때는 대학 옆에 있는 아파트먼트에서 살았으며 내년에는 강의를 듣는 장소가 바뀌기 때문에 또다시 다른 기숙사로 이사할 예정이라고 한다. 공용 거실에 모여서 스포츠 중계를 보며 열띤 응원을 펼치는 모습은 참으로 즐거워 보였다.

안나의 셰어하우스

본래는 노동자 계급이 살았던 소규모 테라스 하우스다. 웨일스에서는 전체적으로 이런 비교적 소박한 테라스 하우스가 늘어서 있는 거리를 많이 볼 수 있다. 겉으로 봐서는 일반 주택인지 기숙사인지 분간이 되지 않는다.

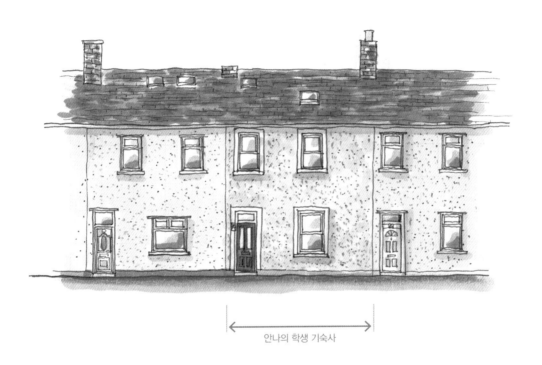

안나의 학생 기숙사

준공: 1875년
양식: 빅토리아 양식
집의 형태: 테라스 하우스
장소: 카디프(웨일스)
가족 구성: 학생 6명. 셰어하우스
임대 시기: 2018년
임대 이유: 학생 기숙사
가든: 백가든으로서 공간이 있기는 하지만 식물은 없다
첫 방문: 2019년

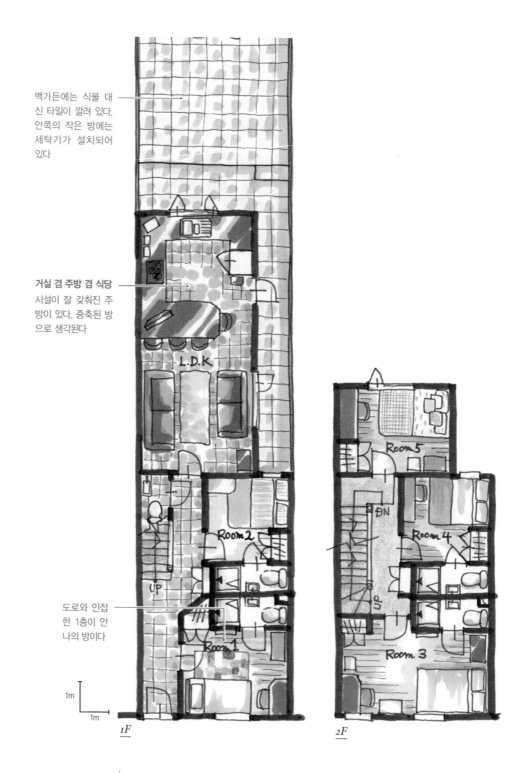

백가든에는 식물 대신 타일이 깔려 있다. 안쪽의 작은 방에는 세탁기가 설치되어 있다

거실 겸 주방 겸 식당
시설이 잘 갖춰진 주방이 있다. 증축된 방으로 생각된다

L.D.K

Room 2

UP

Room 1

도로와 인접한 1층이 안나의 방이다

1m

1m

<u>1F</u>

Room 5

DN

Room 4

UP

Room 3

<u>2F</u>

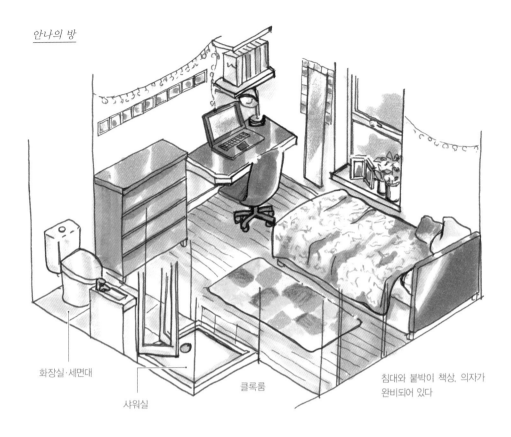

안나의 방

화장실·세면대

샤워실

클록룸

침대와 붙박이 책상. 의자가
완비되어 있다

여대생의
셰어하우스 라이프

여대생 6명이 각자의 방에서 생활하며, 방마
다 샤워실과 화장실이 완비되어 있다. 1층에
거실 겸 식당 겸 주방이 설치되어 있어서 모
두가 자유롭게 사용할 수 있다. 학년도 학부
도 제각각으로, 소속된 학부의 사정 등에 따
라 1년 또는 2년마다 멤버가 교체된다. 여대
생끼리 왁자지껄 떠들며 매우 즐거운 셰어하
우스 생활을 보내고 있는 듯했다.

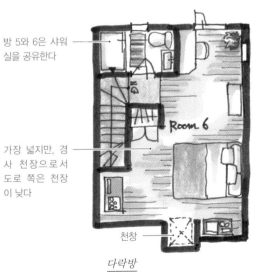

방 5와 6은 샤워
실을 공유한다

Room 6

가장 넓지만, 경
사 천장으로서
도로 쪽은 천장
이 낮다

천창

다락방

4

방문 가능한
유명인의 집의 방 배치

Front

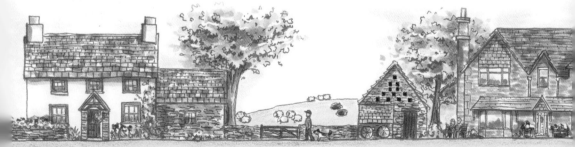

Back

방문 가능한 유명인의 집의 방 배치

'주피터'의 작곡가
구스타브 홀스트의 집

홀스트 박물관

(Holst Birthplace Museum)
4 Clarence Road, Cheltenham, GL52 2AY

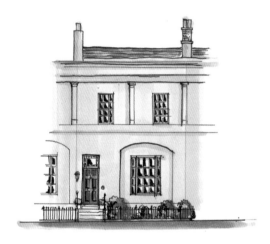

여기에서는 유명인의 집 가운데 '생활 모습을 살펴본다'는 측면에서 추천하는 장소를 소개하려 한다.

첼트넘에는 관현악 모음곡 '행성'의 제4악장인 '주피터(목성)'로 유명한 음악가 구스타브 홀스트(1874~1934)의 생가가 남아 있다. 휴양지로서 발전한 첼트넘은 리젠시 양식의 집을 많이 볼 수 있는 아름다운 마을인데, 홀스트의 생가 역시 그 거리와 조화를 이루는 1832년 준공의 테라스 하우스다. 음악 교사인 아버지와 피아니스트인 어머니라는 음악가 가족에서 태어난 홀스트는 1882년까지 유소년기를 이 집에서 보냈다. 이 집에서는 당시의 중산계급의 생활 모습을 엿볼 수 있다.

빅토리아 시대 후기의 생활 모습

18세기부터 19세기에 걸쳐 지어진 전형적인 테라스 하우스의 방 배치를 볼 수 있으며, 내장과 인테리어는 홀스트가 살았던 당시인 빅토리아 시대의 것이 재현되어 있다.

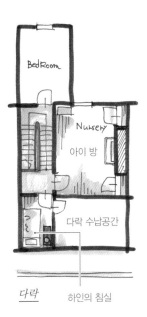

다락　　하인의 침실

백야드
정원이라기보다 하인의 작업장에 가깝다. 하인의 출입구이기도 하다

빨래터

1층은 전시 공간으로, 홀스트가 사용했던 피아노가 놓여 있다. 내장벽은 홀스트와 친교가 있었던 윌리엄 모리스의 시대에 만들어진 것이다

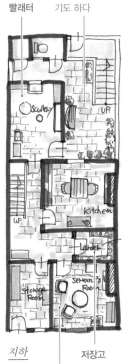

지하　　*저장고*

하인의 방이지만, 낮에는 안주인이 지시를 내리기 위한 방도 된다

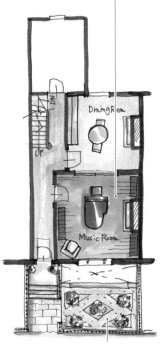

1F　　1830년대의 프런트가든

홀스트가 태어난 방. 내장은 1870년대의 것이다

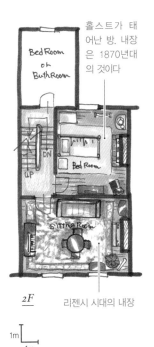

2F　　리젠시 시대의 내장

1m
1m

02

방문 가능한 유명인의 집의 방 배치

피터 래빗의 작가의 집
'힐 톱'

힐 톱

(Hill Top)
Near Sawrey, Ambleside LA22 0LF

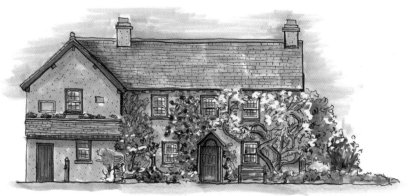

피터 래빗의 작가인 비어트릭스 포터(1866~1943)가 1905년에 구입해 실제로 살았던 집이 호수 지방의 니어 사우리에 있다. 호수 지방은 잉글랜드 북서부에 위치한 곳으로, 피서지와 관광지로도 인기가 높은 아름다운 장소다. 마을 전체에서 오감을 통해 피터 래빗의 세계관을 느낄 수 있다.

'힐 톱'은 1640년에 지어진 역사 깊은 코티지로, 뒤쪽에 있는 계단이 딸린 장소는 1750년에 증축된 것이다. 일반에 공개 중이므로 그 세계에 푹 빠져들 수 있다. 인접한 왼쪽 부분은 1906년에 증축된 부분인데, 현재 일반인이 살고 있다.

곳곳에서 그림책 속의 장면을 발견할 수 있다

'힐 톱'이라고 불리는 이 집과 정원에는 포터의 세계가 그대로 남아 있으며, 그림책의 모델이 된 장소를 곳곳에서 발견할 수 있다.

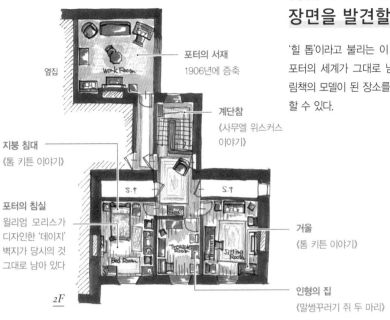

포터의 서재
1906년에 증축

계단참
《사무엘 위스커스 이야기》

옆집

지붕 침대
《톰 키튼 이야기》

포터의 침실
윌리엄 모리스가
디자인한 '데이지'
벽지가 당시의 것
그대로 남아 있다

거울
《톰 키튼 이야기》

인형의 집
《말썽꾸러기 쥐 두 마리》

2F

괘종시계
《글로스터의 재봉사》 등

컵보드
《사무엘 위스커스 이야기》

계단 부분
증축 전에는 나선
계단이 있었다

옆집

1906년 증축

현관
《톰 키튼 이야기》

장식 선반·테이블
《파이와 패티 팬 이야기》

1F

1m

episode

O3

방문 가능한 유명인의 집의 방 배치

셜록 홈스의 집

셜록 홈스 박물관

(The sherlock Holmes Museum)
221b Baker St, Marylebone, London NW1 6XE

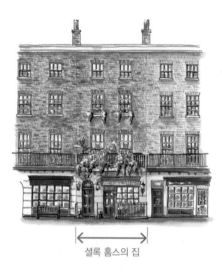

셜록 홈스의 집

런던에는 추리 소설 '셜록 홈스 시리즈'의 주인공이 살았던 집이 있다. 물론 홈스는 가공의 인물이지만, 그 엄청난 인기 덕분에 소설의 설정대로 베이커가에 박물관이 건립된 것이다. 지하철역 앞이라는 좋은 입지 조건도 한몫해, 매일 전 세계에서 찾아온 관광객들로 붐빈다.

홈스와 그의 친구 왓슨 박사는 1881년부터 1904년까지 '베이커가 221b'의 하숙집에서 살았다. 1815년에 지어진 이 건물은 실제로 1860년부터 1934년까지 하숙집으로 등록되어 있었어서, 정말로 홈스가 살았을 것만 같은 착각을 불러일으킨다.

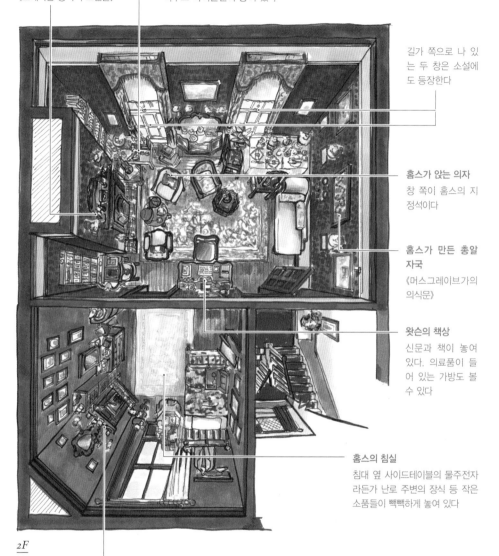

난로 위에 장식된 아이린 애들러의 사진
《보헤미안 왕국의 스캔들》

홈스의 책상에는 취미인 화학 실험을 위한 도구와 스트라디바리우스 바이올린이 놓여 있다

길가 쪽으로 나 있는 두 창은 소설에도 등장한다

홈스가 앉는 의자
창 쪽이 홈스의 지정석이다

홈스가 만든 총알 자국
《머스그레이브가의 의식문》

왓슨의 책상
신문과 책이 놓여 있다. 의료품이 들어 있는 가방도 볼 수 있다

홈스의 침실
침대 옆 사이드테이블의 물주전자라든가 난로 주변의 장식 등 작은 소품들이 빽빽하게 놓여 있다

2F

페르시안 슬리퍼
난로 위에는 신발 코에 담배를 끼워 넣은 페르시안 슬리퍼가 있다

세밀한 고증의 앤티크 가구와 소품들도 매력적

소설과 마찬가지로, 1층에서 17단의 계단을 올라가면 2층에 있는 홈스의 서재 겸 거실에 도착할 수 있다. 방에는 홈스가 활약했던 빅토리아 시대의 인테리어와 소품이 세밀하게 재현되어 있다.

방문 가능한 유명인의 집의 방 배치

건축가 찰스 레니 매킨토시의 집

매킨토시 하우스

(The Mackintosh House)
Dumfries Campus University of Glasgow Rutherford/McCowan Building,
Crichton University Campus, Dumfries DG1 4ZL

스코틀랜드의 글래스고 대학교에서는 글래스고 출신의 건축가 찰스 레니 매킨토시 (1868~1928)가 1906년부터 1914년까지 살았던 '매킨토시 하우스'를 견학할 수 있다. 매킨 토시가 실제로 살았던 테라스 하우스는 현재 존재하지 않지만, 본래의 위치로부터 불과 100m 떨어진 곳에 건물을 재구축해 일반에 공개하고 있는 것이다. 장소와 방위, 채광 등 도 최대한 본래의 건물에 가깝게 만들었다고 한다.

또한 건물 내부의 비품은 실제로 매킨토시가 사용했던 것들이어서, 실내로 들어서면 위화 감 없이 매킨토시의 세계에 빠져들 수 있다.

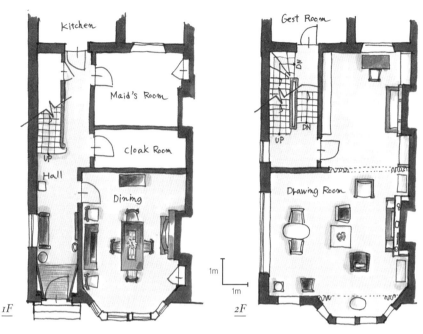

1층의 홀과 식당, 2층의 드로잉룸, 3층의 침실이 재현되어 있으며 견학이 가능하다

홀
매킨토시가 디자인한 현관의 문에서
부터 매킨토시의 세계가 시작된다

식당 난로
난로도 매킨토시가 디자인했다

'아가일 하이백 체어'
매킨토시가 디자인한 유
명한 의자가 식당의 의
자로 사용되었다

매킨토시의 디자인을 만끽한다

매킨토시는 이웃집과 같은 방 배치의 전형적인 테라스 하우스에 살았는데, 방 배치가 같기에 더더욱 내장 디자인만으로도 얼마나 독자성을 만들어낼 수 있는지를 확인할 수 있다. 그와 아내가 내장부터 가구, 조명, 커튼 등 모든 것을 통일적으로 디자인한 매킨토시의 집. 디자인의 가능성을 느낄 수 있는 장소다.

05

방문 가능한 유명인의 집의 방 배치

'다운튼 애비'의 촬영지
하이클레어성

하이클레어성

(Highclere Castle)
Highclere Park, Highclere, Newbury RG20 9RN

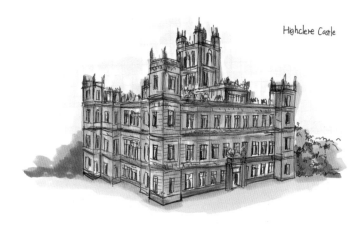

Highclere Castle

'다운튼 애비'는 세계적으로도 수많은 팬을 보유한 영국의 인기 드라마다. 2010년부터 6시즌이 제작되었고, 일본에서도 방영되었다. 1912년부터 1925년에 걸쳐 지방 귀족 일가와 그곳에 사는 하인들의 일상을 그린 작품으로, 2019년에 영화로도 제작되었다. 이야기의 무대가 되는 컨트리 하우스는 실존하는 '하이클레어성'으로, 지금도 소유자인 카나본 백작 일가가 살고 있다. 드라마에는 1층과 2층의 일부가 사용되었으며, 예약제로 일반에 공개도 되고 있다. 먼저 드라마를 보고 당시의 방들이 어떤 식으로 사용되었는지 대략적으로 이해한 다음 이곳을 견학하면 방의 역할과 그곳에 사는 사람들의 동선이 더욱 잘 이해될 것이다.

귀족의 생활을 체험한다

현관을 통해서 홀에 들어서면 다운튼 애비의 세계가 실제로 존재한다는 데 감동하게 된다. 성에는 200개에서 300개의 방이 있는데, 실제로 사용하는 방은 15개라고 한다.

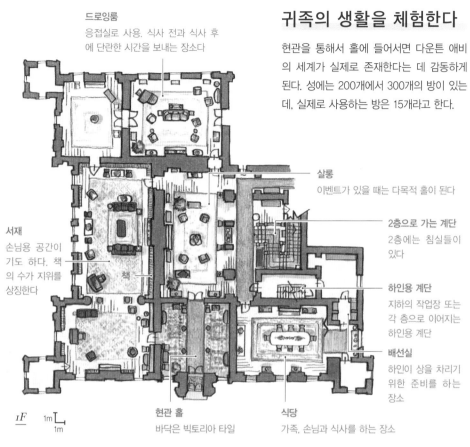

드로잉룸
응접실로 사용. 식사 전과 식사 후에 단란한 시간을 보내는 장소다

살롱
이벤트가 있을 때는 다목적 홀이 된다

2층으로 가는 계단
2층에는 침실들이 있다

서재
손님용 공간이기도 하다. 책의 수가 지위를 상징한다

책

하인용 계단
지하의 작업장 또는 각 층으로 이어지는 하인용 계단

배선실
하인이 상을 차리기 위한 준비를 하는 장소

1F 1m

현관 홀
바닥은 빅토리아 타일

식당
가족, 손님과 식사를 하는 장소

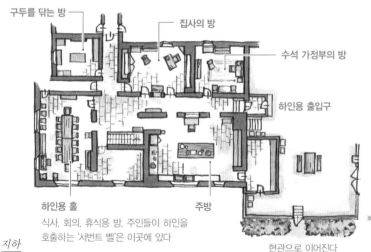

구두를 닦는 방

집사의 방

수석 가정부의 방

하인용 출입구

하인용 홀
식사, 회의, 휴식용 방. 주인들이 하인을 호출하는 '서번트 벨'은 이곳에 있다

주방

지하

~드라마 세트~

현관으로 이어진다

※ 지하는 실제 하이클리어 성과 드라마의 세계 사이에 차이가 있다. 실제 세계에서는 전시 공간이며, 이 그림은 드라마 세트 속의 공간이다

소설 《크리스마스 캐럴》의 작가의 집

《크리스마스 캐럴》로 유명한 소설가 찰스 디킨스 (1812~1870)가 1837년부터 1839년까지 살았던 테라스 하우스. 1805년에 지어진 건물로, 디킨스가 살았던 당시의 생활 스타일이 재현되어 있다. 런던 시내에 있어 찾아가기가 쉽다.

찰스 디킨스 박물관

(Charles Dickens Museum)
48-49 Doughty St, Holborn, London

셰익스피어의 생가

《햄릿》, 《로미오와 줄리엣》 등 수많은 걸작을 남긴 극작가 윌리엄 셰익스피어 (1564~1616)의 생가. 15~16세기에 지어진 하프팀버 양식의 집이 많이 남아 있는 스트랫퍼드어폰에이번의 시가지에 자리하고 있는 이 집은 현재 관광지가 되었으며, 박물관이 병설되어 있다.

셰익스피어의 생가

(Shakespeare's Birthplace)
Henley St, Stratford-upon-Avon CV37 6QW

셰익스피어의 부인이 실제로 살았던 집. 1463년에 지어진 초가지붕의 튜더 양식 주택을 볼 수 있다. 당시의 생활상을 알 수 있도록 가구와 함께 재현해 놓았다. 셰익스피어의 생가로부터 30분 정도 걸어가야 하지만, 마을에서 떨어진 곳이기에 가질 수 있는 장점이 있다.

앤 해서웨이의 집

(Anne Hathaway's Cottage)
Cottage Ln, Shottery, Stratford-upon-Avon CV37 9HH

윌리엄 모리스의 별장

'켈름스콧 매너'는 윌리엄 모리스가 1871년부터 1896년에 세상을 떠날 때까지 빌려서 살았던 별장이다. 옥스퍼드 근교의 템스강 원류 근처에 있는 자연이 풍부한 아름다운 장소에 자리하고 있다. 서머타임 기간에는 일주일에 2일만 공개하지만, 개인적으로는 수많은 모리스 관련 장소 중에서 가장 모리스의 정신을 느낄 수 있는 곳이었다. 이곳에서 다수의 유명한 디자인이 탄생한 것도 수긍이 간다. 근처에 모리스의 묘지도 있어서, 지금도 이 땅에 잠들어 있는 그를 만날 수 있다.

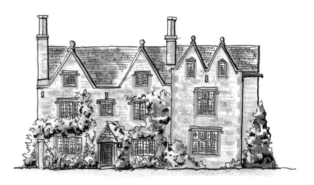

켈름스콧 매너

(Kelmscott Manor)
Kelmscott, Lechlade GL7 3HJ

column

「Open House London」

'오픈 하우스 런던'은 매년 9월 20일 전후의 이틀 동안 개최되는 이벤트로, 런던 시내의 약 80개의 건물이 무료로 공개된다. '오픈 하우스 런던'의 매력은 평소에 들어가 볼 수 없는 건물들에 들어가 볼 수 있다는 것이다. 개인 주택부터 유명 건축물과 시설 등, 신축과 구축을 막론하고 평소에는 들어가 볼 수 없는 매력적인 건물들이 공개된다. 개인 저택은 주인이 건축가나 디자이너인 경우도 많아서, 그들의 설명을 들으며 자택이나 사무실을 견학하는 매우 귀중한 경험을 할 수 있다. 유명 건축물 중에는 사전 예약이 필요한 경우도 있지만, 대부분 당일 참가가 가능하다.

인터넷에서 가이드북을 구입해, 가고 싶은 장소를 미리 확인해 볼 수 있다. 최근에는 공개된 건물을 지도상에 표시해 주는 스마트폰용 애플리케이션을 다운로드할 수 있어 매우 편리하다.

5

영국의 주택
Q&A

Front

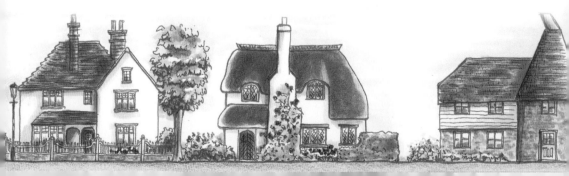

Back

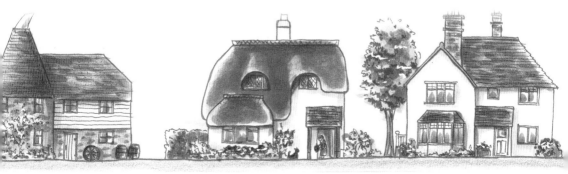

영국의 주택 Q&A

영국의 집은 방위를
신경 쓰지 않는다?

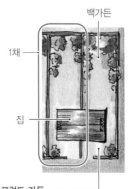

백가든

1채

집

프런트 가든
부지에 여유가 있을
경우는 프런트가든이
있지만, 도시 지역에는
없는 경우가 많다

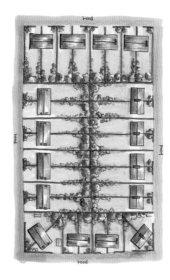

20세기에 들어와서 교외에 지어진 세미-디태치드 하우스의 한 블록. 전부 도로를 향해서 지어져 있다. 같은 건설 회사가 동시에 주택을 지어서 판매하는 방식이 기본이다

영국의 주택과 일본의 주택의 차이점 중 하나는 부지에 대한 집의 배치다. 일본에서는 집을 최대한 부지의 북쪽에 짓고 남쪽에 넓고 밝은 정원을 만들려 한다. 그리고 주로 사용하는 방들을 남쪽에 배치한다. 한편 영국에서는 방위에 상관없이 도로와 가깝도록 집을 지으며, 정원은 그 배후에 배치한다. 요컨대 도로가 남쪽에 있으면 집은 북쪽에 배치된다. 그러나 인접한 집도 배치가 같기 때문에 이웃 건물이 이쪽의 정원에 그림자를 드리우는 일은 없으며, 정원이 겹쳐 있어 이웃집이 시야에 들어오지 않는다. 인근 정원의 풍경까지 '빌린' 경치를 보고 있으면 집이 북향이더라도 기분이 밝아진다.

영국의 주택 Q&A
언제라도 손님을 맞이할 수 있도록
만반의 준비를 해놓는다?

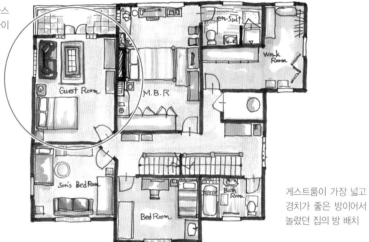

내가 묵은 방. 테라스가 딸려 있으며, 아이들의 방보다 크다

게스트룸이 가장 넓고 경치가 좋은 방이어서 놀랐던 집의 방 배치

영국에는 어떤 집이든 게스트룸이 있다. 그리고 누가 언제 오더라도 괜찮도록 침대를 예쁘게 단장해 놓은 집이 많다. 놀랍게도 어쩌다 한 번 오는 손님을 위해 평소에 사용하는 가족의 방보다 더 좋은 방을 게스트룸으로 할당하고 비워놓는 것이다. 방이 없을 경우도 손님이 올 때를 대비해 소파 겸 침대를 준비한다.

또한 가족용 냉동냉장고와는 다른 냉동고를 보유한 집이 많다. 그 냉동고에 식재료를 항상 비축해 놓는데, 영국인에게 물어보니 "언제 손님이 오더라도 대접할 수 있도록 준비해 놓은 거야. 영국인들은 다 그렇게 해."라는 대답이 돌아왔다. 영국인은 타인을 초대하는 것을 좋아하는 듯하다.

03

영국의 주택 Q&A

거실 겸 식당 겸 주방은
인기가 없다?

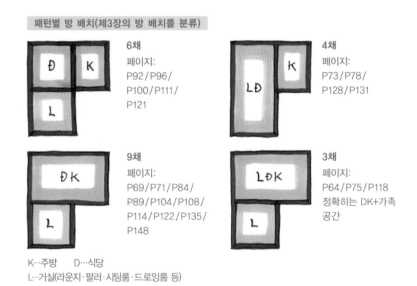

패턴별 방 배치(제3장의 방 배치를 분류)

6채
페이지:
P92/P96/
P100/P111/
P121

4채
페이지:
P73/P78/
P128/P131

9채
페이지:
P69/P71/P84/
P89/P104/P108/
P114/P122/P135/
P148

3채
페이지:
P64/P75/P118
정확히는 DK+가족
공간

K…주방 D…식당
L…거실(라운지·팔러·시팅룸·드로잉룸 등)

요즘 일본에서는 거실과 식당, 주방을 하나의 공간에 몰아넣는 소위 LDK 구조가 유행하고 있다. 가족의 커뮤니케이션이 용이하고 개방적인 공간이 인기를 얻고 있는 것이다. 그런데 영국에서는 이런 LDK, 즉 거실 겸 식당 겸 주방을 거의 찾아볼 수 없다. LDK+L은 LDK는 있지만 객실이 별도로 존재한다는 의미다. 최근에는 영국에서도 오픈 플로어 플랜이 인기이지만, 주방과 분리된 객실은 반드시 존재한다. LDK의 L을 가족 공간이라고 부르듯이, 손님을 맞이하는 장소와는 분리하고 싶어 하는 듯하다. 또한 거실은 느긋하게 쉴 수 있는 공간이어야 한다는 의식도 강해서, 일상과는 분리된 방을 선호한다.

영국의 주택 Q&A

일요일에만 사용하는
방이 있다?

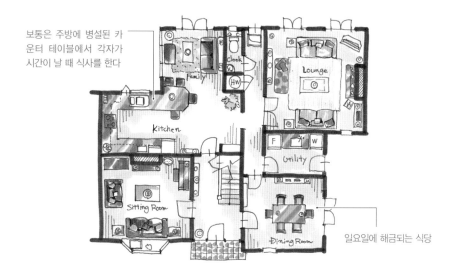

보통은 주방에 병설된 카
운터 테이블에서 각자가
시간이 날 때 식사를 한다

일요일에 해금되는 식당

영국에서도 평일에는 가족 구성원마다 집을 나가는 시간과 집에 돌아오는 시간이 제각각
이기 때문에 주방에 병설된 카운터나 식사 공간에서 각자 편한 시간에 식사를 해결하는
가정이 많다. 그러나 가족이 모일 수 있는 일요일은 상황이 다르다. 평일에 사용하지 않던
식당이 사용되는 날인 것이다.

영국에서는 일요일 낮에 '선데이 로스트', '선데이 런치'라고 부르는 전통적인 요리를 가족
모두가 함께 즐기는 습관이 있다. 이런 일주일에 한 번뿐인 특별한 시간을 평일과는 다른
장소에서 즐기는 것이다. 이처럼 영국인은 주거 공간을 포함해서 일상을 능숙하게 즐긴다.

영국의 주택 Q&A
수납공간은 어떻게 마련할까?

침실 수납공간의 예

신축 주택의 붙박이 옷장

거울 미닫이문이 많다

주문 제작형 수납장

공간에 맞춰서 제작한 가구

가구에 수납

인테리어의 요소가 강하다

옛날 집에는 수납공간이 없다. 오래된 집에 사는 경우가 많은 영국인은 수납공간을 어떻게 마련할까? 옛날과 마찬가지로 가구를 사서 해결하는 집도 있지만, 최근에는 주문 제작형 가구를 설치하는 집을 많이 볼 수 있다. 특히 난로 옆의 움푹 들어간 공간은 수납공간으로 변신시키기에 최적의 장소다. 최근에 지어진 집에서는 일본과 마찬가지로 처음부터 방에 수납공간을 설치한 것을 볼 수 있었다. 커다란 물건을 수납할 때는 다락방이나 차고를 사용한다. 특히 차고는 이름만 차고일 뿐 자동차를 주차시키지 않고 방이나 수납공간으로 만드는 등 다른 용도로 사용하는 것이 일반적이다.

영국의 주택 Q&A

일본과는 부동산에 대한
가치관이 다르다?

집의 평가 포인트

건물

① 건축 년도: 인기 있는 시대
② 집의 크기
③ 집의 노후 정도: 유지 관리가 되어 있는가?
④ 증축·개축이 얼마나 되어 있는가?
⑤ 부속품의 스펙
⑥ 방 배치: 유행하는 구조로 개장되어 있으면 평가가 높아진다. 식당 겸 주방, 오픈 플로어 등

⑦ 전기식 난방 또는 중앙난방의 유무
⑧ 기타: 복층 유리인가 등
⑨ 수납공간

입지

① 수요·입지 조건
② 장소·위치

먼저, '건축 년도'에 대한 가치관이 일본과 다르다. 일본에서는 새로 지어진 건물일수록 높게 평가받지만, 영국에서는 인기 있는 시대의 건물이 좋은 평가를 받는다. 새 건물이냐 낡은 건물이냐는 기준으로 단순하게 평가하지는 않는다. 다만 매력적인 연대의 건물이라 해도 유지 관리가 제대로 되어 있지 않으면 평가가 하락한다. 그래서 높은 평가를 얻기 위해서는 제대로 유지 관리를 하는 것이 중요하다. 재미있는 것은 ⑤부속품의 스펙에 대한 평가다. 키친 유닛이나 난로, 수도꼭지와 손잡이에 이르기까지 스펙이 평가의 기준이 된다고한다. 앤티크 가구나 도자기가 인기인 나라라서 그런지, 집에 대한 가치 평가도 앤티크에 대한 평가와 비슷하다는 느낌을 받는다.

07

영국의 주택 Q&A

거리를 어떻게
보존하고 있을까?

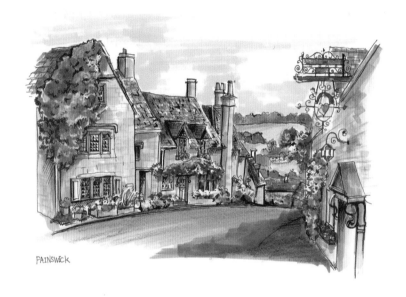

PAINSWICK

영국에는 거리를 지키고 역사 깊은 집을 보존하기 위한 규제가 존재한다. 집에 규제가 걸리는 '등록 문화재Listed Building'와 지역에 규제가 걸리는 '보존 지역Conservation Area'이다. '등록 문화재'는 역사적인 가치가 인정되는 건물 등을 대상으로 정부가 지정하고, '보존 지역'은 집과 인접한 도로에 지정함으로써 그 거리를 보존한다. 양쪽 모두 외관을 멋대로 변경할 수 없으며, 관청의 허가를 받아야 한다. 그런 집에 사는 사람들은 그 집에 사는 것을 자랑으로 여기고 집을 아름답게 보전하기 위해 최선을 다한다.

영국의 주택 Q&A

앤티크 건축 재료는
어떻게 구할 수 있을까?

앤티크의 인기가 높은 영국에는 앤티크 건축 재료를 파는 가게가 존재한다. '리클래메이션Reclamation(재생 이용)'이라고 부르는 곳으로, 철거된 집 등에서 회수한 돌지붕의 소재나 벽돌, 굴뚝 등의 외장재 외에 실내의 바닥재와 타일, 난로 등도 취급한다. 역사 깊은 집에 사는 사람이 많은 영국에서는 집의 개수하거나 할 때 같은 연대의 건축 자재를 찾는 사람도 많기 때문에 수요가 있다. 특히 등록 문화재(P180)인 집은 최대한 본래 사용했던 소재에 가까운 것을 사용해서 수리할 것이 요구된다. 이처럼 그 건물에서 사용하지 않게 된 건축 자재도 다른 집에서 활용되며 순환하는 것이다.

후기

일반 가정의 집을 조사할 때 정말 많은 영국인 가족의 도움을 받았다. 이 책에 소개하지 못한 집도 내게는 매우 소중한 기록으로 남아 있다. 영국의 가정을 방문하는 여행은 본래 나의 단순한 호기심에서 시작한 것으로, 책으로 출판한다는 생각은 전혀 없었다. 방문한 집의 방 배치를 기록하는 것도 건축을 업으로 삼는 내게는 기억을 위한 하나의 습관이었다. 그러다 언제부터인가 내가 그린 방 배치 스케치를 그 집의 가족들이 마음에 들어 한다는 사실을 알고 답례품으로 삼게 되었다. 집에 애착이 있는 영국인에게는 기쁜 선물이었던 듯하다. 방문한 집 중에는 며칠을 묵은 곳도 있고, 저녁 식사만 한 곳도 있으며, 차만 마시고 나온 곳도 있다. "집 안을 보고 싶습니다."라는 부탁도 내 경우 사적인 방까지 전부 보고 스케치를 하기 때문에 보통은 거부당해도 이상하지 않지만, 대부분이 승낙해 줬을 뿐만 아니라 흔쾌히 방을 안내해 주기도 했다. 자랑스럽게 집을 안내해 주는 모습을 보면서 집에 대한 그들의 애정을 느낄 수 있었다.

최종적으로는 소개가 소개를 부르는 식으로 수많은 집을 방문할 수 있었는데, 남잉글랜드에서는 헤더 씨, 북잉글랜드에서는 메구미 씨의 협력이 없었다면 이렇게까지 많은 집을 방문하지는 못했을 것이다. 이 자리를 빌려 감사의 인사를 전한다.

또한 7년이라는 세월에 걸쳐 일본과 영국을 오가며 자료를 조사했는데, 양국의 많은 분의 응원과 격려가 있었기에 이 책을 완성할 수 있었다. 진심을 담아 감사를 전한다. 사람들의 관심과 노력이 있다면 일본에서도 몇십 년 정도 살다가 허물어버리는 집이 아니라 영국처럼 시대를 초월해서 계승되는 집을 만들어 나갈 수 있지 않을까 생각한다. 100년 후의 일본에 영국처럼 스토리가 담긴 집이 가득하기를 기원한다.

야마다 가요코

프로필

야마다 가요코山田佳世子

고난 여자대학교 문학부 영미문학과를 졸업했다. 주거 환경 복지 코디네이터로서 주택 수리에 관여했던 것이 건축과의 첫 만남이었다. 그 후 마치다 히로코 인테리어 코디네이터 아카데미를 졸업하고 수입 주택을 짓는 공무점에서 설계 플래너로 경험을 쌓은 뒤 2급 건축사 자격을 취득했다. 현재는 프리랜서 주택 설계 플래너로 독립했으며, 정기적인 영국 주택 방문이 라이프워크가 되었다. 저서로는 《도해 영국의 주택》(가와데쇼보 신서) 등이 있다.

인스타그램: @kayoko.y0909

참고 문헌

《영국의 민가》(R. W. 브런스킬 지음, 가타노 히로시 옮김, 이노우에서원, 1985.11)

《영국의 주택 디자인과 하우스 플랜》(특정비영리활동법인 주택생산성연구회 지음, 특저입영리활동 법인 주택생산성 연구회, 2002)

《영국의 교외 주택》(가타키 아쓰시 지음, 주거의 도서관 출판국, 1987.12)

《영국 주택에 매료되어》(오비 고이치 지음, 주식회사 RSVP 버틀러스, 2015.6)

《영국 주택사》(고토 히사시 지음, 주식회사 쇼코쿠샤, 2005.9)

《그림으로 보는 영국의 집》(마거릿/알렉산더 포터 지음, 사가미쇼보, 1984.2)

《VILLAGE BUILDINGS OF BRITAIN》 (Matthew Rice 지음, Little, Brown and Company, 1991)

《ENGLISH CANALS EXPLAINED》(STAN YORKE 지음, COUNTRYSIDE BOOKS, 2003)

《GEORGIAN & REGENCY HOUSES EXPLAINED》(Trevor Yorke 지음, COUNTRYSIDE BOOKS, 2007)

《BRITISH ARCHITECTURAL STYLES》(Trevor Yorke 지음, COUNTRYSIDE BOOKS, 2008)

《TUDOR HOUSES EXPLAINED》(Trevor Yorke 지음, COUNTRYSIDE BOOKS, 2009)

《TIMBER FRAMED BUILDINGS EXPLAINED》(Trevor Yorke 지음, COUNTRYSIDE BOOKS, 2010)

《VICTORIAN GOTHIC HOUSE STYLES》(Trevor Yorke 지음, COUNTRYSIDE BOOKS, 2012)

《THE VICTORIAN HOUSE EXPLAINED》(Trevor Yorke 지음, COUNTRYSIDE BOOKS, 2005)

《EDWARDIAN HOUSE EXPLAINED》(Trevor Yorke 지음, COUNTRYSIDE BOOKS, 2013)

《ARTS & CRAFTS HOUSE STYLES》(Trevor Yorke 지음, COUNTRYSIDE BOOKS, 2011)

《The 1930s HOUSE EXPLAINED》(Trevor Yorke 지음, COUNTRYSIDE BOOKS, 2006)

《1940s & 1950s HOUSE EXPLAINED》(Trevor Yorke 지음, COUNTRYSIDE BOOKS, 2010)

《PREFAB HOMES》 (Elisabeth Blanchet 지음, Shire Publications, 2014)

Special thanks

Heather Hatber
Megumi Barnett

일러스트로 보는 **영국의 집**

1판 1쇄 인쇄 2022년 3월 28일
1판 1쇄 발행 2022년 4월 7일

지은이 야마다 가요코
옮긴이 이지호
펴낸이 김기옥

실용본부장 박재성
편집 실용1팀 박인애
영업 김선주
커뮤니케이션 플래너 서지운
지원 고광현, 김형식, 임민진

디자인 제이알컴
인쇄 · 제본 민언프린텍

펴낸곳 한스미디어(한즈미디어(주))
주소 121-839 서울시 마포구 양화로 11길 13(서교동, 강원빌딩 5층)
전화 02-707-0337 | 팩스 02-707-0198 | 홈페이지 www.hansmedia.com
출판신고번호 제 313-2003-227호 | 신고일자 2003년 6월 25일

ISBN 979-11-6007-775-9 13650

책값은 뒤표지에 있습니다.
잘못 만들어진 책은 구입하신 서점에서 교환해드립니다.